建築語彙

林敏哲・林明毅 譯

六合出版社印行

Concept Sourcebook
A Vocabulary of Architectural Forms

Edward T. White

Professor of Architecture
Florida A&M University

Architectural Media Ltd.

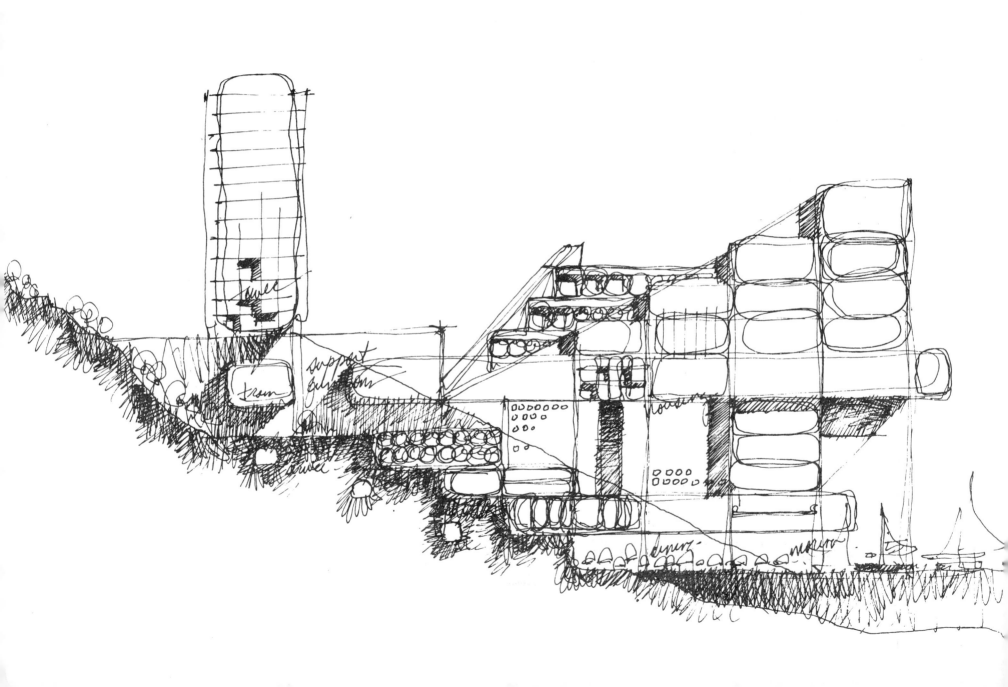

目錄

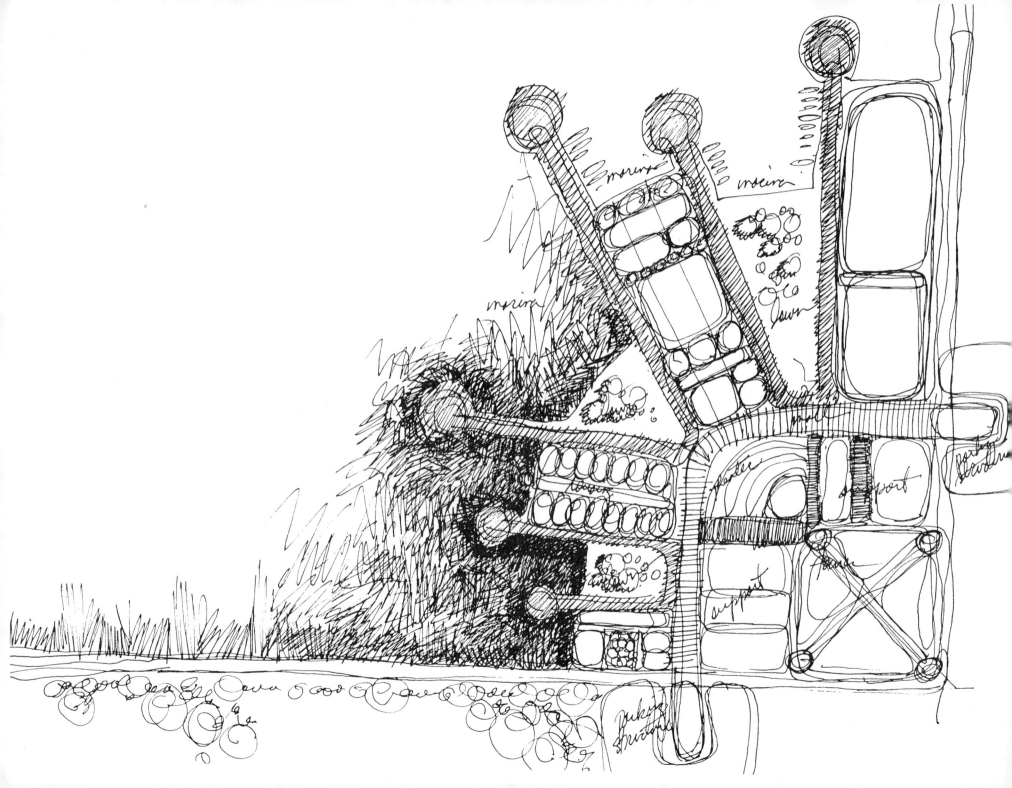

「建築語彙」之導讀

這是一本介紹建築構想的書，也是建築設計者的參考書。

依內容來看，這本書包括文字說明及圖示等二大部份。一、文字說明部份，分為二章，包括序言及理論，二、圖示部份分為五章，介紹一些構想內容。其中，圖示部份為這本書的重點。

就問題、構想（或概念）及設計答案間之關係式如下：

問題 ⟶ 產生 ⟶ 設計時整體配合
　　　　基本構想　　之細部處理
　　　　（概念）

這本書教導我們，構想是以示意圖加簡要文字的方式來表達的。這種表達方式是建築設計獨特的表達方式，設計者應該重視且必需加以掌握。

作者在這本書內，將建築設計之眾多問題中提出五大類。包括一、機能分群和分區計畫，二、建築空間，三、動線和建築造型，四、對環境之配合，五、建築物實質組成單元。

再將此五大問題細分106項小問題。

項　　目	小　　項
機能分群和分區計畫	細分16項
建築空間	細分17項
動線和建築造型	細分16項
對環境之配合	細分34項
建築物構造體	細分23項
	合計106項

這本書的圖示部份即為此106項問題的構想示意圖。每一小項問題的構想示意圖，少者有幾個，多者有四、五十個，所以本書總計收集了上千個示意圖。

由此看來，這本書最大特色即為分門別類地整理了各種構想示意圖。

了解這本書之整體內容之後，重要的是該如何使用此本書呢？

當我們設計新的案例時，第一個步驟將是把這個新設計案例的各項問題排列出來，然後將這些問題逐項產生構想。可利用這本書產生構想的方法，如下（**注意畫處**）：

一、某一小問題與這本書之問題相同時，可從已有的有幾個構想中，**選擇**適當者。

二、某一小問題與此本書之問題類似時，可將已有的構想加以**模仿、發展、組合、改良**成自己的構想。

三、設計者時常翻閱這本書已有之示意圖，**可刺激**設計者的靈感，產生一些構想。

四、另外，這本書可以協助設計者增強繪製示意圖的能力。

就問題如何產生構想，是嚴肅的課題。就筆者之認知，需要長時間從各方面加以訓練，學習各種學科，才能得心應手。一般設計者不得要領，對設計束手無策，最後祇好放棄。這本書已收集千個以上的構想示意圖，能提供設計者參考，巧妙發揮上述四種情況之作用，多年來筆者鼓勵學生購買這本書，希望學生閱讀後，能在短時間內掌握構思的要領，提昇設計的能力，所以，筆者認為這本書值得成為必備的設計參考書之一。

補充說明，這本書的圖示部份佔了整本書很重的份量，而且祇用很少的文字說明，像是作者自己的筆記。很多學生購買這本書之後，祇在繪製設計說明時，利用這本書抄個示意圖，這樣似乎誤解了作者撰寫這本書的主要目的。

最後，提出三個課題供設計者思考：

一、設計時，應先了解其問題，然後就問題產生構想。在一般情況下，如何釐清楚設計問題？如何利用思考模式產生構想？

二、利用示意圖來表達構想，所以那幾種形式的示意圖才能將構想表達得適切而清楚？進一步考慮這本書之示意圖形式是否恰當？

三、如何仿效這本書，收集其他的構想（以示意圖表示），分類放置適當處，形成一本自己的構想資料圖集。

以下分別簡要介紹各章之重點。

第一章　序言

本章分別介紹了本書的構成及學習concept 的必要性。

一、需求

1. 說明設計構想（concepts）之所以被忽略的原因。
2. 對concepts的基本認識與態度。

二、目標——強調concepts 是多面向及多功能的，它可表現在對外行人的說明上，對學生、初學者及設計師的刺激，甚至是「設計條件」及「建築形式」兩者間中介的角色。

三、組成

1. 介紹部分——由序言及理論來構成。
2. 語彙部分——依建築設計中五項重要標題，以示意圖的方式來介紹其

簡單的設計構想。

四、潛在的問題

1. 本書不是一本設計程序或方法的書籍。
2. 本書的重點在以示意圖表現在具體設計的要項上。
3. concepts 的使用必須要有其紀律與限制。
4. 本書中concepts 語彙的提供是希望設計者能更用心去協調各種設計策略的衝突及權衡concepts 的重要性。
5. 設計者必須儘可能地從不同來源收集他的concepts語彙,以超越本書的範疇。

第二章　理論

本章包含了九個主題,是介紹concepts的精彩部分。

一、定義——列舉了許多concepts 的定義,並將其含刮於五個具體的範疇中(即本書第三 ～七章部分)

二、與設計過程的關係——區分爲五個階段加以舉例說明:

1. 計劃階段
2. 綱要設計階段
3. 設計發展階段
4. 合同文件階段
5. 營建管理階段

三、concepts 的尺度——將實質空間尺度區分爲16個等級。

四、Cncepts Formation的脈絡關係——依層次及涵括關係,將影響 Concepts Formation的要素區分爲:

1. 人生哲學
2. 設計哲學
3. 設計者對問題的看法

且前一項要素影響了後一項要素,而後一項要素的決定則可在前一項要素的脈絡中找尋。

五、Concepts Formation

1. 現階段的設計者有主動尋求Concepts Formation的傾向。
2. 介紹一些 Concepts Fomration 觸媒的來源。

六、Concepts 的階層特性

1. 說明Concepts 有階層的特性且散佈在設計的每一個部分。
2. 後繼的Concept要與早期的 Concept 相呼應及延續。
3. Concepts考慮發展次序的例子介紹。
4. 介紹如何突破Concept妥協現象的方法。
5. 說明在研擬設計Concept策略時,減少設計選擇及妥協的考慮事項。
6. 最好能夠運用最少的Concepts 解決最多的問題和需求。
7. 每一個Concept都應該兼顧兩方面:
 a. 因應高階Concept的發展。
 b. 發展與控制低階的Concept。
8. Concept 的思考是由大到小、由簡至繁、由抽象到具體、由無形到有形、以及由理論而實際漸次發展。

七、concept的加強

1. Concept的加強有賴於從不同階層中的concept表達出同一種訊息,以造成彼此相關的「連續事件」。
2. 單一的concept若能解決多數的問題,則其他Concept即可用來做強化訊息的工具。

八、創意

1. 設計創意可表現在整個Concept的尺度及脈絡的範圍上,並列舉了23 項的回顧。
2. 有創意的Concepts可能發生的4種形式。
3. 介紹3個評估創意的要點。

九、存在於Concept Formation的問題

1. Concept未完全建立時可能產生的問題。
2. 類比法的運用及其可能產生的問題。
3. 關鍵字眼的應用及其可能產生的問題。
4. 注意對象的轉移將產生問題。
5. 減少設計因子的數量及考慮順序的案例介紹。
6. 歸類組合法的考慮。
7. 「象徵」法的運用及其注意事項。

第三章　機能分群和分區計畫

本章強調各種型態之空間組織關係。

一棟建築物有很多單元空間,單元空間之間的組織關係應妥善安排。一般情況,空間宜分區或分群,空間機能類似者要在一起,空間機能不同者要分離。

依建築物類型的不同,考慮不同的因素,使單元空間的組織關係作適當分區、分群安排。

本章內容說明有15種考慮因素,可作爲安排空間組織關係,這15種考慮因素爲:

1. 相關機能之分析。
2. 相似功能之分析。
3. 部門、目標與組織之關聯性。
4. 時序。
5. 所需之環境。
6. 所產生之各種影響。

7.與建築物之附屬空間。

8.與主要活動之關聯性。

9.使用者之特性。

10.各類型建築物之使用容量。

11.容納人或機械設備之空間。

12.緊急程度或或重要情勢之比較。

13.活動發生之頻率。

14.活動之持續空間。

15.預期的擴充或變遷。

另外，這15種考慮因素安排之下，顯示出各種類型建築物之空間組織關係圖。

其實，每棟建築物空間組織關係之安排，有時並非祇考慮單一因素，可能綜合了許多個因素。

本章內容為依各種考慮因素所安排之空間組織關係圖。

第四章　建築空間

我們作建築設計時，考慮空間的問題，會按一個單元空間、二個單元空間關係、單元空間與動線關係等順序逐項探討。

本章內容說明一個單元空間、二個單元空間關係、單元空間與動線關係等項問題之各種處理情況。

一、單元空間之項目包括：

1.界定空間。

2.空間特質。

3.空間尺度之類型。

4.尺度之序列。

5.尺度之彈性。

6.表達機能的空間。

7.意義不明的空間。

8.空間的多用途。

9.剩餘空間處理。

10.自然採光。

11.人工照明。

12.照明之機能。

二、二個空間關係的項目包括：

1.空間與空間之關係。

2.室內─室外空間。

3.空間之分隔。

三、空間與動線關係的項目包括：

1.開門位置、動線與活動範圍。

2.動線空間。

第五章　動線與建築造型

本章內容主要說明三個部份。

一、為說明動線之型式、入口位置之安排、水平動線與垂直動線之連繫、還有建築物之管道系統等。

二、為說明空間與動線之關係，包括空間水平組合及垂直組合。

三、為說明造型內容，包括基本造型及建築造型、造型之組織關係，還有視覺上的強調等。

第六章　與基地有關之考慮因素

本章重點為建築物如何與基地環境相配合。

一、先考慮基地的各項因素。

二、分析各項因素之後，即可掌握基地環境之特性。

三、特性內容包括潛力條件（即好的條件）、限制條件（即不好的條件）。

四、建築物如何配合基地環境之特性？那就是要充份利用潛力條件（好的條件）、要儘量解決限制條件（不好的條件）。

五、本章內容即說明設計者要如何充分利用好的條件及儘量解決不好的條件。

六、本章內容說明有關基地之考慮因素計有34項。包括：

1.基地界限。

2.地形。

3.地面排水。

4.地質狀況。

5.岩石與礫石。

6.樹木。

7.水域。

8.原有建築物之處理。

9.原有建築物之擴建。

10.地役權。

11.噪音。

12.基地之視界。

13.基地外之交通動線。

14.基地內現有道路之處理。

15.基地內現有步道系統之處理。

16.設備管道。

17.建築物──停車空間──服務空間之關係。

18.車道──步道交通系統。

19.停車系統。

20.停車。

21.接近建築物之處理手法。

22.到達基地(或建築物)方式。

23.建築物進口前之處理。

24.全區規劃。

25.全區系統。

26.地景(地面處理)。

27.座位型式與景園處理。

28.植物與景園處理。

29.水景與景園處理。

30.對附近環境之助益。

31.陽光。

32.溫度與溼度。

33.降雨。

34.風與氣流。

七、這些因素偏重於基地範圍內之情況（

即基地本身環境）。

八、一般基地分析的範圍，可分為三個層
　　次：（一）基地區位環境（二）基地
　　周圍環境（三）基地本身環境。

九、本章逐一說明各項因素之內容。

第七章　建築物構造體

一、空間型態決定後，興建構造體，以圍
　　蔽內部空間。

二、構造體依建築物部位分為：

構造體
　　├─主要構造：(1)屋頂及屋架
　　　　　　　　　(2)構架（如柱
　　　　　　　　　　　樑）與壁體
　　　　　　　　　(3)樓板、地板
　　　　　　　　　(4)基礎
　　│
　　└─裝修構造：(1)屋頂面
　　　　　　　　　(2)天花板
　　　　　　　　　(3)外壁
　　　　　　　　　(4)開口部（門
　　　　　　　　　　　窗）
　　　　　　　　　(5)內壁及隔間
　　　　　　　　　　　隔
　　　　　　　　　(6)樓板面、地
　　　　　　　　　　　板面
　　　　　　　　　(7)樓梯
　　　　　　　　　(8)陽台
　　　　　　　　　(9)壁爐與其他
　　　　　　　　　　　構造

三、本章內容為部分主體構造項目及部份
　　裝修構造項目之各種處理情況。除說
　　明某個部份在構件上之組合變化外，
　　也強調某個部位在造型上及空間機能
　　上之各種作用。

導論
Introduction

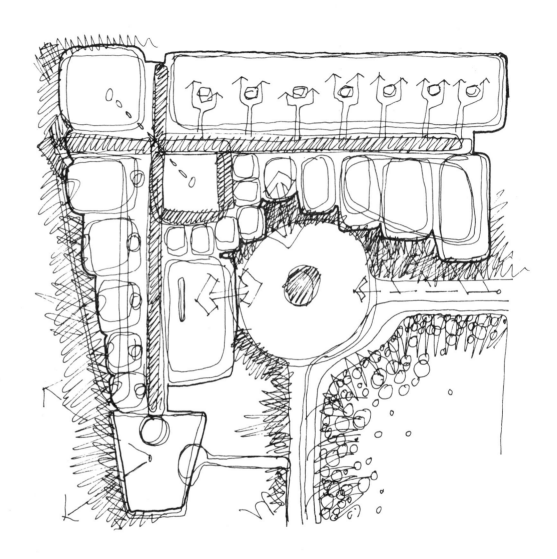

Preface
前言

需求

在我們結束建築系學生生涯之際，似乎會認為自己所學得的建築語彙，在因應設計需求時有某種程度的缺乏。這並不表示說建築語彙是無法學到的，而是至今仍缺乏一個獲得它們的有效方法。因此，就一個專業的設計師而言，我們常習慣於運用相似的建築造型來處理各種不同的設計，雖然它們都還能提供舒適的需求。

在建築職業界及教育中，去獲得有關組成設計構想（cancept fomation）的知識是十分必要的，但卻鮮少被教導。由於它缺之一個完整的方法，因此，我們只能從設計案例研究的經驗中一點一滴地累積。

下列幾點即是設計行為中這個重要領域之所以被忽略的原因：

1. 設計構想的形成（concept formation）在傳統上是以心智導向著手研究的，但由於我們對心智活動的實際運作不夠了解，因而產生了困難。
2. 將「純粹」的價值觀作為設計作品創造力的要件之一，因此對組織設計構想的訓練以及將 concept 語彙系統化的探討上，產生了排斥的態度。
3. 由於保持「設計者自主性」的先入之見，促使學生必須先釐清自己的 concept 之後，才和其他人展開綜合性的討論。
4. 設計者必須兼顧其他領域的發展，使得所專注的事物不再單一化，同時也轉移了他們在設計前所必須做的理論思考。
5. 對「建築是根本地以產品為導向」的認知，促使大部份設計理論的探討轉向於分析整體建築設計。

就以上這些因素綜合運作的結果，致使我們無法進一步發展設計構想（concept）或其組成的理論，縱使學生在課堂上有所要求，這個主題也鮮少在教學時被直接提及。

我們將在以下提出阻礙「concept 理論」及「concept 訓練」兩者成熟度所觀察的情形。

1. 認為設計構想的形成（concept formation）是一套潛意識思考過程的複雜系統，沒有辦法加以正確地分析與研究。但是我們可藉由簡單地教導一些設計的觀念（concept）而進一步的闡釋「設計構想形成」的意義。這和在作文課中教造句的情形有異曲同工之妙，我們並不需要理會在創造一個句子時的心智是如何的運作，相反地，我們拿一些好的範例給學生參考並且教授他們入門的方法。
2. 學生們有一種錯誤的觀念，即認為重覆使用自己曾學過的 concept 是缺乏創造力，同時也是自我剽竊的行為；這等於承認了自己沒有能力開發設計靈感。而更荒謬的是，學生認為若是從旅行當中所學得的設計策略；或由建築史中所萃取的精華，以及從期刊上所看到的和上一屆所使用過的材料，都將不適用於現在和未來的作品之中。因為他們認為作為一個真正的設計家，在找尋作品的 concept 時，必須否認一切外界的資料來源。然而創造力卻是來自於豐富的知識，而非貧乏。**設計者必須儘可能地獲取更多各種不同的知識以成就完美的設計。** 在處理一種設計需求時，也有許多種可行的造型方案。當設計時，固執己見的捨棄現有的有用語彙而矇著眼睛企圖重造根本的及知名的建築策略，其實是沒有任何意義的。設計的創意來自於

簡單地教導一些設計觀念（concepts）是幫助學習者將設計構想加以組織（concept formation）的最有效方法

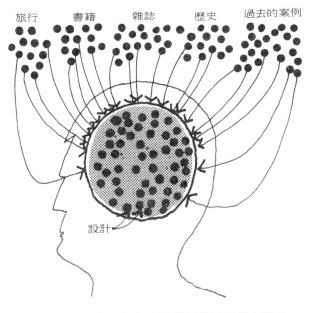

一個多方面設計語彙的發展對創作而言是必要的過程。

如何將策略衍發為第二天性，如此加以創造性的選擇、組合、變化及巧妙地運用，以製造出一個全新的設計作品。此外，老師在教導 concept 時必須擔任引導的角色，這表示說他們必須鼓勵學生主動地找尋以及運用關於 concept 的資料。

3. 毫無疑問地，在課堂上對於相同的一組設計需求，產生各種不同的設計解答，是一種具刺激性及有意義的學習。這種教導和學習的特質是經常促使同學保持個性的方式，同時必須避免干涉學生獲得 concept 的方法，且必須在教學中避免讓學生直接取得設計解答。就像我們即將討論到的是，兩個不同的設計家，由於他們的獨特性及不同的經驗、生活感觸、價值觀，以及設計哲學和對問題認知點的不同，將導致他們作品的差異。在課堂上討論有關形成 concept 知識及增加建築上有用的 concept 語彙時，應當注意的是避免抹煞設計者本身天賦的特性，而且也不能減低他們產生不同建築解答的能力。在課堂上作品的相類似有可能是因為設計計畫書 (program) 的結構與發展性過於限制，或標準十分嚴苛的建築種類，或是教師個人對於何種建築形式才適合該設計案有著強烈的主觀意識。

4. 人和建築行為兩者之間的關係、建築和自然界所衍生的生態學的交互作用、還有人類認知下建築所扮演的角色和建築在都市景觀的導向，都是我們現今在設計建築時所必須考慮到的要件。而其他領域如社會學及心理學在複雜性及數量上的增加下，都能逐漸發展運用於建築上；然而我們目前所面臨的困境是，對

教導concepts不能抹殺了設計者天賦的特性。

於這些日益增加的複雜程度加上傳統建築論點的困難性，及對建築使用上更強烈的需求，再再使我們受困於一個龐大而持續成長的資訊壓力之下。資訊一方面必須被轉譯為建築造型，另一方面則必須對建築的成果加以評斷。在這個情況之下，產生了兩個問題：

　　a. 過多的資訊使我們承受極大的壓力，因而導致在概念化 (conceptualization) 的過程中，心智受到了很大的限制。

　　b. 有關新的設計資料，其特性與過去所處理過的資料完全不同，暗示我們必須相對地產生新的concept。

　　這兩個問題皆和 concept formation 及 concept 語彙有關。a. 部份使得我們可以直接在課堂上強調 concept formation 的重點，而建築計畫書內的訊息 (programmatic information) 更是在一開始就被轉化成具體的概念來處理建築造形。b. 部份使得 concept 語彙的教學不僅是合理而且是必須的。在我們創造新字、新句之前，必須先沈浸在語言環境之中，進而在新的字句出現之後，產生相對應之文法及句子結構。

5. 我們很難爭辯：建築物使用的效果在建築設計中應是最具有決定性的或是最重要的角色。所有的設計技巧、方法、程序及理論所必須參與的設計活動，其主要目標都鎖定在建造令人滿意的建築物。而研究設計的效用，也就在於使建築物在營建上以及使用上都能十分成功。在建築教育上，這種態度有時候會使人過份的耽溺於方法論中，即使這個說法是對的，但也不必為此急急忙忙的拒絕在

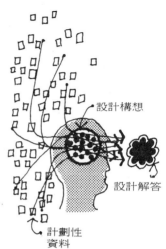

concepts的學習可以幫助我們簡化及推演下列的問題：過量的資訊以及不熟悉的計劃性資料

建築物使用的效能是設計過程中重要的考慮因素

設計理論發展上的努力。有經驗的設計者當然能分辨 concept formation 對於實體建築的利弊關係，**將重點放在強調發展以及教導 concept 理論，是控制建築使其能完全按照需求以及預期計劃的最有效方法之一。**當然，在整個建築評價的技巧中，發展回饋的機構是必需且具有強制性的。一來是可以持續地查核正在被教導中的 concept 的效力，二來則使我們明瞭設計 concept 和營建以及建築物使用情形三者間的相互關係。

目標

本書的目標是由先前討論的主題所歸納出來的：

1. 提供外行人鑑賞力，以瞭解建築師在處理建築物設計時的重點所在。
2. 介紹建築設計的重點給學生了解。
3. 增進初學設計者的信心，使其有能力建築造形上回應設計的需求。
4. 給學生一個累積建築造形及 concept 語彙的有效方法。
5. 作為激發 concept 產生的刺激物及觸媒劑。
6. 為鼓勵具創造力的設計，將傳統設計策略演化成為設計者的第二天性。
7. 幫助設計者在工作時更有效率，以及更有能力處理複雜的設計。
8. 提供對處理單一設計需求，及不同情況下的選擇範圍。
9. 讓設計者能很快的獲取 concept formation，而花更多的時間在發展改進及處理建築造形的事務上。
10. 鼓勵學生徹底地探索設計需求，以達到主題的要求。
11. 促進「設計條件」「建築形式」兩者之間關係的瞭解。
12. 幫助設計者克服在平面上花太多時間的傾向。
13. 協助設計者超越任何在追尋新建築形式時所產生的恐懼。

組織

本書分為兩個主要部份：介紹部份及語彙部份。

在介紹部份裡的理論探討以及語彙部份的 concept 中，有一個很重要的區別，那就是在介紹**部份的前言和理論中存有作者明顯的個人價值觀及偏見；相反地，在語彙部份沒有任何的建議或推薦**，僅僅是

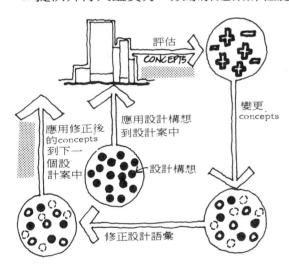

我們可以建構出一個迴圈圖的方式來評估設計中應用 concepts 的效能

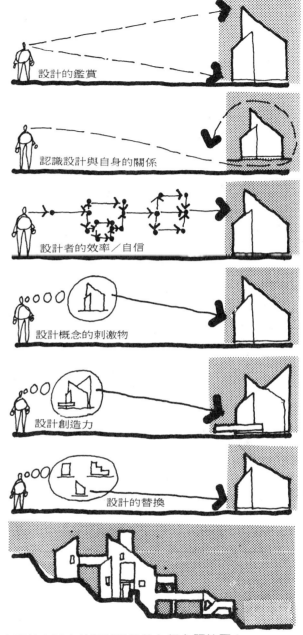

本書的主旨在於陳述目錄的七個主題範圍上

4

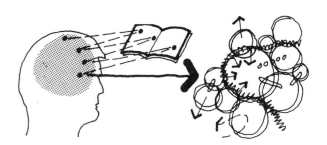

簡單地將各種可供選擇的設計策略表現出來。這就好比一本字典般，使用者必須針對特殊的設計情況來選擇正確的策略。這不是一本解答，卻像是一本 concept 的集冊，**設計者可以選擇、發展、組合、改良以及巧妙地處理其答案。**

序言部份是以文字方式敘述，而且相當地簡短包括兩章；序言及理論，而序言和語彙部份並無任何的關聯。語彙部份以圖解的方式呈現，而且讓這本書的主題被凸顯出來。 concept 的表現是由以下的標題所組織起來的：

1. 機能分群及分區計劃。
2. 建築空間。
3. 動線和建築造形。
4. 和地域環境之間的關聯性。
5. 建築物構造體。

作者深信這本書可扮演多重功能的角色；在直接使用上，設計師可選擇運用本書所展示的想法；而其間接使用上，如下列所述，也同樣具有其價值：

1. 提供可被修改以合乎特殊需求的concept。
2. 刺激設計者去產生自己的 concept。
3. 從書中的內容進而誘發設計者產生相反的 concept。
4. 培養出有創意之 concept 的組合能力。
5. 幫助發展繪製示意圖 (diagram) 的能力。

concepts 有時候以一定的尺度表現出來，但是也可能應用於其他不同的尺度，而在建築方面，除了特定的狀況之外，也可以應用於其他的情況。 concept 可以平面或剖面的方式來表達，兩者的表現均有效力。許多圖示即是 concept 運用在特定建築形式下的產物。本書的使用者必須竭力的去瞭解 concepts 的整體表現形式，以便能夠由應用中得到益處。**本書的目的在於成爲一般應用性的資料，而非單一的用途；希望在內容上可以幫助刺激 concept 語彙的成長，進而超越這本書所涵括的範圍。** 本書的意義是企圖作爲每個設計中 concept formation 的觸媒劑，並且將這個功效表現在圖面上。對於眾多的設計案及設計者而言，本書的另一個意義在於希望產生更多豐富而有助益的討論。

潛在的問題

在本書當中有幾個因誤解而引發的潛在問題，我們將在以下指出：

1. **本書並不建議任何設計的程序或方法，**這通常是指設計的過程而言。初學者特別傾向於相信所謂程序導向及尋求既定規則，認為只要跟進，就可以保證設計成功。雖然有些書籍從資料的編排上展現出設計的方法以及程序，但本書對於 concept 語彙的排列方式卻不是設計案中諸要點的處理程序，而此種程序，應該是建立在設計者經過嚴密的問題分析，以及設計重點的確立之後才著手加以安排而得來的。

2. **這本書將主要重點放在具體設計的要項**上。書中舉凡對於 concept 的表現、與設計之間的關係，以及設計者的目標，都必須由設計者自行決定。例如，在書中對於處理空間的方式，十分地具有選擇性，而且沒有任何理由和意向指出為何會有如此的處理方法。**設計者必須從眾多 concept 語彙的部份中挑出自己處理空間的方法，並且有他自己的理由，**這將是一個不變的規則。concept 是以中立的方式來呈現的，而對於 concept 的評估、強調、理論基礎以及選擇等四個方面，則是設計者的責任。

3. **設計者在使用 concpet 語彙時必須有其紀律及限制，**以避免在建築設計上充塞許多毫無相關概念及不協調的產物。設計者常試著把太多的 concept 合併在一起，而合併之後的 concept 又和設計需求及主題沒有太大的關聯，這會導致不必要的複雜和混亂，而且真正重要的concept 也會產生不必要的妥協現象。

在一個統一的作品當中，concept 的選擇性必然是切題、正確，而且有相互關聯性的。

4. **設計師也許認為，擁有 concept 語彙多少可以減輕他在發展和改良設計的解答過程中所需的努力，然而情形正好相反。**設計者在處理建築造形時，反而需要更用心去協調各種設計策略的關係、衝突點以及化解彼此之間競爭的問題。為了讓建築造形更加充實，設計行為與過程將更為複雜。對於選擇任何書中的 concept 而言，設計者應該先改良及處理 concept 的部份，使其符合設計上的需求。

5. **本書並非要扼殺設計者的創造力，或是企圖比設計需求本身更能影響設計結果。**但若是設計者將此書作為產生設計概念的唯一來源，便有產生這種危險的可能，這對於設計者未來的發展而言將有不利的一面。有更多的概念可以涵蓋在本書內容的範疇之中，**我們每一個設計者都必須儘可能地從各種不同的來源收集他的 concept 語彙：**如在旅行中做摘要及速寫；從雜誌中剪貼以及從建築中摘錄；從課堂上發的講義和我們在閱讀中所做的筆記…等，這些都是設計者建立自己concept 語彙的方式。當然這些都不能減少對於設計需求所必須做的詳細分析，這分析使我們在選擇有用的 concept 方面產生了準繩。因為本書在語彙部份都是具體的 concepts，這也許會導致設計者在完成設計分析之前，因為過早選擇或運用 concept 而落入了陷阱。有時候，作為一個初學者，我們傾向於相信「蓋房子」是建築的要務，而似乎愈早得到具體的設計解答便愈好，但是假使我

們可以以「蓋出成功的房子」作為設計的第一目標，那麼，我們就可以瞭解到寫出好的設計計畫書（program）、分析設計以及忠實完整地回應設計需求是多麼的重要了。我們對設計情況的瞭解往往可以引導出塑造設計造形所必須的concept 語彙。而在**選擇 concept 之前對設計需求瞭解的愈多，就愈能做出更有意義、更有效率及智慧的選擇。**

要嚴守這種心智上的紀律是十分困難的，特別是當設計需求過分的複雜或簡單，或是因為某些原因而變得索然無味的時候。在這些狀況中，我們的心智往往將思考重點放在柱子和地面接頭處理或其他細碎的問題上面，而忽略了當前的問題。雖然這是逃避枯燥的一個有效方法，但他必須警惕自己除非經過了設計條件分析結果的試驗，否則就不能一直耽溺於這些空想。縱然許多造型的決定是由先前的決定延續而來，但先前的造型決定仍須由設計分析的結果得來。因此，這種分析結果就和往後的造型決定有著十分密切的關係。

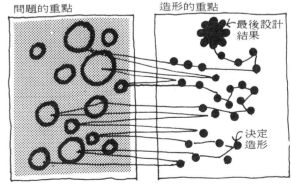

過早決定建築造形將對問題的重點造成根本上的影響

Theory

理論

一個設計構想可能被定義爲:

一種概括性的想法

一種原始構架

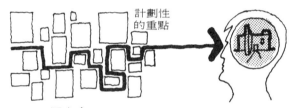

一種心靈意念

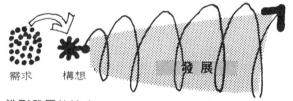

造形發展的策略

一種尚待擴展的原始概念

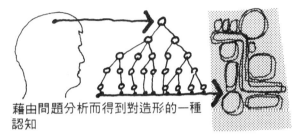

藉由問題分析而得到對造形的一種認知

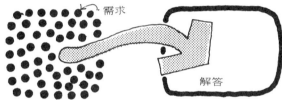

將需求轉化爲解答的一種策略

一種發展設計要點的初步法則

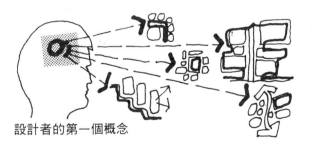

設計者的第一個概念

定義

　　建築師,建築系的學生和設計老師都爲了處理建築物造型而共同努力。就設計本身、學習設計以及指導設計方面,有許多有效的技巧、範例、語彙及程序,都是爲了同一個目的而存在的,那即是──在各方面都很成功的建築。而且,這些方法都是增進效率的催化劑,更加深了我們對於設計活動的瞭解,幫助我們整理和表達設計資料。在這裡,我們將「concept」這個觀念提出,做爲表達建築設計思考的工具。

　　關於 concept 這個觀念有許多的描述,我們將這些描述加以整合,可以幫助我們大致上瞭解它的意義。

concept 是:

1. 一種原始的、概括性的想法。
2. 一種尚待逐漸擴張和發展成細節的原始概念。
3. 一種內涵錯綜複雜的原始架構。
4. 在問題分析之後而產生對於造型的一種認知。
5. 導源於設計條件的心靈意念。
6. 一種由設計需求轉變成建築解答的策略。
7. 進行設計的初步策略。
8. 爲發展主要設計要點的初步法則。
9. 設計者對建築造型的初步構想。

　　由以上這些概念,我們可以歸納出幾個關於 concept 的特徵:

1. concept 大多是導源於問題的分析,或者至少是因爲問題的刺激引導而產生的。
2. concept 在特性上是屬於概括及初步性的。
3. concept 需要而且必須蘊涵更進一步的發展。

傳統上，建築的 concepts 是設計者對於 program 中設計條件的回應。concept 在這時候是扮演將抽象問題陳述出來，進而發展為具體建築的工具。**concept 存在於每一個設計中，也許會被稱為「基本組織」、「中心課題」、「關鍵點」或是「問題本質」。**這些全部存在於設計條件中，或是存在於設計者對問題的認知中。設計者必須從這些「基本組織」「問題本質」中加以確立回應，進而發展出 concept 來並加以建築化的處理。設計者的 concept 有時被稱為「主要構想」，「基本架構」或是「基本組織」。

正如我們往後可發現到的，**concept 可為設計程序及成果界定出發展方向**，並可以在設計過程的任何階段發生，以任何的尺度出現，更可產生於若干來源，具有層次組織的特性以及內在本質上的問題，同時在任何一個單一的建築物中可能有數個不同的 concept。

作為設計師，我們可以獲知設計條件，這些條件來自於計劃書的撰寫者 (programer) 或是業主，而為滿足這些需要，需要一棟或一群建築。通常，我們認為建築設計是由一個 concept 或是若干想法所組成的，從學校或職業界都可以獲得證明。競圖中要求有 concept 的說明；學生在評圖中對於自己的設計作品的說明通常是這樣開始的：「我這件設計的 concept 是……」，雖然在設計其作品之初，總會有一個針對問題的方向，譬如，「這是一個機能的問題」或「這是一個環境的問題」。事實上，任何一個建築設計，都是由許多的 concepts 所組成，即使是小型規模的設計案也包含了多樣複雜的特性，而單一的 concept 絕對不可能去處理建築物所有的問題。

我們必須將設計條件分割為幾個部份，先各別加以處理，然後，再加以整合使其成為一棟完整的建築物。

下列是建築設計所含括的要項，歸納出來一些概括性的範疇。它們包括：

1. 機能分區計劃。
2. 建築空間。
3. 動線與建築造型。
4. 與環境的互動。
5. 建築物構造體。

經濟性的考量和上述這些範疇都有關聯，而大部份建築形式所考慮的內容也可以很容易地歸納在這五個範疇之中，這些範疇同時也包含建築設計中的主要事物。無疑地，另外還有其他的分類方法能將建築設計的行為加以分析，而且同樣有效。就作者個人經驗而言，上述的分類法認為對其設計工作是十分有幫助的，所以在本書中他將就此發展及表達 concept 的概念，而對於描述建築設計行為的分類法則不在本書討論之內。

「機能分區」和「與環境的互動」涉及現存的狀況，而業主的經營方式與建築物所處的位置及環境是已知的，「空間」、「交通和造型」及「建築物外觀」是設計者回應這些已知條件，進而演繹成為具體建築的方向。設計者由：機能、空間、交通與造型、環境和外觀五者來執行及發展 concept。在這五個項目之中，設計者都可以產生很多的 concepts。而當這些 concepts 經過發展以及整合之後，就會創造出所謂的建築設計了。這個設計品質的優劣，以及建築營造的成功與否，決定在設計者是否能夠創造出完整有用、效率高而又富有創意的 concepts，並能夠使這些

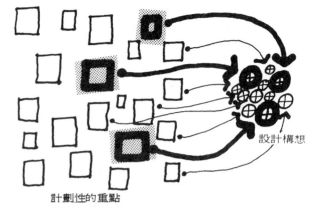

計劃性的重點

優先被解決而具體化的關鍵問題，往往也被處理得最完美，而且它們將使得後續問題的處理有脈絡可尋

concepts 彼此配合得宜。本書的功用如同一份檢核表，使我們留意在設計上應該注意的事情，促進我們達成設計一棟全方位成功建築物的目標。

因為設計者本身的個性以及設計習慣的不同，他可能以較嚴格的程序來強調 concept 的重點；或者以有次序的方式依序跳過；甚至以任意的方式來著手，直到全部的建築問題都能得到完全的解決。**設計者對於問題注意的次序以及強調重點的不同，將會對問題的解決產生重大的影響。**那些最先被提及的問題，通常便是設計者心目中最重要的問題，並且也可能被處理得最完美而且成功。因為是最早獲得處理的問題，便也很早就被形式化，因而成為解決其他後續問題的脈絡。這種相同的情形，即使在設計的回饋過程中和早期賦予設計特質的決定上也可以獲得印證。

與設計過程的關係

在建築上 concepts 通常被認為是處於設計過程中所謂「綱要設計」（schematic design）的階段，而這就是傳統建築設計上我們所謂「重要構想」的地方。concept 實際發生在設計的每個層面，如計劃階段（programming）、綱要設計、設計發展以及契約文件、工程的營建管理。concept 在這些可能直接關係到建築物的設計發展，或是在過程進行時程序步驟的安排。舉例來說，在綱要設計中，整個基地配置的 concept（建築設計方面），以及關於團隊作業中，設計者以此做為溝通的工具（設計過程方面）。

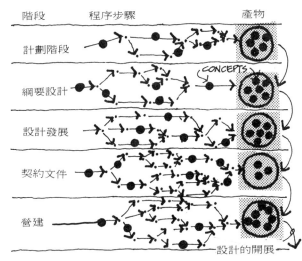

concepts 的形式可能出現在計畫程序中的任何一個階段同時它也可能是程序推演或產品導向的產物。

下列是在每個計畫層面中，建築物本體和程序步驟上 concept 的例子：

1. **計劃階段（programming）：**
 a. 建築物本體上
 (1)業主經營方式及企業政策，
 (2)關於構成一個合理可行計劃範圍的 concept 為何？
 (3)計劃撰寫者（programmer）對於問題本質的 concept 的看法。
 (4)對於鄰近空間需求的 concept。
 b. 程序步驟上
 (1)計劃撰寫者（programmer）對於設計案最佳方式的 concept。
 (2)建築師對於整個計劃（programmor）時間掌握的 concept。
 (3)業主對於指派何人代表他和計劃撰寫者（programmer）研討計劃內容，並提供資料，以表現企業特性的 concept。

2. **綱要設計階段**
 a. 建築物本體上
 (1)依機能來進行基地分區與組織計劃的 concept。
 (2)依環境脈絡以及建築物機能關係來進行建物分群分區計劃的 concept。
 b. 設計過程上
 (1) concept 可用於設計小組成員意見的相互溝通。
 (2) concept 可運用於將計劃（program）的各部份分派給個別的設計者。
 (3) concept 可做為表達綱要設計給業主的工具。

3. **設計發展階段**
 a. 建築物本體上
 (1)關於開窗細部樣式發展的 concept。

 (2)入口處理系統的 concept。
 (3)材料和接合方式系統的 concept。
 b. 設計過程上
 (1)確立業主參與家具安排與設計的系統。
 (2)避免家具及設備失去監督的系統。
 (3)如何向業主的董事會表達設計內容的 concept。

4. **合同文件階段**
 a. 建築物本體上
 (1)立面之灰泥勾縫系統。
 (2)關於建築物中所有金屬構件如何組合的 concept。
 (3)列舉可以容許材料品質範圍的 concept。
 b. 程序步驟上
 (1)分派繪製施工圖的任務給繪圖員。
 (2)關於招標的事務體系。
 (3)關於如何確保如期完工的 concept。

5. **營建管理階段**
 a. 建築物本體上
 (1)關於確保建材品質的 concept。
 (2)對於細部 concept 的監督及執行。
 (3)建築物安置的 concept。
 b. 程序步驟上
 (1)處理建築物工地現場的問題。
 (2)確保業主對承包商的付款。
 (3)確保在最後檢查時一切完備的 concept。

10

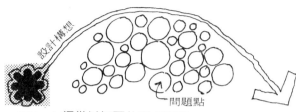

concepts經常以概要的形式提出

concepts可能以文字或意象的形式出現

對於建築物設計或計畫程序的其他項目，均有許多的 concept ，下列是一些有關於 concept 的特性，對於創造及定義concept 是很有幫助的：

1. concept 通常是以摘要或概述的形式出現，即使附屬於很細微零碎的項目也是如此。（譬如：所有建築物的金屬構件必須是屬於同一系列的材料和形式）。

2. 因為設計者通常以摘要的形式來提出concept ，因此 concepts 在適應建築形式中特殊的策略時，就必須發展出較原來更進一步嚴謹而適合的形式。

3. concept 最初產生可能以文字、圖象，或是兩者皆有的方式出現。**設計者最好能以簡潔的文字或將其轉換成示意圖來表達他的 concept** 。這個 concept 的圖示化過程，將使得建築實體的表現更為淋漓盡致。

4. 在任何一個建築物主題或程序步驟的要點內，可能有許多的 concept 互相結合，進而形成了涵蓋整個主題的 concept ，譬如，關於對業主發表主要設計的con-cept 就包括了：

 a. 在業主及設計小組中，誰應該出席這個發表會？

 b. 這個發表會應該在何處舉行？

 c. 發表會需要多少時間？

 d. 發表內容的詳細程度？

 e. 資料發表的秩序？

 f. 傳達資料的最佳媒體？

 g. 發表會場中家具的安排？

 h. 發表會中每個人所擔任的角色？

當問題與需求被明確地敘述出來以後，便需要經常地推敲concepts 的合適與否

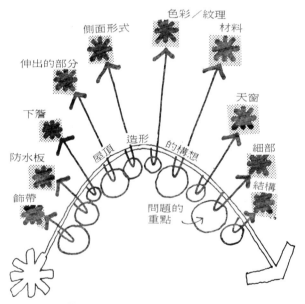

concepts 可能由許多次要概念組織起來

我們可以從問題和設計案中找出所有重要的方向
來生產concepts

在concepts的發展上必須注意到如何以建築的方式
回應問題的重點

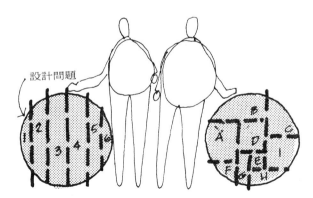

不同的設計者會用不同的方法去解析設計的問題

Concept 的尺度

concept 在建築設計中處理許多有關建物本身及基地各方面的事務，設計師對於建築中所注重的各方面都應該有一套concept，如果設計師可以將問題分解為幾個易於掌握和敘述的部份，那麼問題將容易有效地加以解決，而分解問題的方法因人而異，某些設計者將問題視為一系列操作體系的組合，而另一些人則視問題為建築中的一種藝術及人性化的綜合體。設計者應能將建築物所應注意的部份加以分門別類的表示出來。整個設計條件在發展concept 之前就應該加以界定，使其過程中所產生的困難可以迎刃而解。**設計條件通常包含了所謂的「核心問題」、「邊際問題」或「外圍問題」。**「核心問題」所處理的是和建築設計直接相關的設計要件（譬如：空間機能的配置關係）。「邊際問題」和設計的成敗有關，但卻和建築物設計無直接的關聯（譬如：法規方面、審查委員會（approval boards），和一般社論。（本書的語彙部份包括了機能、空間、交通和造型，環境與建築的外表…等「核心問題」。在這些建築物的事務中，concept 循著一個尺度的系列而前進。以機能而言，concept 所涉及的行為有：

(1)宇宙性的。　　(10)特定區域的。
(2)國際性的。　　(11)建築群的。
(3)國家的。　　　(12)建築物的。
(4)區域性的。　　(13)部門的。
(5)州的。　　　　(14)部門之一部份的。
(6)郡的。　　　　(15)房間的。
(7)大都會的。　　(16)室內活動區的。
(8)城市的。　　　(17)活動區內作業地點的。
(9)鄰里單元的。

有關空間機能性的毗鄰標準可以依機能間的特性（相容或相斥）應用到任何尺度上。特定的活動特性也可以用分類、分群及分區原則加以處理（譬如環境的要求及產生的影響等等。）同樣的尺度系列亦適用於空間、環境、交通與建物造型以及建築物的外觀。

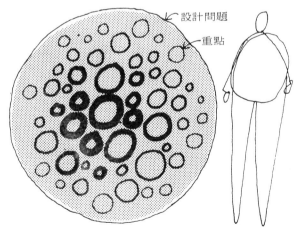

設計問題涵蓋了許多核心重點

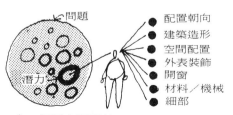

配置朝向
建築造形
空間配置
外表裝飾
開窗
材料／機械
細部

在一個特定問題的重點裡，我們可以在各種尺度上
產生concepts

Concept Formation 的脈絡關係

在考慮直接涉及建築設計案之前，我們想先提出幾個具有脈絡關係的要素，以增進我們對於 concept 形成過程的了解。
1. 設計者的人生哲學及其生活價值觀。
2. 設計者的設計哲學。
3. 設計者對於問題的看法。

上述第 1 點是第 2 點產生的脈絡，同樣的第 2 點是第 3 點產生的脈絡。第 3 點則直接影響到特定設計案 concept 的產生。

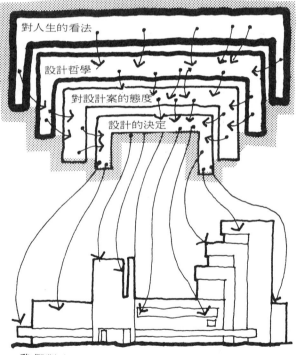

我們對人生的看法形成了我們設計哲學的脈絡，而設計哲學則影響與左右了我們在某一特定設計案中的態度與決定

1. 設計者的人生哲學及價值觀

這點雖然對於建築有著深遠的影響，但並不包括在傳統建築的範圍內。設計者的價值觀、態度、對生命的看法以及行為模式，全都在設計者所從事的設計活動裡扮演著一個重要的角色。「設計」從這個角度看來不過是我們人類行為的一部份，像其他的行為一樣受心理因素所支配。有些心理因素的範疇可以影響到設計哲學的形成。而影響到設計抉擇的因素是：

a. 動機和興趣
b. 自我意識的提高
c. 對於外在自我價值提升而產生的獨立感。
d. 對於個人影響範圍的擴展。
e. 對同伴的關心。
f. 近期以及遠期的目標。
g. 對於稀有的和有價值事物的保存及維護。
h. 對於單純化的追求。
i. 物質及心靈。
j. 對於複雜性以及興趣的訴求。

這些因素以及其他方面的態度，構成了設計者本身的生命觀。而且可以確定的是，這些看法會隨著時間而改變，也會因為個人的設計哲學及設計程序而產生影響。研究這些因素對於設計行為的影響，將有助於讓我們了解設計者在設計案中 concept 的起源。

2. 設計者的設計哲學：

透過訓練以及經驗，我們可以經常擴展所謂的設計哲學，那是設計師在創造建築物造型時所依賴的一系列和設計有關的態度或價值觀。有時候，這種態度可以用言語表達，但通常是不能或是不曾被說出來的。無論是否能有意識地用言語表達出來，這些設計者對於設計的看法的確深深地影響到他的作品。設計活動的產生就是受到這些設計的基本價值觀所掌控。**在設計哲學中，通常包括了許多設計方法、過程以及建築解答，這些都和設計者的價值體系有著密切的關連。**由於設計者個人的基本性向，使得他們常常會傾向於其中的某一個方向。

設計哲學可以有不同的強調重點，而且可以普遍發生在任何層面之中。有些僅適用於建築，另一些則直接表現在建築的設計哲學上。

以下的例子即為所述，在此為擅用章節而向原作者致歉。

a. 建築物應該依其所需而發展，而不是是依設計師個人需求而改造。
b. 建築物，當其使用時便是一個有機體，它的所有生命機能都該被設計得相互調和。（譬如：呼吸、循環、消化、器官的尺寸和機能、廢物、知覺…等）。
c. 建築設計基本上是將各個構成部份加以認同、組合以及改良而形成了整體的行為。
d. 造型應該導源於設計行為模式中的組織，以及扮演遮蔽的角色。
e. 問題的解答存在於問題的本身。
f. 一個建築物必須能滿足這幾個層面：舒適、安全、實用、經濟及美觀。
g. 建築物是幾何造型模式與活動的綜合體。
h. 建築造型必須清楚的傳達其訊息。
i. 設計案的問題及衝突，常常是擴展建築造型創造力的豐富資源。
j. 建築應該表現當地文化的價值。

k. 建築物表現得愈簡單愈好。

l. 大自然在機能和造型上都是建築設計構想的最佳來源。

m. 考慮建築物所受的影響是建築設計中的唯一重點。

n. 建築物的各元素應該彼此相稱，而且也應和周圍環境相互尊重。

o. 建築設計應由整體出發，而後去蕪存菁，這是一個精緻化的過程。

p. 一個成功的設計必須從心靈的純淨而自然形成，無法強求。

q. 建築物無非是一系列經驗的結果。

r. 建築是社會運作過程的一種媒介物。

s. 建築物是解決空間問題的具體屏障物。

t. 建築物必須表明其各單元是如何組合起來的。

u. 問題愈複雜，人的經驗所能扮演的角色就愈少。體系先存在，而後人類再適應於體系之中。

v. 在任何建築中都有服務和被服務的空間。

w. 對於建築中主要與次要空間的界定，可以為機能空間的分區組合以及造型處理方面提供創造的潛力。

x. 建築可以是促使社會轉變的方法及技巧。

此外，還有其他許多此類的設計態度，組合以及引申。設計者也許以其中幾項作為重點。可能引起爭議的是，上表包含了「對特定問題的處理」或是對「處理不同設計案的一般態度」，這也許是正確的，設計者對於他所作的作品的一般性評價，可能比上表所列的 concepts 來得更為深入或更具變動性。

和上表比起來，我們對於建築的一般態度通常鎖定在愈能接近設計活動範圍的態度和評價上，這種概念使我們在面對特定的設計案有些直接的衝擊。設計者對於這些潛在設計哲學的評價，將提供其從事設計的依據。設計者所運用的潛在哲學愈多，其描述的設計觀也就愈詳盡。下列所述即設計者可能採用的評估：

a. 藝術的－科學的

b. 意識的－潛意識的

c. 理性的－非理性的

d. 連續的－非連續的

e. 在設計開始時的評估－設計完成時的評估

f. 已知的－未知的

g. 個人－社會

h. 個人的－普遍的

i. 言語的－視覺的

j. 要求的－需要的

k. 有秩序的－任意的

l. 有結構的－無結構的

m. 起始點重要－起始點不重要

n. 客觀－主觀

o. 單一解答－多種解答

p. 富創造力的－平常的

q. 自我的需求－業主的需求

r. 特定的－一般的

s. 人為－自然

t. 具爭議性的重點－次要的細節

u. 複雜－單純

v. 部分－整體

w. 固定之程序－隨意之程序

x. 成見－因事制宜

y. 含糊的－公式化的

z. 為目前而設計－為未來而設計

設計者終其一身固守著不變的設計哲學是不合理的，這也就是說，**若設計者能累積經驗，測試自己的想法而且反應出自己基本的意向時，設計的態度才會漸進發展**。因此在任何時間，設計者當時的設計哲學將影響手邊進行的設計案。當考慮到影響建築設計的因素時，設計者應該把其他自然界有關的建築設計項目包含在內，這可以稱之為一般設計態度及設計者的價值觀。

3. 設計者對於問題的看法

對於一個特定的設計案，設計者可藉由他的生活觀以及設計觀點來察覺、瞭解、以及陳述出來。不同的設計師在看問題時會有不同的看法。在整個設計

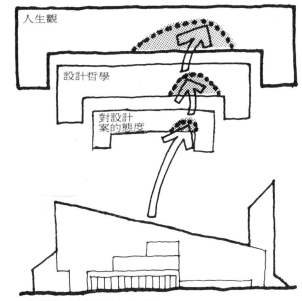

我們的生活經驗以及曾接觸過的設計案，會改變我們對一個設計案的態度、我們的設計哲學，甚至我們的人生觀

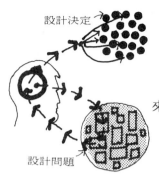

設計決定

設計問題

我們面對問題的態度將視我們對它的了解程度而定，當然，了解程度的多寡，也將嚴重地影響了我們的設計決定

過程當中，設計者在正式設計之前對設計案的認知是很重要的，建築的 concept 的形成就是在這個階段，往後產生的設計則是在早先思考的脈絡之下而產生的。

下列有幾個由設計師集合構成的觀點，來為設計案作一些評斷。

a. 無論設計案是否需要一個建築上的解決方案（設計案是否有滿足設計師的需求）。業主所需要的恐怕是一套新的管理系統而非一棟新的建築物。

b. 設計案的範圍界限為何？以及設計者需為設計案負責的限度為何？（設計師可能不涉及到敷地的設計。）

c. 在設計案中，設計者所考慮關心的範疇為何？可否作成考核表？總括起來，這些範疇必須能用來描述整體的設計情況。一些典型的範疇包括：

機能（活動分群和分區）。

空間（活動所需的空間量）。

幾何（造形、交通及意象）。

環境（背景基地以及氣候）。

圍蔽（結構、外殼計劃以及開口）。

系統（機械、電力等）。

經濟（造價、維護費用）。

人為因素（感覺、行為等）。

每一個重要的設計主題都必須和上述的任一論點相互調和。

d. 設計者基於對問題本質以及獨特性的了解，應把他的設計重點放在何處？

e. 實質的元素應如何運用於每個主題範疇之中？

每一個重要的設計主題都必須和上述的任一論點相互調和。

d. 設計者基於對問題本質以及獨特性的了解，應把他的設計重點放在何處？

e. 實質的元素應如何運用於每個主題範疇之中？

在這五個評論點當中，初期的思想引導我們傾向於之後隨之而至的觀點。設計者藉著設計案的需求來界定設計案的範圍；藉著界定設計案的範圍來選擇思考的項目；藉著這些思考的項目得以探究建築元素或系統的特質與形式。

在設計過程中，為操作或綜合所選擇的建築元素，常使設計者傾向於固定的解決方案。

甚至沒有考慮到問題已經確立後的綜合技巧，我們可以得知，為何不同的設計者面對相同的問題而有不同的解決方法。不同的設計哲學源自不同的生活觀點及生活哲學，而設計哲學則影響他對特定設計案的感知。對於問題的一般態度會深深地影響到設計者在綜合考慮時所做的決定。

在我們結束這一章節的討論而要進入回饋機構的話題之前，有一個重要的觀點，那就是設計構想對於一個建築物的相對成功，足以改變設計者在設計過程中的感覺及認知，當未來遭遇類似問題時可能影響到設計師個人的態度。許多設計上成功的或失敗的經驗，會影響到設計者的設計哲學，而且確實會對設計者的人生觀造成衝擊。

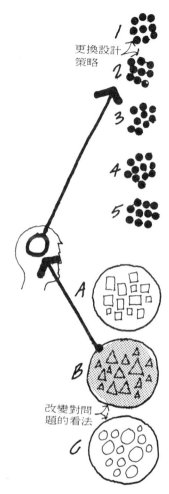

更換設計策略

改變對問題的看法

對問題的看法促使我們做了某些設計的選擇，並遠離了其他的選擇

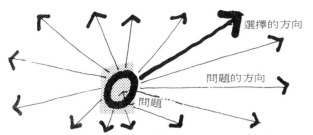

設計概念的出發點對設計解答的方向和特性有絕對而強烈的影響

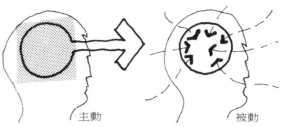

許多設計者企圖以主動的方式取代被動的方式去獲取 concepts

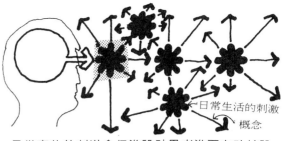

日常事物的刺激會促進設計思考進而有助於設計構想的形成

設計構想的形成
(Concept Formation)

concept 的形成經常是設計者本身經歷最為挫折和滿意的一步。對設計者而言，有時對結果先定下方向是很困難的一件事，但這正是他必須做的工作。這些起始思想的有效與否，和其他設計過程的要點比較起來，似乎要迫切得多了。

建築的成功是導因於設計時判斷的正確，而設計起始時正是一切設計選擇以及解決方向最重要的時刻。

在建築設計時所產生的起始思想，設計者可能採取一種被動的角色。他希望從 program 中吸收消化設計資料，然後等待 concept 從意識中「冒出來」。或者，設計者也可能主動地用思考的技巧來創造 concept。第一種哲學相信「concept 是隨時隨地發生的」而第二種哲學相信「concept 是使之產生的」。

設計者可能混合主動及被動的concept 來發展他的設計想法。兩者的比例端賴於設計者本身的個性，視何者感覺舒適的以及何者能創造出最好的設計結果而定。

雖然沒有結論性的證明而且也沒有研究結果顯示，但似乎有一種向著主動 concept formation 的趨勢，其理由如下：

1. 系統性的、理性的、以及可討論的設計方法，較藝術的、主觀的及直覺性的方法，來得較為易學和易教。
2. 在其他領域中證明是成功的科學方法，促使設計領域承受其壓力而變得更系統化。
3. 對建築專業的要求持續增加，使其規劃技術更加系統化。
4. 目前在建築教育上有一種去除設計神祕面紗的傾向，因此今後在設計課程的教導上，將不再對學生的創造能力持續施肥，而是強調在方法上教授設計原則。
5. 現實世界中有太多關於建築物操作的資料，無法以一種直覺的態度加以處理。
6. 電腦以及其他輔助設計設備的普遍使用，使得設計者減輕了設計程序中例行的工作。

不論 concept formation 是傾向於主動或被動，**設計者常藉著媒體的接觸來刺激靈感，一些已知的來源是：**

1. 重新閱讀有關建築的書籍和雜誌。
2. 研究有相同問題的建築。
3. 回憶曾經應用過而且證實成功的 concept。

4. 覆閱建築設計中所需考慮的檢核表。
5. 明列問題的關鍵及主題。
6. 和同伴廣泛討論設計案。
7. 以設計者自己的語言來重新描述設計案。
8. 重新結構計劃書的內容 (program format)，以設計者明瞭的方式來描述設計等。
9. 列出關鍵字眼以期能捕捉到設計案不可或缺的特質及要件。
10. 以圖表的方式將關鍵主題以具體的意象表現出來。
11. 檢查一些經由隱喻及類推而引起 concept 的行話。
12. 作一次相關建築案例的深度分析。
13. 畫出從自然、藝術以及其他學科（如音樂、詩歌、物理學、心理學）或類比於其他建築樣式（如商店像電影院），企圖找出其類同或隱喻的聯想。

如我們對於用來製造 concept 的觸媒更為敏銳的話，在設計時就更可以駕輕就熟。而被設計者作為觸媒之物常處於演變及發展的狀態。思想刺激來源的改變在設計的 concept 上也會引發相對的改變。譬如，顯微照像完全地展現了自然造型模式的全新領域，這些來源愈豐富，concept

16

也會愈豐富得多。隨著思考觸媒的範圍變深變貴，對於有關設計 concept 變化的範圍也相對擴大。對 concept formation 而言，利用音樂作為組織造型的工具，是一種極具潛在價值的觸媒。隨著音樂的發展和新的欣賞方式，以及關於音調、和聲、樂器、旋律、歌詞等關係的調和，由音樂中擷取建築上的 concept 也將可能會有進一步的發展。

同樣的道理，觸媒的界限將會影響到由它而來的 concept 的界限，就像語言的範圍將影響由其表達的 concept 的範圍一樣。設計師常傾向於以固定的方式來思考，當心中意念的 concept 第一次出現的時候，這僅僅是設計者日常生活中心靈語言的一部份。不管作為設計者的我們認為設計的第一要務為何，concept 最後也必須以視覺化的方式表現出來。縱使我們可以設想語言的範圍由心靈，而口頭、經手寫，然後視覺表現至具體印象，我們就可以察覺到設計建築時所要面對的轉譯工作的困難，因為建築所要表達的是具體的，所以設計者必須儘可能將問題轉變為具體的形式。設計者必須去蕪存菁，一個絕佳的轉譯方式就是利用圖示的方法，所有的問題皆可以用視覺的形式表現出來。由視覺形式轉變為具體形象較由心靈、口頭或文字轉換要來得簡單得多了。因此，圖示化在這兒將扮演的是由思考轉化到具體建築物的橋樑角色。

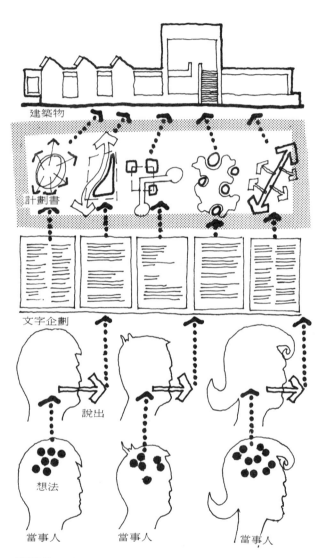

建築物

計劃書

文字企劃

說出

想法

當事人　　當事人　　當事人

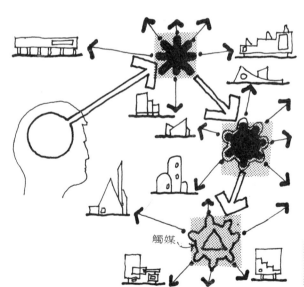

觸媒

設計思考活動的演變與發展有賴於觸媒的刺激，而觸媒的演變與發展則有助於喚起某些設計概念

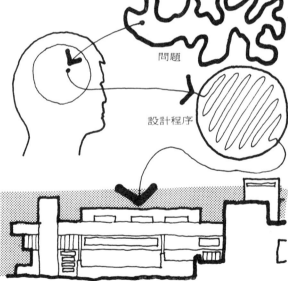

問題

設計程序

設計者最終的職責是將問題以實質的或建築的語言反應出來

圖表能像橋樑一般地幫助我們從心理的想法到說話到寫作一樣，將問題轉化為一種實質的建築解答

Concept 的階層

在處理建築問題時，掌握 concept 的階層特質是十分重要的。它們與設計者個人價值觀有著延續的關係，此外，它們也是由價值觀加以組織起來的。

某些 concepts 包含並且指導其他的 concepts。公司的經營哲學掌控了公司的政策，而政策決定經營方式，經營方式操縱了在新建築之內的特定活動，這些活動又影響到建築造型。在這個例子中，每個階層中都包含了許多的 concept，**在較高階層的事項左右了較低階層 concept 的發展方向。這種 concept 的階層特性散佈在建築設計的每一個部份。**

在低層次中存在了許多與高層次 concept 原則相合的 concept，例如有一些公司的目標，會有一些可行而且同樣有效的經營方式能滿足它；對於特定的經營方式，會有許多活動組織可以有效地相互配合；而對某種活動，也會有許多的建築 concept 與之互動。

在設計上，設計者常藉著計劃撰寫者（ programmer ）以瞭解業主在哲學，目標、政策、經營方法以及活動等方面的表

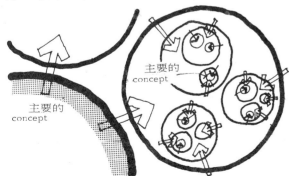

在建築設計中，有許多 concepts 位於上層，藉以指導下一層次的 concepts，而下一層次的 Concepts 則發展出具體的設計

現。早期的 concept 是已知的，而之後由設計者所產生的 concept 即要與早期的 concept 相互呼應以及延續。下列的一些 concepts 的例子，即為我們在設計時發展 concept 時所要遵循的次序：

1. 定義問題的本質、核心議題以及最佳的時機。發展 concept 以處理上述要件及其相互間的關係。
2. 確立建築物的角色和目標，及其與對問題本質相互關係。
3. 對空間分區及分群規劃使之適合業主的操作經營。
4. 考慮內外操作及環境關係作出合適的基地配置計劃。
5. 發展內外主要交通的 concept。
6. 對建築群彼此以及鄰地關係做空間的分區及分群的規劃。
7. 在各空間中規劃活動區。
8. 在造型的物理性方面，因應空間及環境，發展建築外殼的 concept。
9. 再三考慮及改良所有影響建築物的因素，使其達到最佳效果。這需要設計者不斷試驗而且不具成見，直到整體的表現合適滿意為止。

另有許多次要的 concept 在設計過程概念化（conceptualization）的階段和其他的要點一起發展。

concept 發展的秩序大部份是基於設計者對問題強調的所在。雖然設計者有心在定案前企圖對於早期的 concep 保持一種彈性的態度，但在設計過程中它們仍可能左右著設計者對問題認知的方向，因而主宰及影響了後期的 concept。就像基地之於建築物一樣，後期細部設計的 concept 也必須依循著早期的 concept。

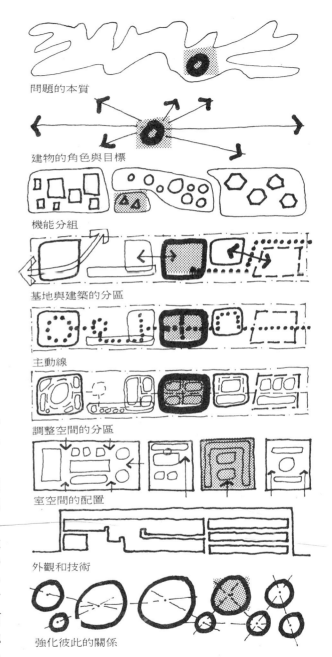

問題的本質

建物的角色與目標

機能分組

基地與建築的分區

主動線

調整空間的分區

室空間的配置

外觀和技術

強化彼此的關係

在一個建築設計案中，concepts的產生有許多的類型

第一個 concept 決定了後繼的 concept 。由此我們可以查覺到設計者對問題第一個意念的重要性，以及在開始產生 concept 之前獲取所有設計案重要資料的關鍵性。 我們也可以查覺到因爲在設計過程中 concept 的不斷累積，在設計者進入最後的設計階段時，他就愈不能保持做決定時的彈性態度。當建築造型愈來愈具象時，能做選擇的機會也就愈少。

設計者在早期設計階段時開始發展建築方法，而後，因應設計案的需求，產生

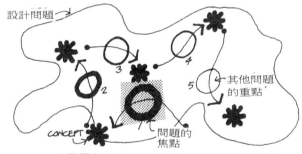

concept 發展的順序大都依我們對設計問題的焦點或重點來決定

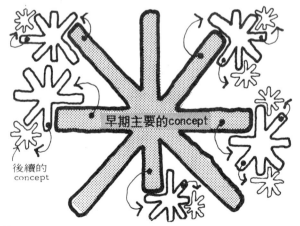

早期所產生的concepts將左右了後續的concepts

初步的建築造型，因爲造型本身也會相對地要求設計條件在下一個步驟中加以配合，所以設計者在這方面也要開始顧及。到了最後階段做決定之時，已經累積了很多關鍵性的 concept ，以致於合適的選擇方面變得很少，有時候甚至根本沒有。這是設計之所以會產生妥協的重要原因，在這種困境之下，設計者可以：

1. 保留設計者之前已建立的 concept ，在明瞭可能不是最佳決定的情況之下，儘可能的解決其餘的問題。在這個例子當中，設計者應能理解，保持主要的 concept 會比維持所有主要及次要 concept 來得重要得多。

2. 刪除或分解一些次要的 concept ，看看會不會有其他更符合主要 concept 的可能。這種刪除或分解的對象取決於不適用的 concept 的重要性，以及它與決定性的 concept 的關係。爲了在解決其他問題時，能創造更多的彈性及選擇，在設計過程中廢除與更動部份原則是不足爲奇的。這是一個拯救因先前的決定而促使設計者陷入死角的方法。

3. 整個翻案而另外尋求一個可以滿足從主要至次要 concept 需求的新方向。有時候設計者的一項決定似乎會對往後的每一個選擇造成阻礙，如果早期概括性的 concept 無法發展許多後續性的細部設計，則它可能並不合適。另一個觀點是，若設計者在早期對設計案的想法是正確的，將會發展出合理的 concepts ，而且他也必須接受還有其他困難更勝於目前的事實。這個論點和廢除更動一般原則性的 concept 並不相同。

4. 針對原來問題定義方面效果不彰的部份，予以重新界定問題的需求以適合設計者

的 concept ，雖然這也是一種創造性的方法，但有很多設計師認爲將 program 更換以配合設計是一個削足適履的辦法，同時也必須承認這可能是一個企圖解決原有需求的失敗。

以上說明了包括在設計過程中所遭遇到的困難，以及早期已經建立的一般原則及之後所產生的細部 concepts 兩者之間的妥協狀況。

下列有許多其他關於階層性，以減少設計選擇及妥協的考慮。

1. **在產生 concepts 時，對於建築物各重點的考量並沒有任何普遍適用的次序可循。** 某一個設計案可能由機能（活動）依次決定空間、交通以及造型的 concept ；另外一個設計案也許由造型、然後接著由機能、空間及環境依序來構成。

2. 就像細部的 concept 必須被較廣泛而且原則性的 concept 來加以決定一樣，**早期 concepts 的效力必須顧及包容細節設計的考慮。** 如果由公司哲學產生的 concept 不能由具體的建築形式表現出來，那麼這些 concepts 可能就和建築毫無相關了；如果數地計劃的 concept 不能和建築計劃的 concept 相契合，那麼對於往後的發展可以說是毫無結果可言；如

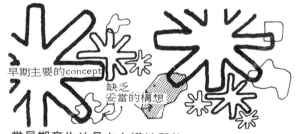

當早期產生的具有主導性質的concepts與後續發展細部的concepts產生了衝突；而無法有效運作時，設計妥協的情況就會出現

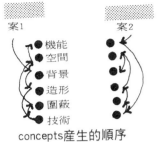

案1　案2

● 機能
● 空間
● 背景
● 造形
● 圍蔽
● 技術

concepts產生的順序
將視個案而有所不同

一個早期好的concepts
將提供後續細部concepts
發展的機會，並增強了它
自己的效果

一個具有彈性的早期的con-
cepts應有助於避免後續設
計發展上妥協現象的發生

果不斷的處理空間組織及改良動線最後
仍然做出醜陋的造型，那麼，一個新的
動線計劃以產生完美造型的考量可能就
變得十分需要了。

3. 上述這些考慮因素，顯示出**對於con-
cept 的彈性及初期開放性起始的需求。**
細部設計在因應早期的 concept 時愈有
選擇的彈性，在預防主要設計妥協方面
的成效也就愈大。事實上，在助長設計
解決的能力之中及設計各層面都是採取
上述所謂最有彈性，以及開放性的 con-
cept 作為選擇的最佳對象。這種選擇以
及嘗試必須是在設計過程中由簡至繁地
進行。試驗過程的一部份包含了發展
concept 進入更細繁的層面中，以尋找
何者才能和往後的設計項目相契合。

4. 當設計者遭遇到設計案中事實和需求之
間的衝突或問題時，他可以透過許多層
面來解決問題。這些 concept 的層面和
先前討論到的一樣，具有階層的特性，
範圍由最高原則至最細微的項目。譬如，
在業主要求下，新建築物中有一項機能
產生很大的噪音，而另一項卻不能容許
噪音，這問題可以考慮從下列的層面中
來解決。

a. 從業者操作經營的項目中去除一項機
　能。
b. 以另一不產生問題的機能來做替換。
c. 改變其中一個操作機能以減少問題（
　如更換產生噪音的設備為不生噪音的
　）。
d. 隔離衝突性的操作至不同的基地。
e. 將引起衝突性的操作分開至兩個不同
　的建築物。
f. 將兩者放在同樣的建築物中，但盡可
　能加以分離。

g. 將結構及機械系統隔斷以限制噪音的
　傳播。
h. 在兩者間安排儲藏室等緩衝空間。
i. 在兩者間構築隔音牆。
j. 製造一種能為安靜機能所接受，同時
　又足以掩蓋噪音的背景聲音。
k. 運用一些工具保護那些對噪音十分敏
　感的人或物（如：用耳塞）。
l. 信賴安靜的機能可以逐漸適應噪音。
　前幾項處理問題的選擇，需要涉及到
政策、操作、系統的改變，甚至公司的經
營哲學等高層次的問題，而後幾項選擇正
好相反，屬於低層次的變更，而且不需要
輔以高層次的 concept 去解決問題。以低
層次而且較詳盡的 concept 去解決問題是
否有利，必須視問題的情況而定。一般來
說，能在高層面上以不破壞 concept 的完
整性來解決問題是最可行的。在高層面解
決問題的原則在於使 concept 能夠被釋放
出來以便朝設計目標的方向努力，而不只
是一昧的解決問題而已。如果設計者只能
持續地在 concept 的範圍中忙於解決設計
案的問題，那麼，他僅能採取謹慎防守的
姿態，卻沒有餘力對造型加以處理和修改，
如此，設計者將沒有跨越由建築物至建築
的門檻。在 concept formation 的策略上，
設計者不僅僅是為了避免失敗而已，還要
儘早解決所有的問題以自由發展 concept
formation ，以求得建築設計的完全成功。

　　**運用一個 concept 便能同時解決很多
問題及滿足很多需求是最好不過的了。**每
個 concept 所處理的事物愈多，其餘的
concept 所負擔的就愈少。在建築造型中，
這種 concept 的有效性尤其顯著。譬如，
一個窗戶的 concept 就同時和採光、通風、
景觀、位置、私密性、遮陽、空調、緊急

我們在策略或細部構想的
層面上可能會遭遇到許多
需求和解答

20

出口以及商品展示的方面有關。如果說concept 能滿足愈多的需求是愈好的話，那麼以最少的 concept 來解決最多的問題以及滿足最多的需求將是最有價值的了。這就和科學上要求以最少和最簡單的法則公式去解釋眾多的現象相同，其實這在設計上是十分難以達成的目標，通常運用多數較無效率的 concept 去解決設計的問題，反而是比較容易的。

　　早期 concepts 的效力問題，包含其不僅可作為在細部 concepts 層面中測試和繼續發展的目的之外，也可能基於不確定的假說而發展出一系列的 concepts。「效力」在此定義為「基礎」，它除了運用在高層次的 concepts 之外，同時還要關係到設計者的要求及建築物的預期效果（正面性的）。舉例來說，如果業主在商業上經營指導的 concept 錯誤，最後設計再怎麼契合它，還是徒勞無功的。這種類似的關係在整個設計過程中都存在於高、低層面的 con-cepts 之間。每一個 concepts 都必須兼顧到兩個方面的事項：因應較高層次的 con-cepts，以及控制與影響較低層次的 con-cept。後者明顯地指出 concepts 的效力，在每一個層面都是必要的，這樣在做任何決定時，能避免發展出一連串錯誤的 con-cepts。

　　以上的論點基於一個前提：那即是在設計過程之中，concepts 的思考是由大至小、由抽象至具體、由無形至有形，以及由理論而實際。其中每一個步驟都是為完成下一個步驟，每一繼起的 concept 也都為使先前的思考更加的完整。下表就是類似這樣的例子：

1. 減低長期經營操作的費用。
2. 減少設備支出。
3. 減少需求的機械設備。
4. 減少建築物中的冷氣負荷。
5. 不直接面向太陽開窗。
6. 在建築物外部使用遮蓬，袖牆及綠化來做開遮陽處理。
7. 在無法作遮陽處理的開窗部位，使用暗色或雙層玻璃。
8. 在室內使用窗簾、遮蓬或百葉窗。
9. 針對需要做窗戶的細部處理。

　　建築效用評估對 concept 的有效與否，是一種非常重要的回饋機構，假使設計者想要很有把握地做出決定，以及控制所要的和預期的建築結果，他就必須聚集建築物在實際狀況使用上的知識和資料。

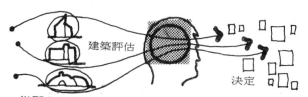

從那些以存在建物的評估中學習，能在未來增加設計決定的正確性

Concept 的加強

對建築而言，設計的好壞似乎是由其簡晰度及一致性來評估的。concept 的加強就是指一個設計案能夠把這兩個特色表現在建築造型上。「加強」意味著儘可能的將造型的主要訊息表達出來。有很多種方法可以讓建築物將訊息傳遞給使用者，譬如尺度、入口的引進、開窗的型式和數量、建築物與基地的配合，以及各部門機能上的連續等。設計者能將他所想要表達的造型語彙流露的愈多，傳遞的效果也就愈強。五種方式的表達要比一種方式來得容易理會與瞭解。譬如，一棟抬高的建築物可以被解釋為；

1. 人（建築物）支配著自然（從地上昇起）或
2. 人（建築物）和自然相互調和（在地面的部份儘量不要太顯眼）。

若抬高的 concept 和生動的造景、眾多的樹列、以及整齊的圍籬並置的話，會使人懷疑是否要表達的是第一種訊息。就像在考慮到機能、空間、交通線、造型、與環境之間的配合、與建築物的外形時，這些都是主要設計議題的可能支持點，這裡所說的不僅是 concept 間的相容性，更重要的是「加強」，即是使主題能加以連續的事件。

介於建築 concept 間的支持關係常常是自然的象徵或隱喻。因為建築物使用者的不同經驗以及聯想，象徵性就經常被誤解。為了減少誤解的產生，對同一個訊息設計多種不同表達的方法就很重要了，因為它可以增加其被正確解讀的機會。人工化的象徵及微弱的聯想，會導致使用者誤解的嚴重困擾。這些將在之後「存在於 concept formation 的問題」章節中加以討論。

在重要的設計主題上，要尋找與象徵有關的 concept 以發展許多有效的設計，去滿足每個計劃案的需求是十分有用的。任何需求都會有幾種適當的解決方法。從幾個可能的 concept 中去尋找到一項設計概念竟可滿足多項設計案的需求，這種收穫必定是十分豐富的。**單一的 concepts 若能解決多數的問題，不但能創造出很帥的造型**（建築造型本身就身兼數職），**而**其他的 concepts 也可用來做為加強訊息的工具。

若我們牢記以同樣的解決方法來處理同樣的設計需求，那麼，建築設計的一致性就會被提高很多。在一個設計案中，如果同樣的需求以多種不同的情況出現，通常只需要一種類型的造型就可以加以解決。這種解決方法一連串重複而且相似的需求形成了一連串重複而且類似的造型，對尋求建築造型的系統性及一致性是極有幫助的。

即使造型的領域存在多變的現象，只要它們是一一衍生出來的，這種統一性通常會被輕易地察覺出來。舉例來說，一個「大片玻璃」的 concept 也許會因為南面是否能遮陽，西面是否能擋風雨，或北面是否可以有景觀而做些許的改變，但你仍會發現它們的相同點。

對設計者來說，統一性、清晰以及秩序這三者的達成，可能要比表現複雜及趣味來得困難的多。後者是針對建築造型的差異性，而前者則是找尋需求的種類、相似性和要求，以達到建築造型的單純化。

在建築設計中，為滿足需求而造成的不一致和繁複，可能會引起爭議，但事實上這可能是尋求造型一致性的另一種形態。這種一致的不一致性是系統化的步驟之一。

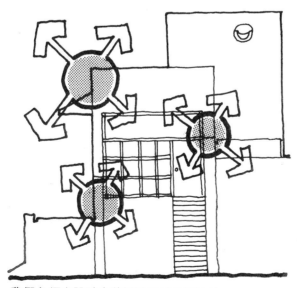

我們必須在設計中積極地尋找多用途的 concepts，以期達成多項計畫目標

尋找事物的類似關係有助於秩序的建立；而尋找事物的差異性將有助於複雜性和趣味關係的建立

創意

當考慮到建築設計的創意時，運用整個 concept 尺度及脈絡的範圍作為探討對象，是十分有幫助的，從設計者的人生哲學到繪圖過程中建築物的細部設計，處處都有發揮創意的機會。

讓我們回想一下這些 concept 的尺度以及脈絡範圍。

1. 設計者的生活觀或人生哲學。
2. 設計者對設計或設計哲學的觀點。
3. 設計者對於每個設計哲學範疇的態度。
4. 確定問題的確能運用建築的手段加以解決。
5. 對設計案的範圍加以界定。
6. 建立與問題有關的考慮的範圍。
7. 將各項問題轉換成在建築中可加以處理的實質單元。
8. 業主觀點的陳述。
9. 界定業主的目標。
10. 建立業主的政策。
11. 決定業主的經營及各項目彼此間的關係。
12. 掌握「重心」或「問題本質」及定義彼此間的關係。
13. 說明建築的目標及任務。
14. 將業主的活動區分為機能的組群。
15. 基於活動形態分類加以分配空間。
16. 控制敷地配置與建築機能間的關係。
17. 發展內、外主要交通線的 concept。
18. 對與其他空間組群相關的空間組群加以分區和組織。
19. 將組群中各個獨立的空間移至最適當的位置。
20. 發展雕刻的、機械的及外表的 concepts。
21. 對家具及設備加以選擇或設計。
22. 對內部視覺環境及圖案系統的設計。
23. 發展建築細部的 concept。

雖然 concepts 和哲學對於設計活動可能沒有直接的關係，但實際上從設計過程的影響，進而對於建築物最終的造型都具有實質的影響力，這其實是很合理的。一般哲學層面的創意（如人生觀及設計觀），經常成為建築及設計的方針，可以促進有創意性的建築設計。

具有創意的 concepts 可能發生在以下幾種形式與層面上：
1. 在一般層面上，concepts 或次要的 concepts 都是新創的。
2. 重新組合傳統 concepts。
3. 對於改良及處理 concept 的新方法。
4. 以基本的技巧解決傳統的困難及爭端。

以下是**評估創意的幾個要點：**
1. 創意並不適用於每個人，譬如對甲來說是有創意的，乙卻不以為然。對門外漢來說是存在的，但對設計者卻正好相反。一個對建築史上運用過的 concepts 熟悉的設計者，必定是判定創意性的最佳裁判，因為他（或她）可以從 concept 的出現來瞭解其屬於原創或是承襲的。
2. concept 必須是獨一無二的，它必須是處理問題的新方法。
3. 對於 concept 必須要有一些正面的評價，而且必須設法對建築環境加以改進。創意的 concept 化的現象如下所述：
 a. 減少建築物設計以及營建時間。
 b. 使設計者在建築物及業主需求間，獲得良好的配合。
 c. 提供建築物在構造、開窗以及表面處理上更有效的方法。
 d. 促使設計者決定採用的單一形式能有效的同時解決多項需求。

創意應該能更有效的促進理解建築設計的目標。

創造性的設計構想能增加建築物的價值而且使它成為獨一無二的產品

將創造力表現在建築
造形之中，是我們共
同的願望

我們必須以流暢而有秩序的
造形語言，將創意的構想轉
化為可被閱讀的建築特質

在早期計劃的階段所產生模糊的創意，最常困擾一個設計的新手，因為他無法使它明顯地表現在建築造型上。建築物造型通常就是我們體會創意之處。創意在設計、問題分析、功能、空間、幾何圖形，環境或外表中出現，而造型正是設計者希望看到表現創意的地方。

設計者應熟悉於造型的轉譯以及敏捷地處理造型間的關係，以免在造型轉譯的過程中失去創意的衝擊和意義。

造型語彙的運用自如，對具體建築中創意性概念的表達是十分重要的，就如同由手寫來表達概念的特性一樣。不可否認地，能說善道而無深度的思想是膚淺而無任何意義的。若設計者曾因為盲目組合各種流行語彙而在學校拿高分的話，這肯定是危險的，因為要有創造力來處理及改良建築物的能力，必須建立在透徹的、深入的以及有創意的問題分析上面。

設計者都會有一個錯誤的觀念，尤其是新手，他們常處於必須「與眾不同」以及「有創意性」的壓力之下。他們不先瞭解設計案，卻常常有一昧追求創意的狂熱。學習試著去尋找問題以求創意的來源是十分重要的。大部份的問題都存在著創意設計的機會，而這機會絕對不會等於設計者獨自枯坐冥想的努力。與其試著去變成「有創意的」，倒不如將創意放到問題分析的回應上。**「創意」是設計的特質！設計者最好能輕鬆地分析設計案的需求，並愉快的處理設計案的定義與暗示，這樣才會使設計者有機會得到一個創造性的設計。**

有時候設計者運用矩陣的方式，能有系統的獲得和設計案有關的項目，之後可能發現以往未曾想到過的組合。創造性並不是要設計者「等待」，而是要主動地，有目標地而且有意識地經由設計、系統性的問題分析、定義、分類及組合方面加以著手。

真正的創意並不是為標新立異而表現出與眾不同

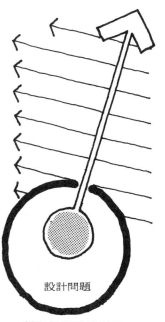

創意是根基於對設計問題的完全了解

24

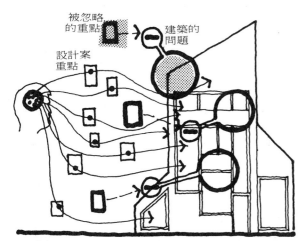

設計者將其設計決定根植於建築案的需要當中，因此若在過成中忽略了某些重點，將使建築物完工後衍生出了許多實際的問題

存在於Concept Formation 的問題

設計者所面對設計案的需求是實際而且特別的，而能夠成功地解決問題的方法也是有限的。業主的經營需求及環境位置是已知的，設計者必須給予實質上的形式：適合的動線系統、提供空間以經營操作，進而組織爲三度空間的造型、整體的結構、立面計劃、開口及設備系統，這些成就了建築物的內容。當這些實質的形式已經被設計以及運用之後，建築物將從設計者所做的決定當中產生影響及交互作用。建築物也會和其本身的實質因子：如業者的操作方式、使用者以及其週遭的環境相互地影響，建築物將會是以其優缺點表現出實際與獨特的一面。**設計者將其設計決定根植於建築案的需求當中，因此從某個觀點來看，評估一個設計的好壞，可以從建造和使用後與需求所衍生的因果關係來加以判定。**

當 concept 及發展的觀念未能完全建立時，可能發生如下的問題：

1. 建築物經費超過業主的預算。
2. 不相容的活動區並置。
3. 配置無法使業者有效率地經營操作。
4. 空間過大或過小。
5. 家具的擺設不適合活動形態。
6. 空間內的家具過多或過少。
7. 房間的尺度不適合內部活動。
8. 建築形式不能和未來的變更及發展相配合。
9. 空調系統過量或不足。

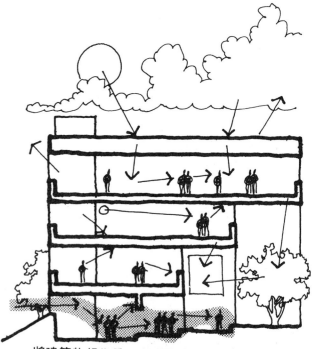

將建築物想像爲一套「問題─結果」關係的網路系統是十分有用的，並且將這套系統透過許多細心安排的設計決定，放入實際的狀況中加以運作，以檢驗它的結果

10. 空調系統在服務上產生困難。

11. 空調出風口配置不當。

12. 震動及噪音的問題。

13. 不當的開窗導致空調負荷過量。

14. 電插座配置不當。

15. 照明設備不足。

16. 照明方面設計過度或不足。

17. 空間應創造的氣氛不夠。

18. 不適當的安全措施。

19. 建築面積超過基地可建面積。

20. 不合法規或章程。

21. 進出建築物設備管路不佳。

22. 基礎設計錯誤造成損害。

23. 基地排水不良引起停車的問題。

24. 基地排水不良造成建築的毀壞。

25. 基地排水不良造成鄰地財產的損壞。

26. 因建築物配置不當而阻礙視線。

27. 破壞基地原有的優點（譬如建造房子將樹木砍伐。）

28. 對基地中有關於視線、噪音、私密性、採光、公眾進出和安全等的機能配置不當。

29. 停車與入口的距離不當。

30. 基地動線系統與不符合既存的交通系統。

31. 破壞現存的生態關係。

32. 停車空間不足。

33. 交通形式不良。

34. 無法配合鄰里尺度及意象。

35. 外部空間尺度不佳。

36. 庭園設計及材料使用不當。

37. 與鄰近的幾何形體關係配合不良。

38. 對街景及鄰近地區缺乏呼應的關係。

39. 建築物造型和機能關係不一致。

40. 基地出入口的位置不當。

41. 破壞現有的社會型態。

42. 對氣候的考慮不週。

43. 對可能發生的天災考慮不週。

44. 土地使用不當。

45. 過度的交通負荷強加諸於基地周圍的道路。

　　這些及其他因 concept 錯誤或不完全所造的困難，將會對業主，工作人員、基地、鄰居、路過的人和建築物本身造成直接而實質的影響。

　　在早期的 concept formation 階段存在了前述很多潛在的問題，這些問題和爲因應設計案需求而產生的設計解答有關。爲提供解答給一些最初組織，類比法的運用必須謹慎的研究，在這裡，類比法的組成因子和設計案的組成因子有關，我們可

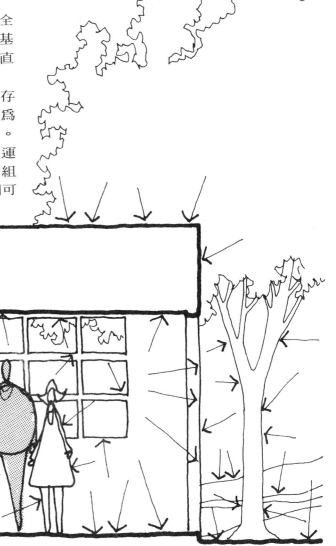

不完整或缺乏造形的設計構想（concepts）在實際的情況中，將可能對建築物、居住者與環境造成負面的影響

利用這些相似因子間的關係來形成 con-
cept。舉例來說，在「戲院和零售商店類
似」的比擬中，導演就是經理，演員是業
務員，觀眾是顧客，戲劇是商品，舞台是
商品陳列的地方，而舞台的兩翼和後台則
是商店的服務空間，在這個例子當中，所
有和劇院情形有關的角色和關係都可轉換
到商店上來，而且也可作為商店應如何設
計以產生 concept 的方法。這個地方所產
生的問題是，由類比法而生的關係可能沒
有辦法反映出設計案成功的要件。但是有
時候即使設計案不能和類比的情況相一致，
我們仍可使用這種方法，因為這種方法不
僅在設計上是有用的工具，同時也是使設
計案因子有秩序，而且相互關聯的一種理
論基礎。在這些例子中，若設計要求的因
子能得到秩序，類比法的選擇就是有效的。
問題不僅在於設計者如何從類比法中使其
容易地產生 concept，同時在於類比法可
以在設計解答中促進有效的關係。設計必
須最後是成功的建築商品。存在於類比以
及解答兩者界面的偏見常會誤導事實，設
計在這種情形之下往往變成了單純的轉譯
過程，將多數已具偏見的類比情形轉為可
能的建築造形，而不能解決原先所定義的
建築問題。**類比法僅是設計的工具而非設
計本身，因此設計者必須經常不斷地依設
計案和現實的關係來加以評估。**

　　在 concept formation 當中，用一些
關鍵字眼來掌握設計案特殊而且基本的性
質，是另外一種有效的技巧。從計畫書
（program）中萃取出來關鍵的字眼或片語
提供了設計者具體的意象。這些具體關鍵
的轉譯就在往後發展成為設計的 concept。
在此過程當中，常常生成大量口頭語言及
視覺聯想，而一些關鍵字眼也在當中形成

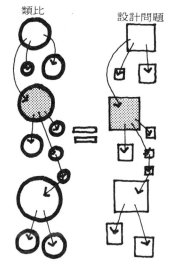

類比　　　　　　　設計問題

當我們在設計中使用類比
的方法時，類比中的構成
要素和彼此的關係，應能
等同於設計問題中的構成
要素和關係

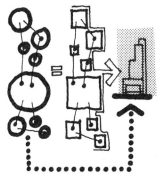

當我們使用類比做為設計
的工具時，我們必須先確
認這樣的類比關係能關聯
到實際問題並且能獲得建
築的解答

了更完整的步驟以產生 concept。舉例來
說，從一個位於古老鄰里環境的律師事務
所的設計計畫書中，關鍵字可能是「年輕
的」、「積極的」、「團隊」、「意象敏
銳的」及「尊敬」等字眼，從這裡再加以
聯想，我們可以擴張關鍵字為「具現代感
的的造型，色彩與室內」、「獨特的建築
物」、「強烈的入口感覺」、「強調藏書
以及能幹有經驗的意象以平衡年輕的感覺」
、「空間組群傳達團隊意念」、「從大廳
對整體架構強烈而清楚的方向感，以公開
和單純象徵公司的經營哲學」、「建築物
外表配合週圍的環境，而內部則依照本身
的需要」。這種藉聯想而生的概念性 con-
cept 敘述，可以一直持續到設計者準備將
他他的 concept 具體化及視覺化為止。當
然，不同的設計者會選擇不同的關鍵字眼，
以不同的方式加以聯想，然後將他們的想
法轉譯成不同的視覺意象。但可能的問題
是，設計者有時候也許會在案中創造不存
在的關鍵主題或特質，這樣的話，設計者
將在早期錯誤的想法中發展出 concept，
而創造了一個解決虛構問題的結果。因此，
**確認關鍵字眼或要點是否是問題的真正核
心是設計中很重要的一個步驟。**

　　另外一個和關鍵字眼有關的問題是：
設計者對於注意對象的錯誤。當設計要點
表現在建築造型上十分豐富時，設計者可
能會將對象由設計目標轉為玩弄造形。當
設計解答發展到需要對造型做技巧的處理
或是有雕塑的附加物時，這種現象都曾普
遍的存在。譬如就基地與建築物的整體性
而言需要一些地景的處理，設計者也許對
地景雕塑的 concept 有興趣而繼續發展下
去，甚至抑制了由問題本身所衍生出來的
concept。

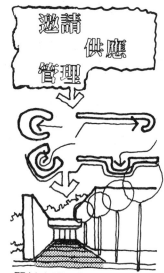

關鍵字眼以圖表的方式轉
譯為可見的形式，並且以
建築化的記號表示在建築
造形中

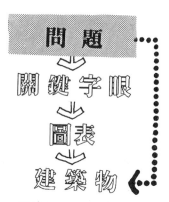

關鍵字眼源自於問題
中能被加以解決的主
要重點部分

在設計者決定了實質設計因子而安排其設計時，組合的方式將影響設計案的成功與否。**在組合的過程中允許設計者減少因子的數量，以確使基地配置的 concept 能與主要的計劃相呼應，而非只關係到一些細微末節。**在組合的手法中，細部的處理是合在一起的，等到主要的空間分區與分群處理之後再進行。舉個例子來說，在學校規劃時，與 concept 有關的主要因子有建築物、停車、交通、操場、人行步道及未來發展等。所有和這些主要因子的細部規劃都會擱置，直到基地上所有的因素決定後再開始。設計的下一個階段則包含每一個組織分區中的主要組成因子。在建築物內可能是指教室，特殊學習空間、服務空間及行政部門等；在停車及交通方面，設計者應規劃出一般車輛的上下區，校車的上下區、食物及材料的運送及卸貨處，垃圾的裝載處，來賓停車場，教職員停車以及保全巡邏等區域；更多操場細部設計如籃球、足球、棒球及排球場地和一般運動區的設置，和機能及方位都有關係；人行道和未來發展也是類似的情形。當每一個課題都解決之後，縱使只是一個試驗，設計者也能進入到下一個設計層次。換句話說，設計剛開始處理較高層次的課題是以廣泛的 concept 來進行的，而後，再逐漸地發展較細部的 concept（如此循環的）。

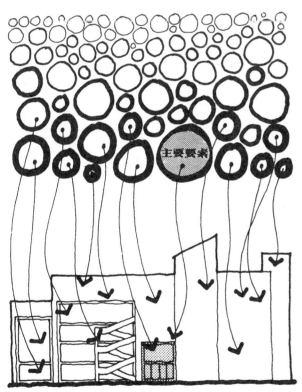

建築物造型中的主要決定應避免被設計問題中輔助性的要素（次要因子）所左右

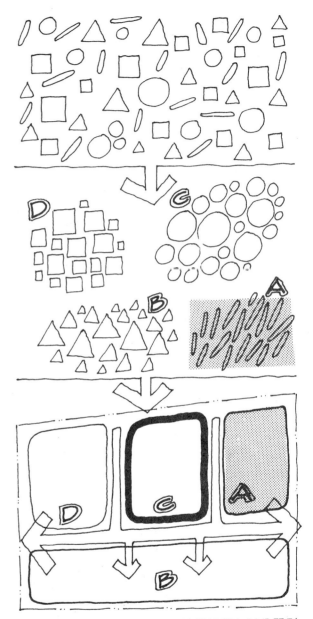

將群集在一起的設計要素，按其性質加以分門別類地處理，能有效地簡化設計工作並且在設計的早期階段助長設計策略的思考

28

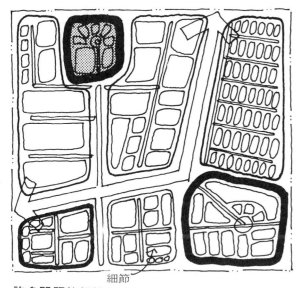

細節

許多問題的細節可能早就出現在我們設計過程裡
早期策略的思考構架之中

問題

分類組合

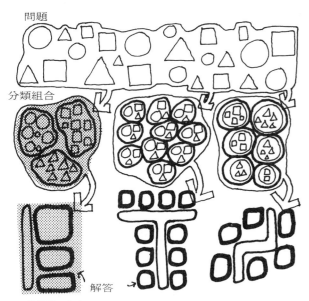

解答

分類組合的想法將有助於我們有系統地獲得具體
的設計解答

此處，潛在的問題和設計者對於問題歸納的認知有關。在處理業主經營的概念化過程之中，設計者可能運用「人」作為滿足設計案中關於機能與動線需求的標題，有幾種方法可以用來組合或分類「人」，藉此可形成機能或動線的 concept。與業主經營操作有關的「人」可被歸類為「服務員－顧客－職員－辦公人員－管理者」的標題之下，或是分為「公開的－半私密的－私密的」類別。秘書在前者是屬於「職員」，而在後者則屬於「半私密」的歸類，但是她的真正職務可能比這兩種歸類要來得複雜，她的工作性質可能和上述的分類有關，也可能毫無關係。以不同組合方式組成的 concept，在最後形成建築中機能的關係時，則多多少少會影響到其工作的效率。在設計時，設計者必須選擇如何處理這些因子的歸類方式，因為這將會造成設計者傾向於某種設計解答。所以**設計者應考慮到設計目的的達成，而選擇能反映實際情形的分類方式是很重要的。**否則，即使能得到一個有條理的設計解答時，也會和建築物使用後產生的機能情形相脫節，這點不僅針對設計中的機能組合是如此，同時對環境的脈絡組織、空間、造型、交通以及外表等方面而言也都是如此。

以「象徵」的形式作為組織設計案需求及建築造型的方法時，就會產生上述這些 concept formation 的潛在問題。在每一個事例中，設計者為求更容易地處理綜合的程序，而將實體轉換成一種「象徵」。類比、關鍵字、對某些附帶課題的加重注意以及分類的構想等，都是在處理如何表現設計案中實際情形的做法。設計者希望

在選擇各種分類處理（如問題、需求、機能…）的方法時，應選擇那些有助於人們和空間關係的合諧並且能夠在設計中解決實際問題的方案

29

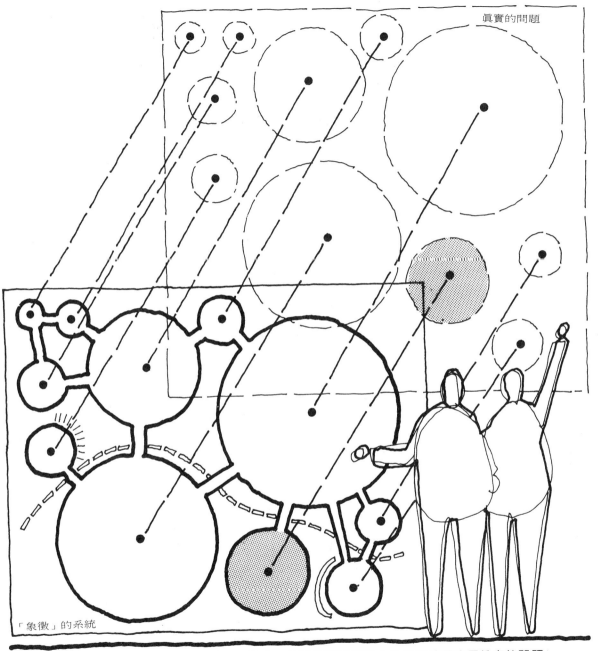

真實的問題

「象徵」的系統

藉著「象徵」的運用以達到設計目標的綜合結果，即在象徵的造型當中，反應了和建築實體的關聯關係。

象徵的方法在設計中是很有用的工具，它常會產生對問題新的洞察力以及創造性的解決方案。然而就像任何使用實物所做的象徵與表達一樣，這危險在於它們不是實體的本身，而**設計者卻很容易就以象徵的方法來解決象徵而非實際的問題。**「象徵」似乎有一種傾向及特性，那即是象徵與現實間距離的逐漸減弱，以致於「象徵」逐漸地被認為是「實體」。這種例子有：透視圖（象徵）和實際建築空間（實體）、金錢（象徵）和生活品質（實體），以上這兩個例子使得設計者花費很多的力氣在象徵上，但卻對實際的狀況毫無幫助，譬如在任何一個情況之下，完美的作品也許以象徵地方式來表現（譬如畫一張完美的透視圖，賺很多的錢），但在現實中卻失敗了（例如設計一個很差勁的環境空間，或工作不順心）。

總之設計者必須持續不斷地評估設計中的「象徵」是否完全表達出「實際」的情形，而且也必須防止兩者之間關係的惡化。

當我們應用象徵的系統來協助解決設計的問題時，我們必須確認這些象徵的確反應了真實的問題

30

語彙
Vocabulary

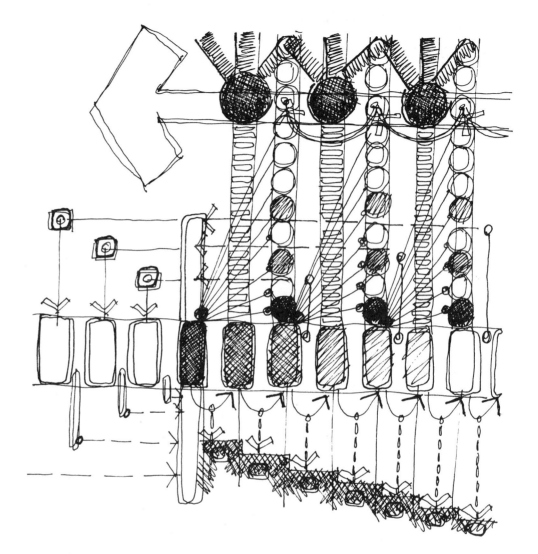

Functional Grouping and Zoning
第三章　機能分群和分區計畫

3.1 相關機能之分析
Need for Adjacency

相互關連的建築物、部門、空間或活動，均須相互緊鄰
緊鄰的等級
主要的
必須的
適宜的
自然的
不適宜的
必須隔離的
一定要隔離的

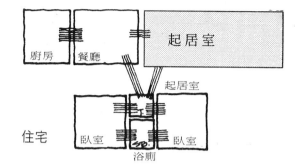

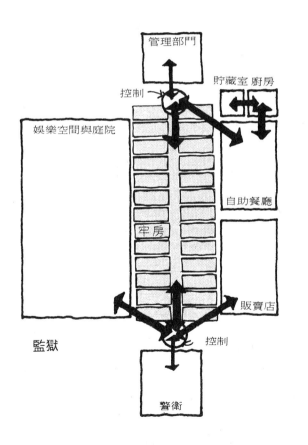

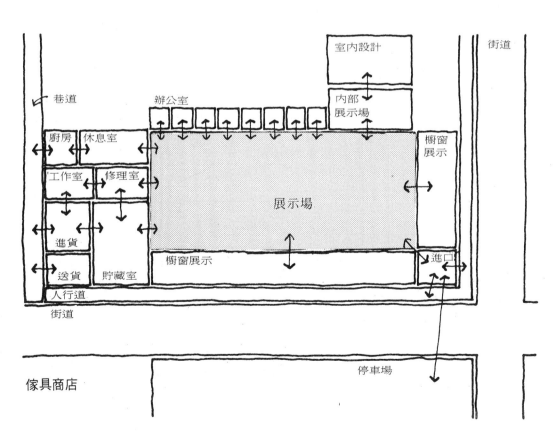

3.2 相似功能之分析
Similarity in General Role

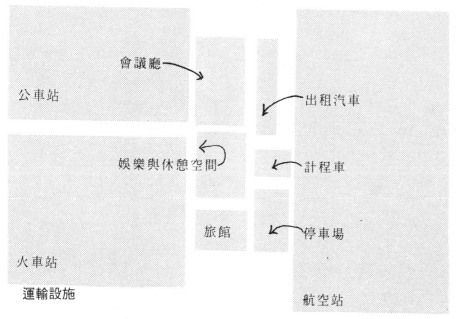

運輸設施

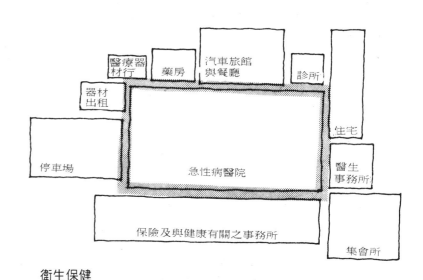

衛生保健

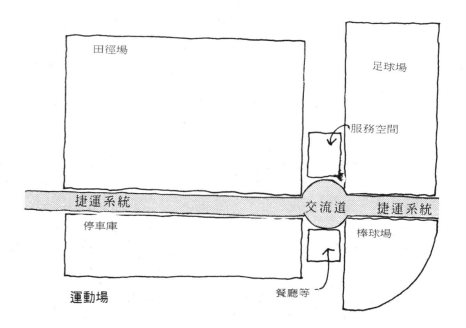

娛樂區

運動場

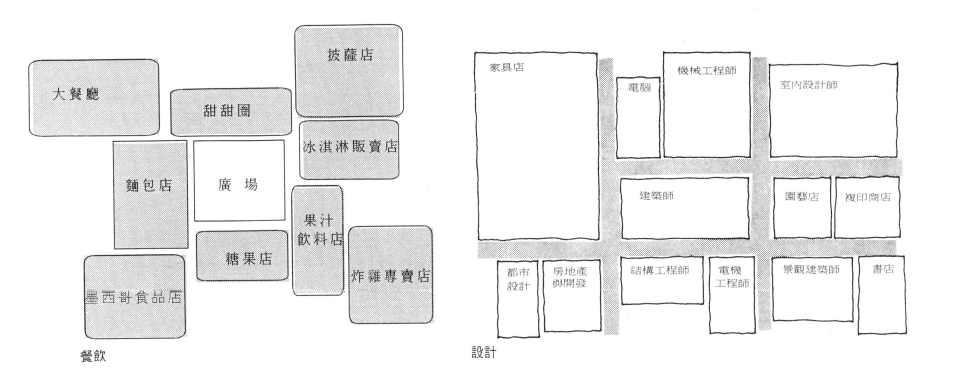

餐飲

設計

3.3 部門，目標與組織之關聯性
Relatedness to Departments, Goals and Systems

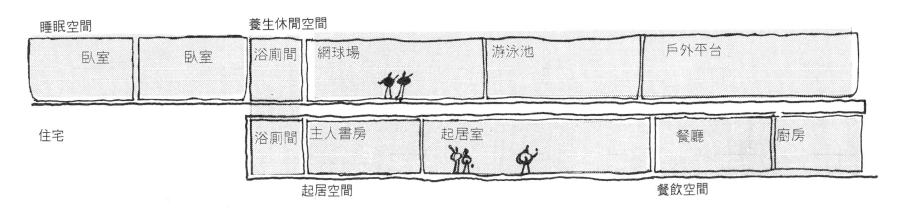

睡眠空間

養生休閒空間

住宅

起居空間

餐飲空間

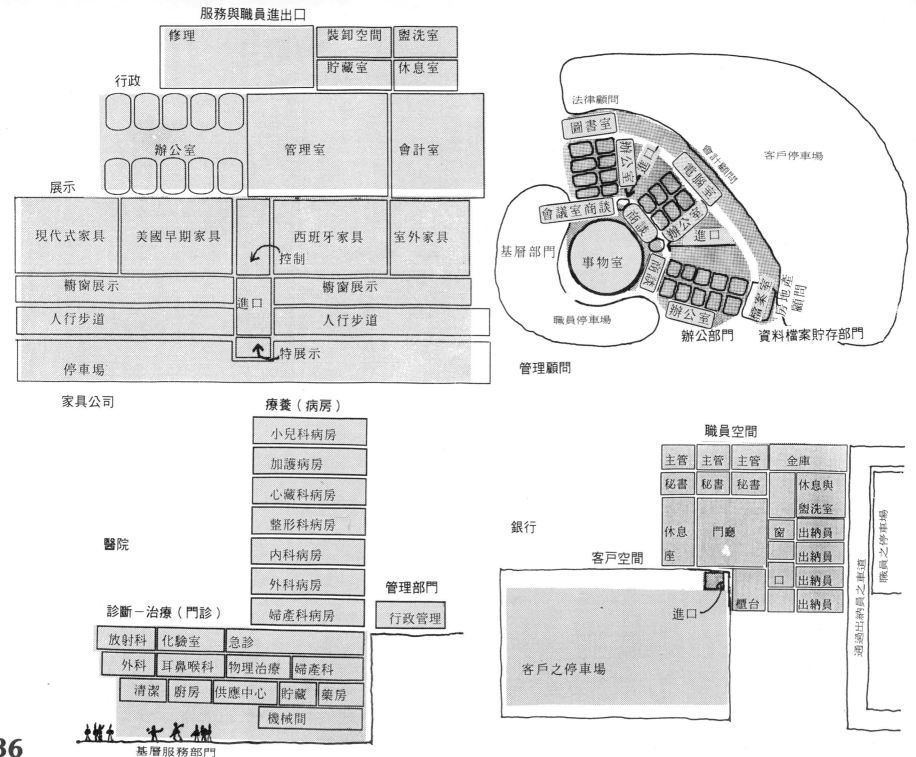

服務與職員進出口

修理

裝卸空間　盥洗室

貯藏室　休息室

行政

辦公室

管理室

會計室

展示

現代式家具

美國早期家具

西班牙家具

室外家具

控制

櫥窗展示

進口

櫥窗展示

人行步道

人行步道

特展示

停車場

家具公司

法律顧問

圖書室

辦公室

會計顧問

客戶停車場

電腦室

會議室 商談

辦公室

進口

事物室

基層部門

職員停車場

辦公室

檔案室

房地產顧問

辦公部門

資料檔案貯存部門

管理顧問

療養（病房）

小兒科病房

加護病房

心藏科病房

整形科病房

內科病房

外科病房

婦產科病房

管理部門

行政管理

醫院

診斷－治療（門診）

放射科　化驗室　急診

外科　耳鼻喉科　物理治療　婦產科

清潔　廚房　供應中心　貯藏　藥房

機械間

基層服務部門

銀行

職員空間

主管　主管　主管　金庫

秘書　秘書　秘書

休息與

盥洗室

休息座

門廳

窗　出納員

出納員

客戶空間

口　出納員

進口

櫃台　出納員

客戶之停車場

通過出納員之車道

職員之停車場

36

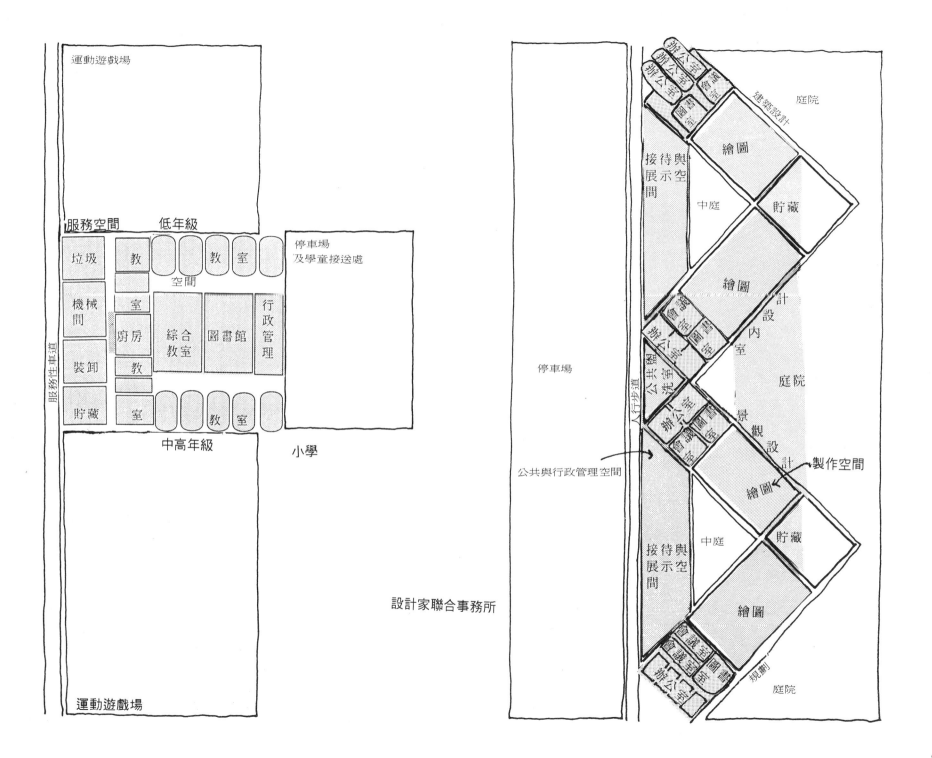

運動遊戲場

服務空間　　低年級　　　　　　停車場
　　　　　　　　　　　　　　　及學童接送處

垃圾　　教

機械間　室　　綜合教室　圖書館　行政管理

　　　　廚房

裝卸　　教

貯藏　　室

空間

教室

教室

中高年級　　　　　　小學

服務性車道

運動遊戲場

設計家聯合事務所

停車場

行人步道

公共與行政管理空間

接待與展示空間

中庭

建築設計

庭院

繪圖

貯藏

繪圖

設計內室

庭院

景觀設計

繪圖

製作空間

貯藏

中庭

繪圖

規劃

庭院

接待與展示空間

37

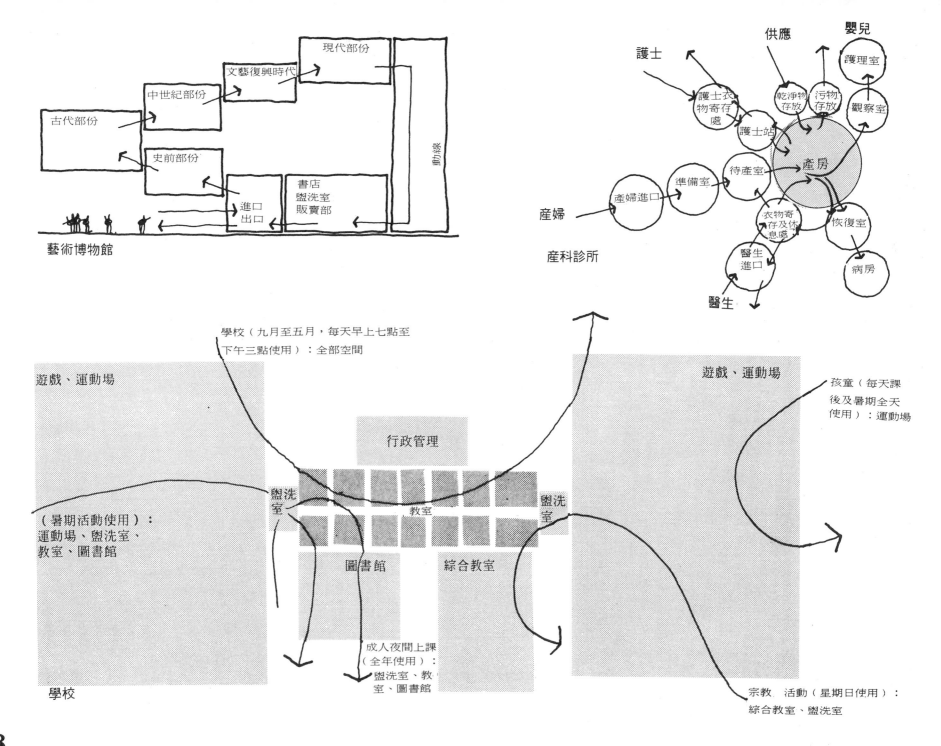

古代部份

中世紀部份

史前部份

文藝復興時代

現代部份

動線

進口
出口

書店
盥洗室
販賣部

藝術博物館

護士

供應

嬰兒

護理室

護士衣物寄存處

乾淨物存放

污物存放

觀察室

護士站

產房

待產室

產婦進口

準備室

產婦

衣物寄存及休息處

恢復室

產科診所

醫生進口

病房

醫生

學校（九月至五月，每天早上七點至下午三點使用）：全部空間

遊戲、運動場

遊戲、運動場

行政管理

孩童（每天課後及暑期全天使用）：運動場

盥洗室

盥洗室

教室

（暑期活動使用）：
運動場、盥洗室、
教室、圖書館

圖書館

綜合教室

成人夜間上課
（全年使用）：
盥洗室、教室、圖書館

學校

宗教 活動（星期日使用）：
綜合教室、盥洗室

3.4 時序
Sequence in Time

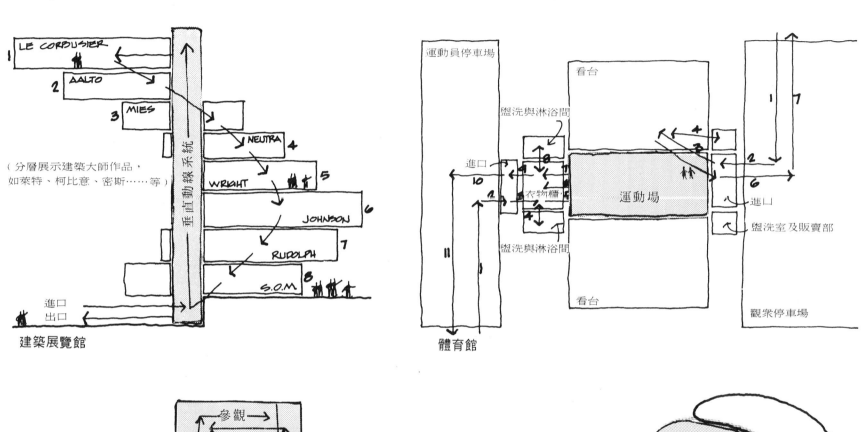

建築展覽館

LE CORBUSIER　1
AALTO　2
MIES　3
NEUTRA　4
WRIGHT　5
JOHNSON　6
RUDOLPH　7
S.O.M　8

垂直動線系統

（分層展示建築大師作品，如萊特、柯比意、密斯……等）

進口
出口

體育館

運動員停車場
看台
盥洗與淋浴間
衣物櫃
進口
運動場
盥洗與淋浴間
看台
觀衆停車場
進口
盥洗室及販賣部

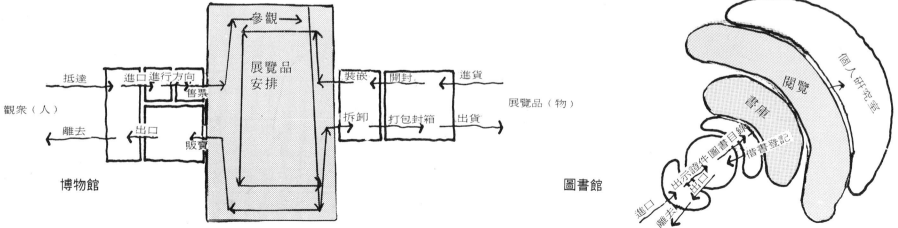

博物館

抵達　進口　進行方向　參觀　裝嵌　開封　進貨
售票　展覽品安排
觀衆（人）　展覽品（物）
離去　出口　拆卸　打包封箱　出貨
販賣

圖書館

個人研究室
閱覽
書庫
圖書目錄
借書登記
出示證件
進口
出口
離去

大多數的建築物均是各種相關系統之綜合體
在任何建築物內，包括主要的活動系統及附屬或支援系統

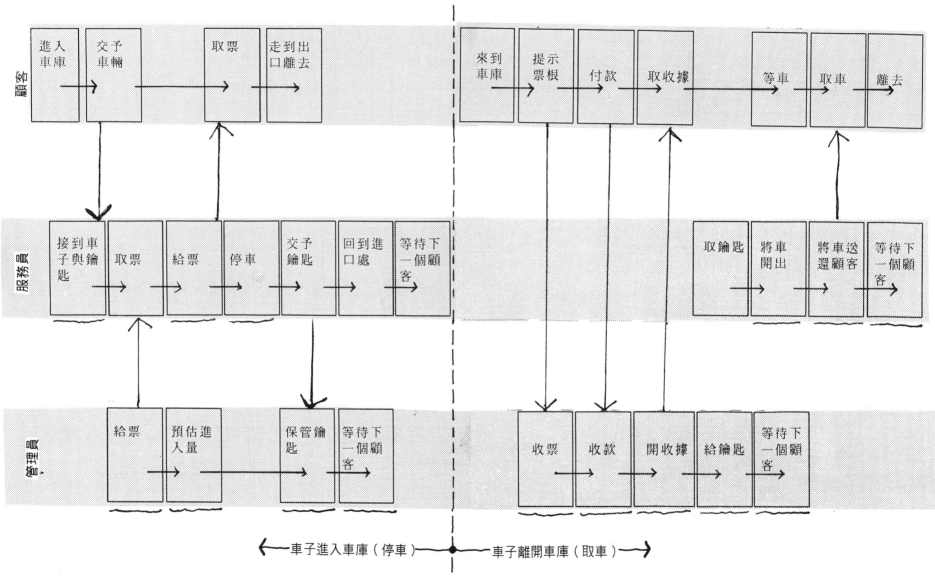

收費停車庫

3.5 所需之環境
Required Environments

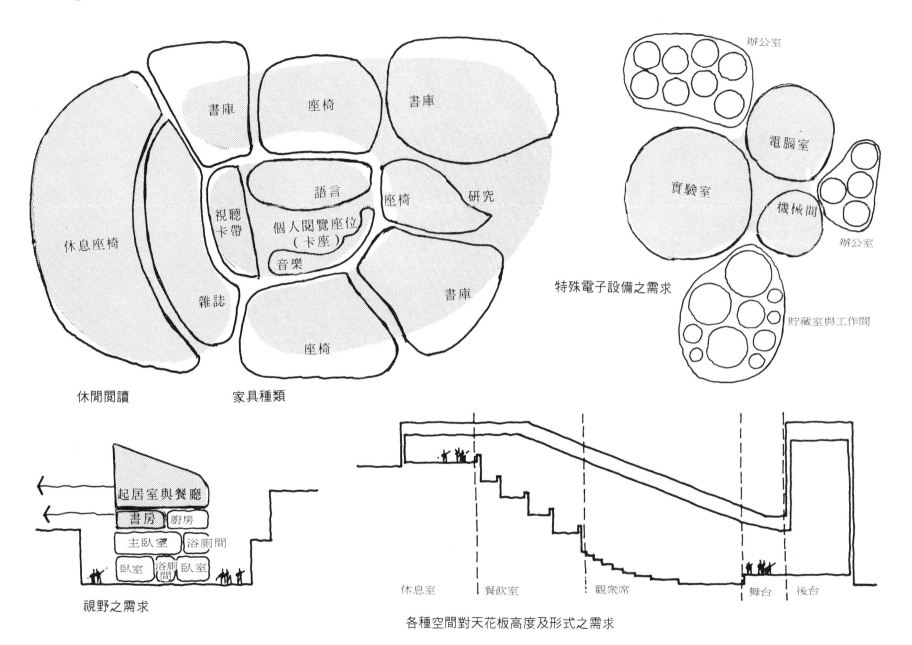

書庫　　座椅　　書庫

視聽卡帶　　語言　　座椅　　研究

休息座椅　　個人閱覽座位（卡座）

音樂

雜誌　　書庫

座椅

休閒閱讀　　　　家具種類

辦公室

電腦室

實驗室　　機械間

辦公室

特殊電子設備之需求

貯藏室與工作間

起居室與餐廳

書房　　廚房

主臥室　　浴廁間

臥室　　浴廁間　　臥室

視野之需求

休息室　　餐飲室　　觀眾席　　舞台　　後台

各種空間對天花板高度及形式之需求

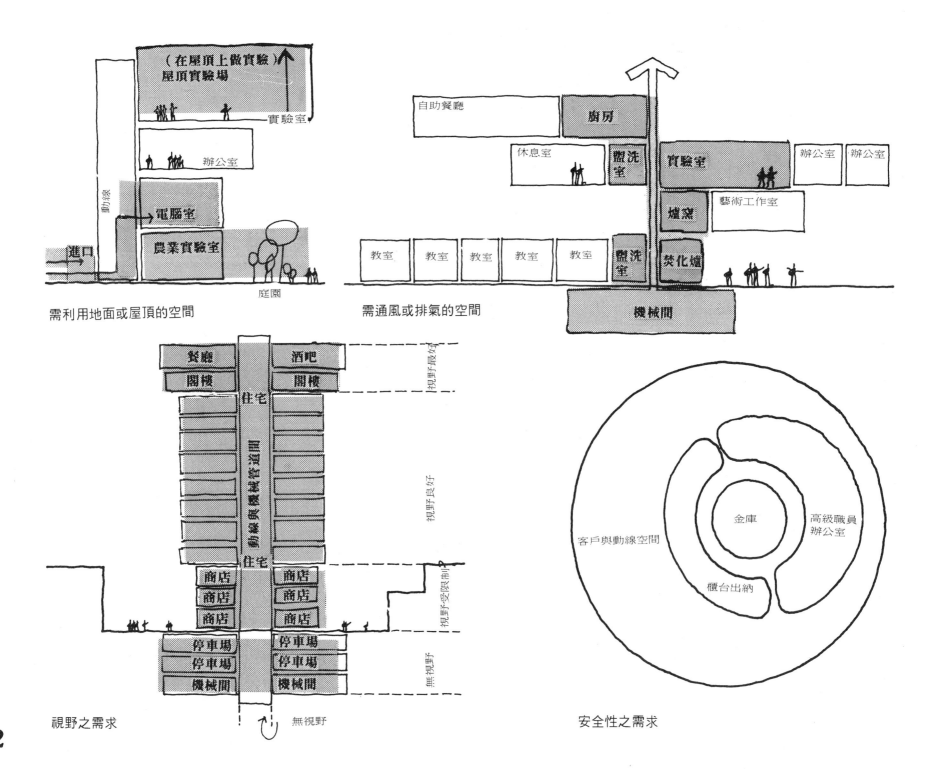

（在屋頂上做實驗）
屋頂實驗場

實驗室

辦公室

動線

電腦室

農業實驗室

進口

庭園

需利用地面或屋頂的空間

自助餐廳　　廚房

休息室　　盥洗室　　實驗室　　辦公室　　辦公室

爐窯　　藝術工作室

教室　教室　教室　教室　教室　盥洗室　焚化爐

機械間

需通風或排氣的空間

餐廳　　酒吧

閣樓　　閣樓

住宅

動線與機械管道間

住宅

商店　商店

商店　商店

商店　商店

停車場　停車場

停車場　停車場

機械間　機械間

視野之需求

視野最好

視野良好

視野受限制?

無視野

無視野

金庫

高級職員
辦公室

客戶與動線空間

櫃台出納

安全性之需求

42

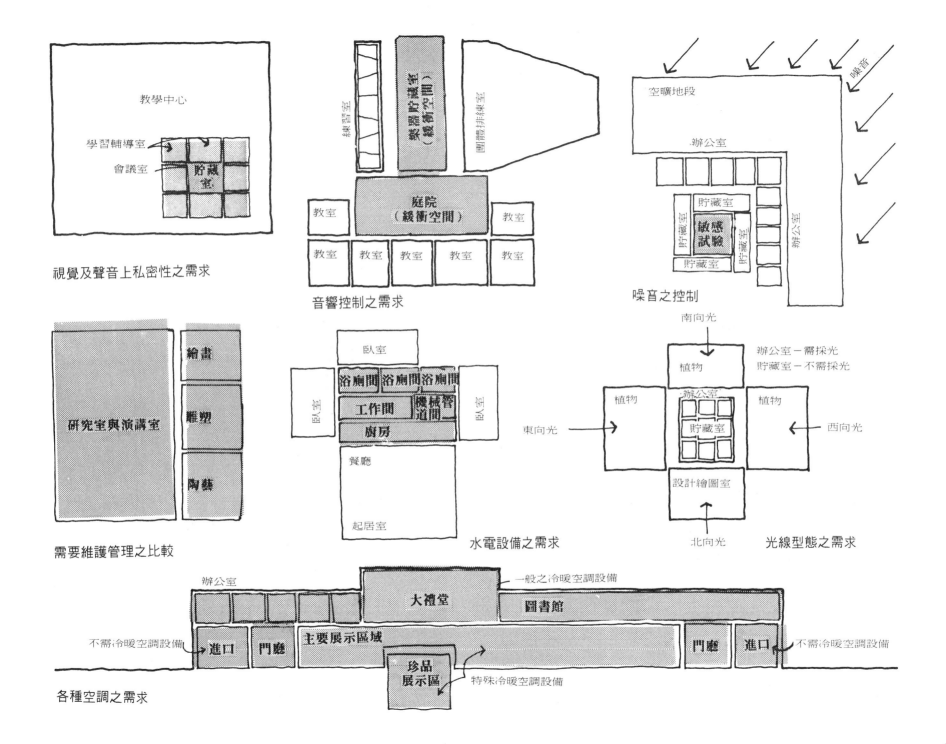

教學中心

學習輔導室

會議室

貯藏室

視覺及聲音上私密性之需求

練習室

樂器貯藏室（緩衝空間）

團體排練室

教室

庭院（緩衝空間）

教室

教室　教室　教室　教室　教室

音響控制之需求

空曠地段

噪音

辦公室

貯藏室

貯藏室　敏感試驗　貯藏室

貯藏室

辦公室

噪音之控制

繪畫

雕塑

陶藝

研究室與演講室

需要維護管理之比較

臥室

浴廁間　浴廁間　浴廁間

臥室　工作間　機械管道間　臥室

廚房

餐廳

起居室

水電設備之需求

南向光

植物

辦公室—需採光
貯藏室—不需採光

植物

辦公室

貯藏室

植物

東向光

西向光

設計繪圖室

北向光

光線型態之需求

辦公室

大禮堂

圖書館

一般之冷暖空調設備

不需冷暖空調設備

進口　門廳　主要展示區域

珍品展示區

特殊冷暖空調設備

門廳　進口

不需冷暖空調設備

各種空調之需求

43

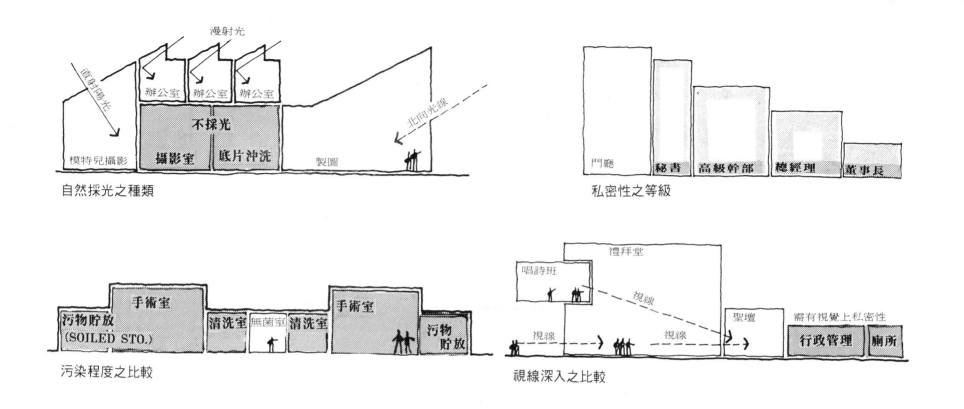

自然採光之種類

私密性之等級

污染程度之比較

視線深入之比較

3.6 所產生之各種影響
Types of Effects Produced

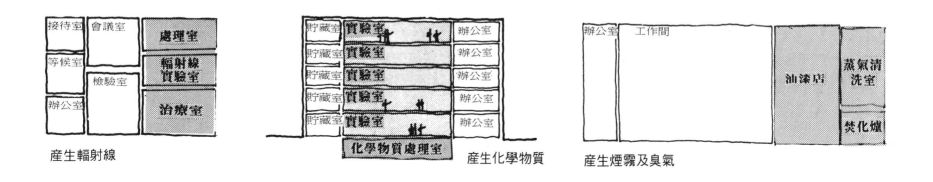

產生輻射線

產生化學物質

產生煙霧及臭氣

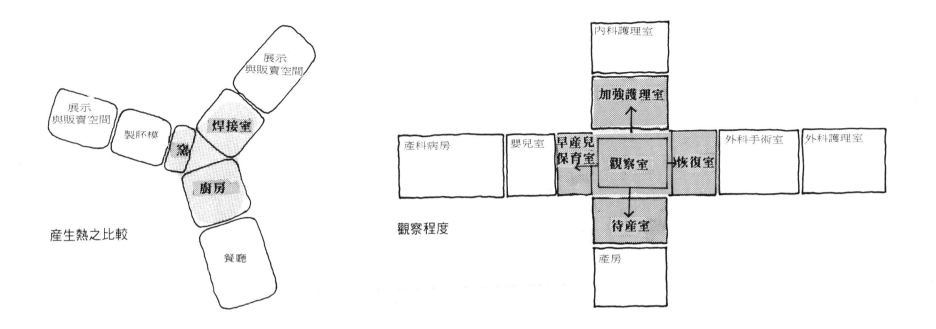

展示與販賣空間

展示與販賣空間

製胚模

焊接室

窯

廚房

餐廳

產生熱之比較

內科護理室

加強護理室

產科病房

嬰兒室

早產兒保育室

觀察室

恢復室

外科手術室

外科護理室

待產室

產房

觀察程度

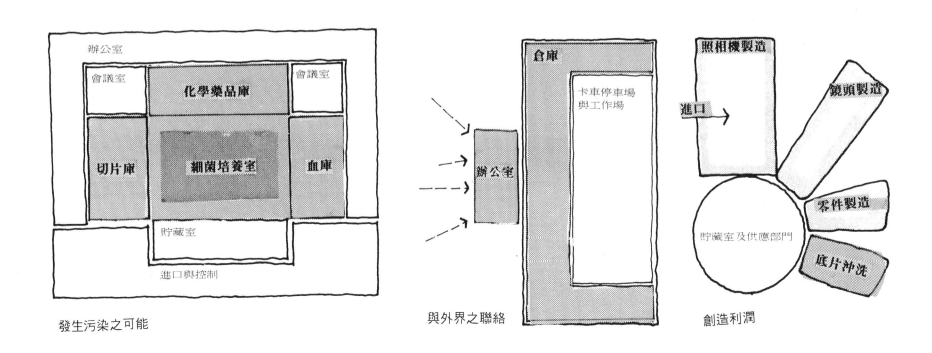

辦公室

會議室

化學藥品庫

會議室

切片庫

細菌培養室

血庫

貯藏室

進口與控制

發生污染之可能

倉庫

卡車停車場與工作場

辦公室

與外界之聯絡

照相機製造

鏡頭製造

進口

零件製造

貯藏室及供應部門

底片沖洗

創造利潤

45

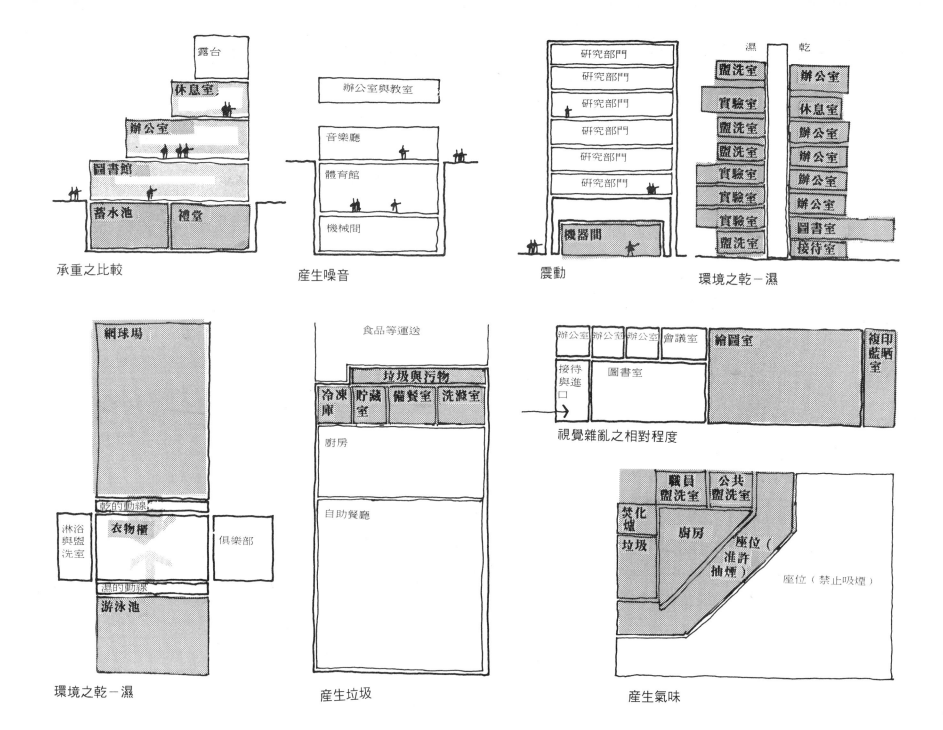

承重之比較

產生噪音

震動

環境之乾－濕

環境之乾－濕

產生垃圾

視覺雜亂之相對程度

產生氣味

46

3.7 建築物之附屬空間
Relative Proximity to Building

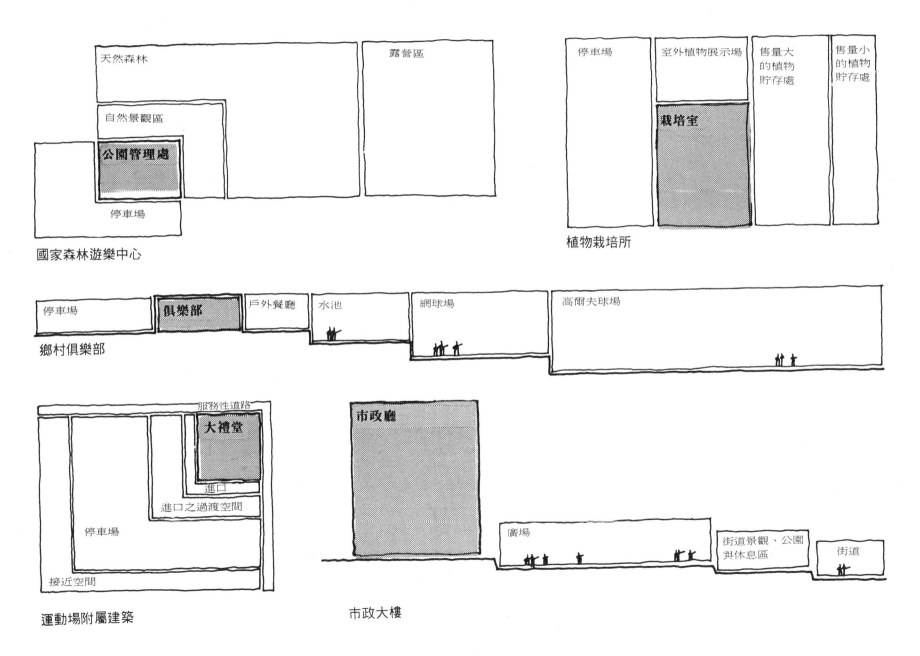

天然森林

自然景觀區

公園管理處

停車場

國家森林遊樂中心

露營區

停車場　室外植物展示場　售量大的植物貯存處　售量小的植物貯存處

栽培室

植物栽培所

停車場　**俱樂部**　戶外餐廳　水池　網球場　高爾夫球場

鄉村俱樂部

服務性道路

大禮堂

進口

進口之過渡空間

停車場

接近空間

運動場附屬建築

市政廳

廣場　街道景觀、公園與休息區　街道

市政大樓

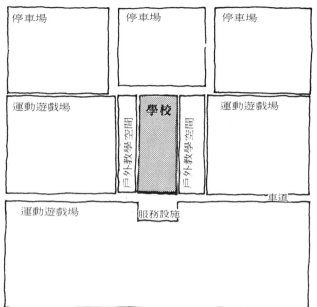

停車場　停車場　停車場

運動遊戲場　學校　運動遊戲場

戶外教學空間　戶外教學空間

運動遊戲場　服務設施　車道

學校

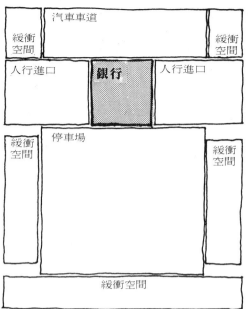

汽車車道

緩衝空間　　緩衝空間

人行進口　銀行　人行進口

緩衝空間　停車場　緩衝空間

緩衝空間

銀行

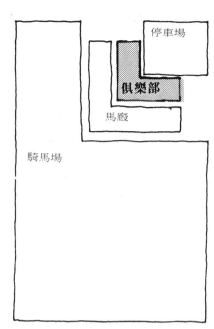

停車場

俱樂部

馬廄

騎馬場

騎馬場

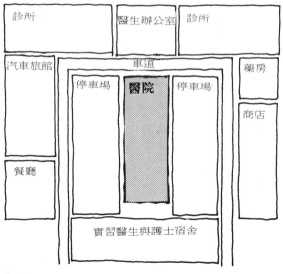

診所　醫生辦公室　診所

汽車旅館　車道　藥房

停車場　醫院　停車場　商店

餐廳

實習醫生與護士宿舍

保健中心

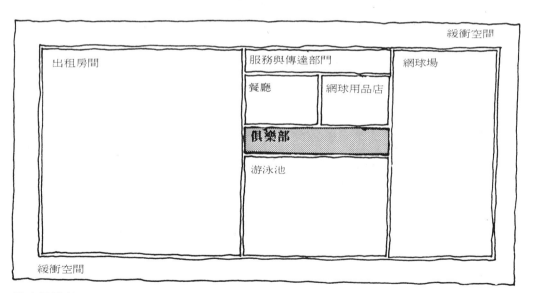

緩衝空間

出租房間　服務與傳達部門　網球場

餐廳　網球用品店

俱樂部

游泳池

緩衝空間

網球俱樂部

48

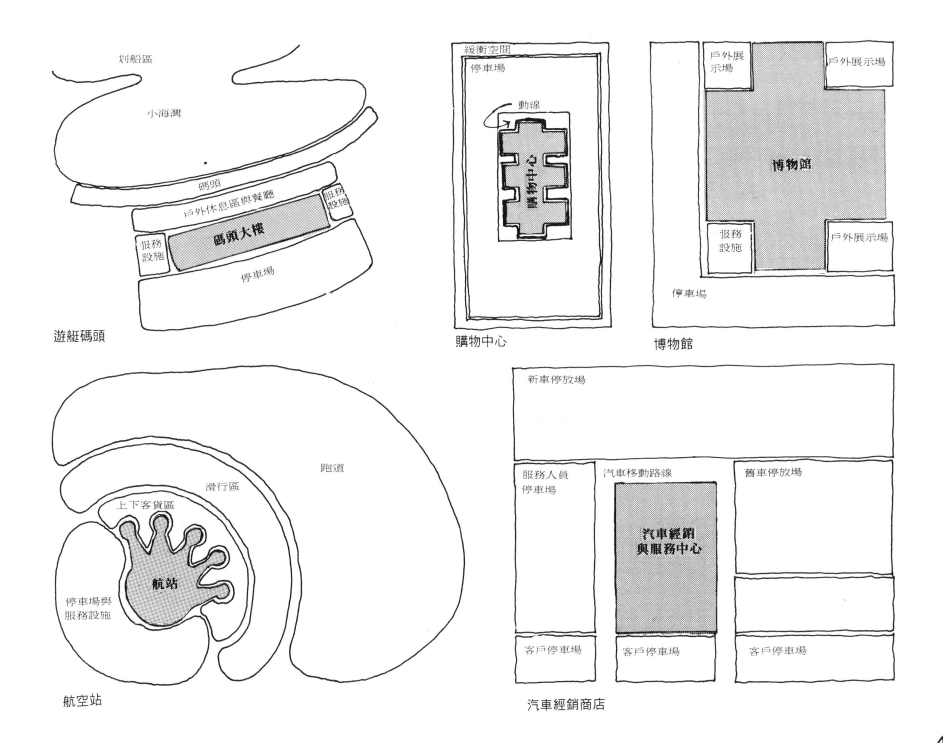

划船區

小海灣

碼頭

戶外休息區與餐廳

服務設施

服務設施

碼頭大樓

停車場

遊艇碼頭

緩衝空間

停車場

動線

中心購物

購物中心

戶外展示場

戶外展示場

博物館

服務設施

戶外展示場

停車場

博物館

跑道

滑行區

上下客貨區

航站

停車場與服務設施

航空站

新車停放場

服務人員停車場

汽車移動路線

舊車停放場

汽車經銷與服務中心

客戶停車場

客戶停車場

客戶停車場

汽車經銷商店

49

3.8 與主要活動之關聯性
Relatedness to Core Activities

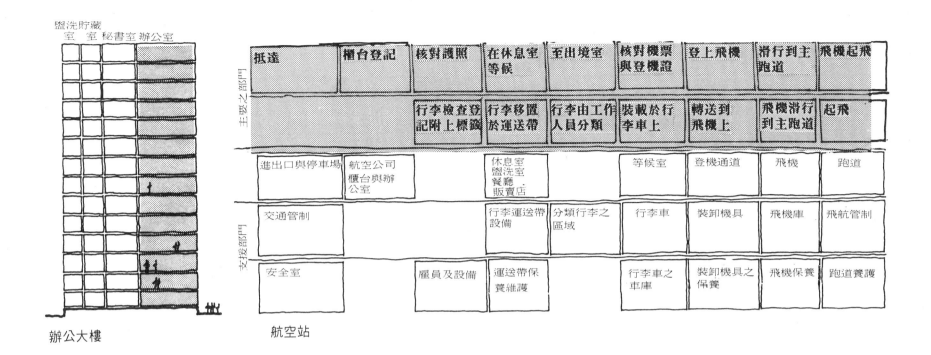

3.9 使用者之特性
Characteristics of People Involved

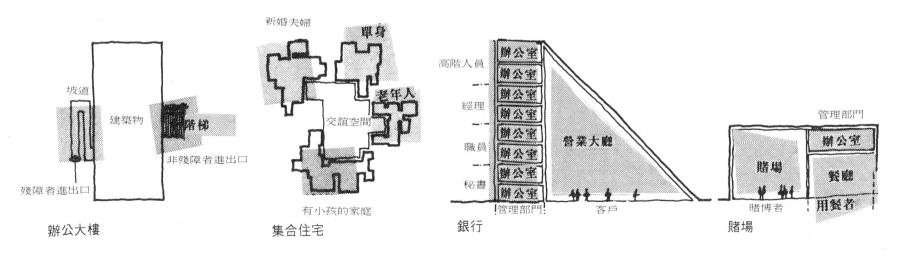

51

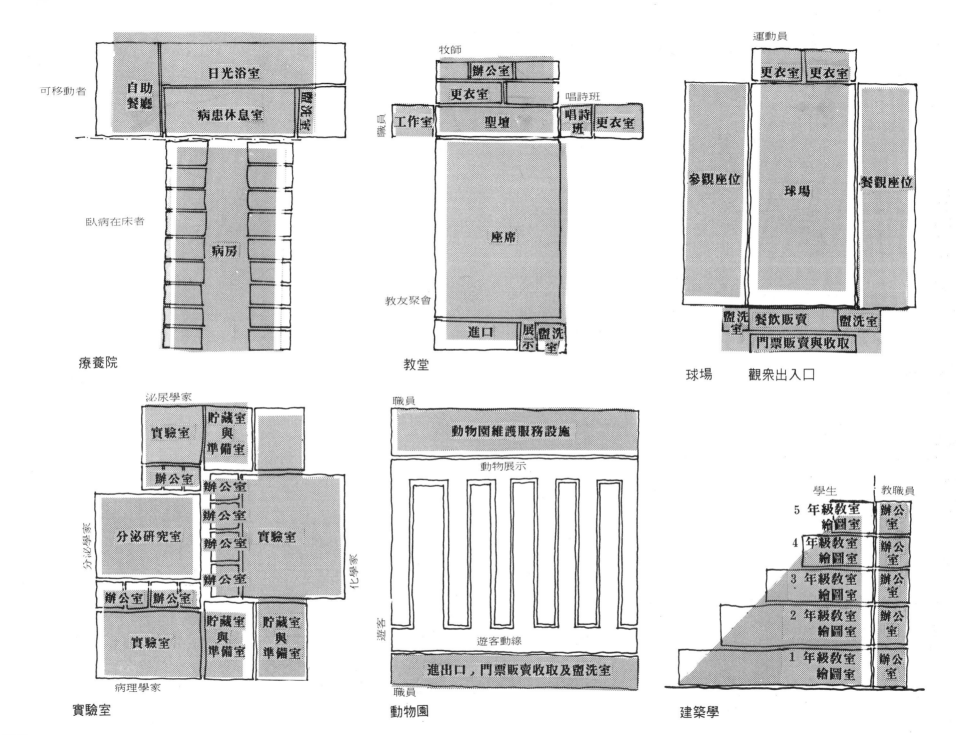

療養院

教堂

球場　觀衆出入口

實驗室

動物園

建築學

52

3.10 各類型建築物之使用容量
Volume of People Involved

卡座（個人閱覽座位）

討論室

教室

禮堂

廣場

學習中心

顧客

銷售人員

技工

藝品店

靜坐室　小教堂　教堂

教堂－靜坐室

商店

會議室

辦公室

辦公室

會議室

商店

銷售中心

化粧室

舞台支援

舞台

客席

門廳

表演場所

單棟住宅　雙併住宅　混合式住宅　公寓

住宅

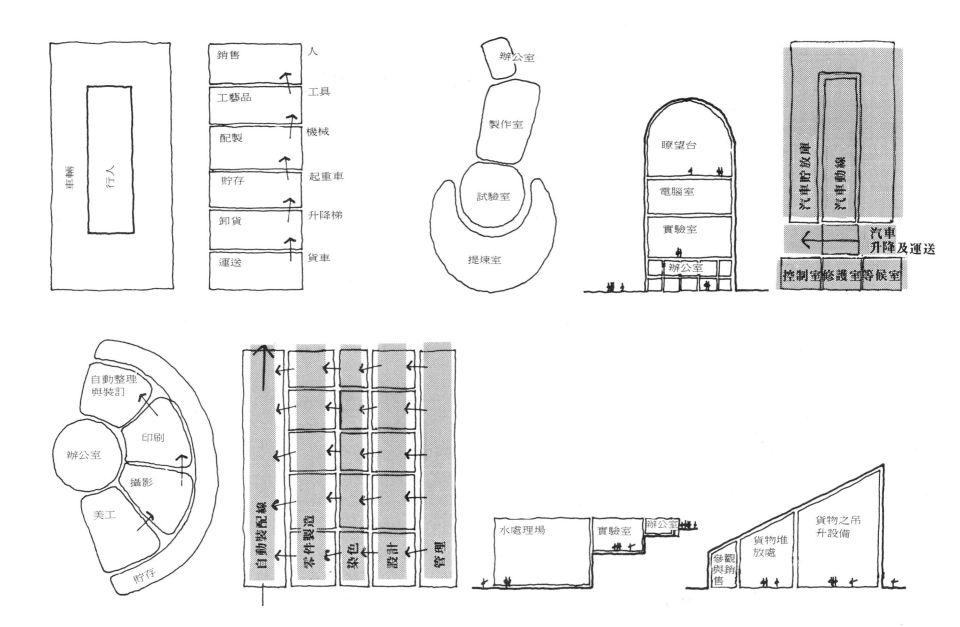

3.12 緊急程度或重要情勢之比較
Degree of Emergency or Critical Situations

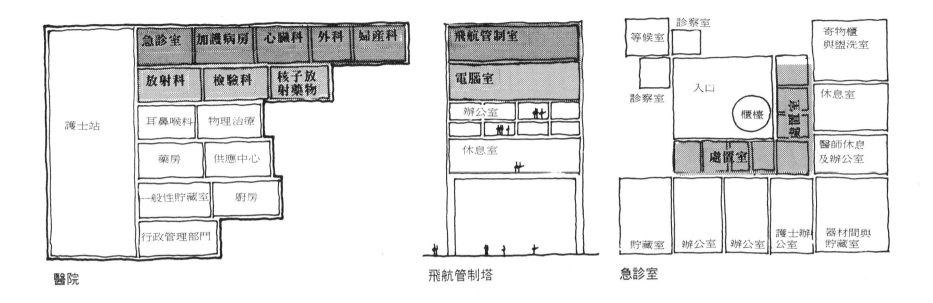

醫院

飛航管制塔

急診室

3.13 各類活動之速度考慮
Relative Speed of Respective Activities

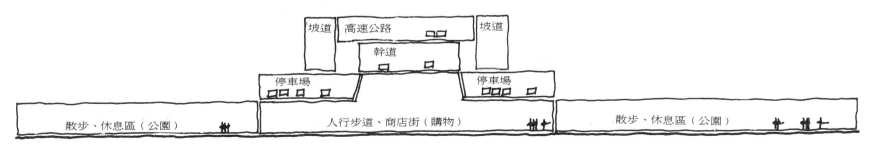

高速公路與購物中心之綜合配置

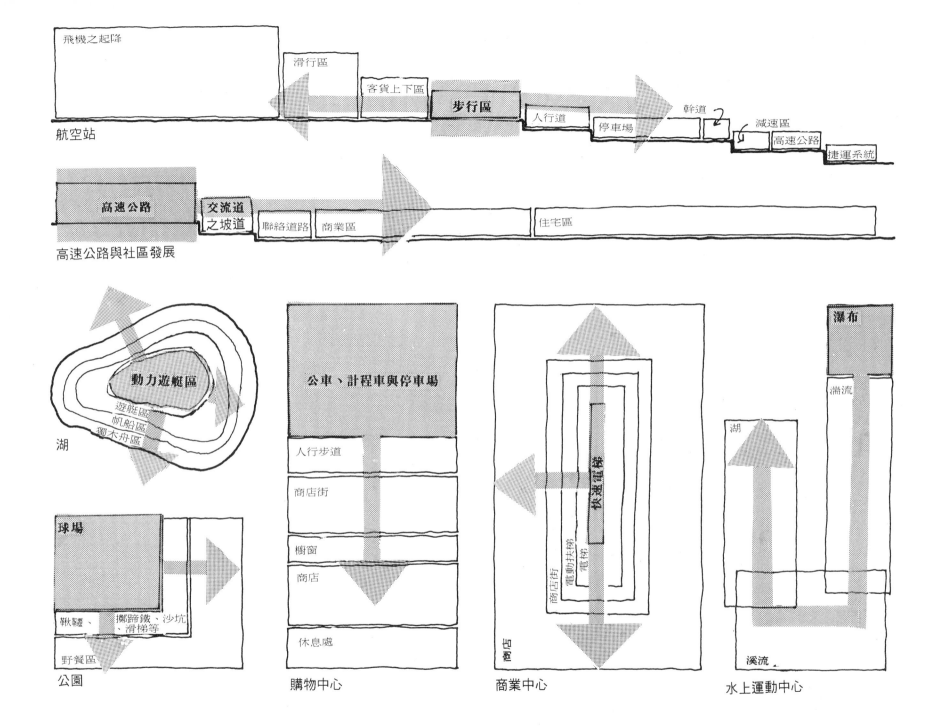

飛機之起降

滑行區

客貨上下區

步行區

人行道

停車場

幹道

減速區

高速公路

捷運系統

航空站

高速公路

交流道之坡道

聯絡道路

商業區

住宅區

高速公路與社區發展

動力遊艇區

遊艇區

帆船區

獨木舟區

湖

公車、計程車與停車場

人行步道

商店街

櫥窗

商店

休息處

購物中心

瀑布

湍流

湖

快速電梯

商店街

電動夫梯

電梯

商店

溪流

商業中心

水上運動中心

球場

鞦韆、

擲蹄鐵、沙坑、滑梯等

野餐區

公園

56

3.14 活動發生之頻率
Frequency of Activity Occurrence

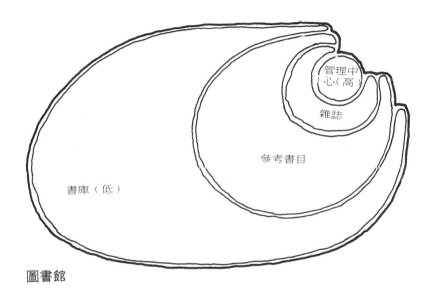

圖書館

醫療中心

建築繪圖室

遊樂場

3.15 活動之持續時間
Duration of Activities

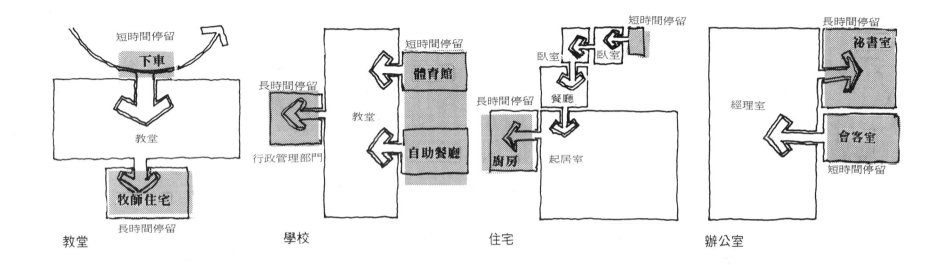

短時間停留
下車
教堂
牧師住宅
長時間停留
教堂

長時間停留
行政管理部門
教堂
短時間停留
體育館
自助餐廳
學校

短時間停留
臥室　臥室
餐廳
長時間停留
廚房
起居室
住宅

長時間停留
祕書室
經理室
會客室
短時間停留
辦公室

3.16 預期的擴充或變遷
Anticipated Growth and Change

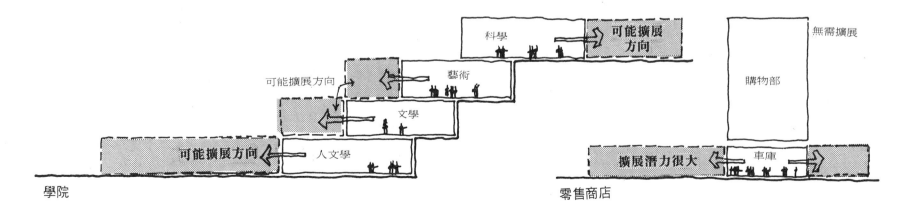

科學
可能擴展方向
無需擴展
購物部
可能擴展方向
藝術
文學
可能擴展方向
人文學
學院

擴展潛力很大
車庫
零售商店

58

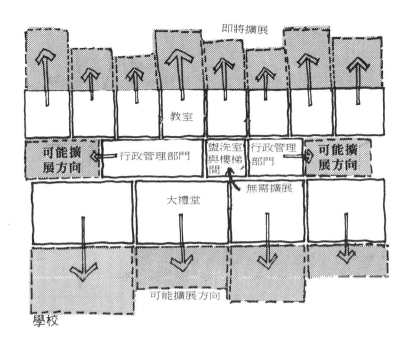

學校

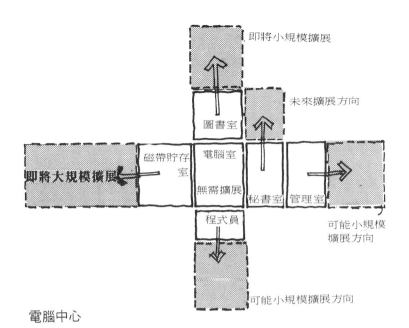

電腦中心

購物中心

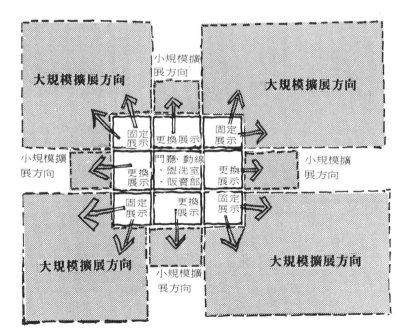

藝術博物館

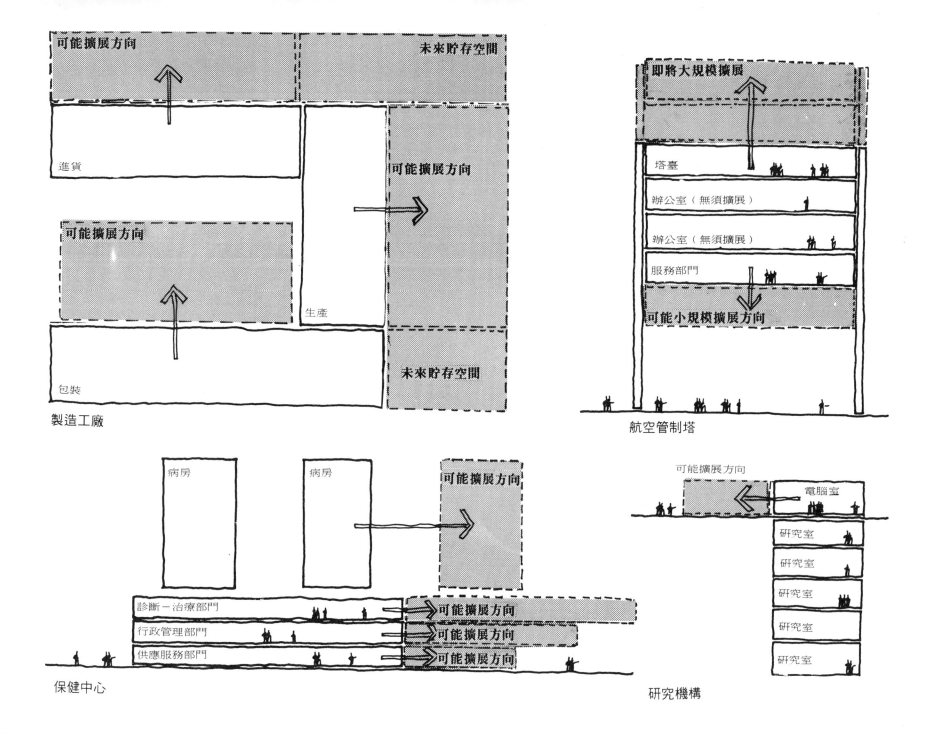

製造工廠

航空管制塔

保健中心

研究機構

Architectural Space
第四章 建築空間

4.1 界定空間
Forming Space
利用下列元素來界定空間。如：

柱子

柱與樑

柱子與牆壁

柱、樑與牆壁

牆壁與樑

牆壁

樓板與牆壁

天花板與樓板

天花板與牆壁

外牆

樹叢

擋土牆

樓梯間

書架與家具

63

4.2 空間特質
Spatial Qualities

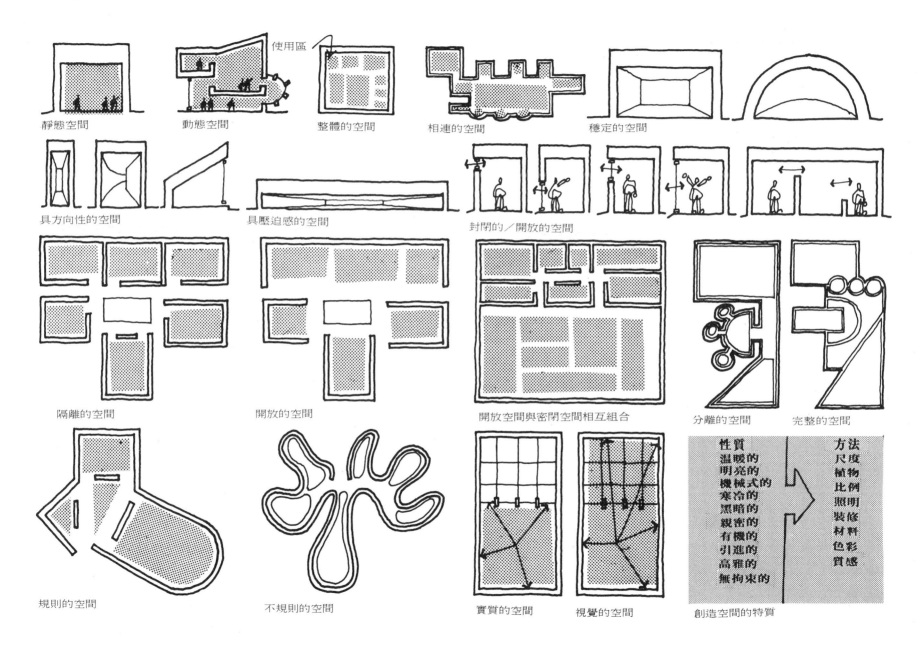

使用區

靜態空間

動態空間

整體的空間

相連的空間

穩定的空間

具方向性的空間

具壓迫感的空間

封閉的／開放的空間

隔離的空間

開放的空間

開放空間與密閉空間相互組合

分離的空間

完整的空間

規則的空間

不規則的空間

實質的空間

視覺的空間

性質		方法
溫暖的		尺度
明亮的		植物
機械式的		比例
寒冷的		照明
黑暗的		裝修
親密的		材料
有機的		色彩
引進的		質感
高雅的		
無拘束的		

創造空間的特質

64

4.3 空間尺度之類型
Scale Types

親密的尺度　　　一般的尺度　　　　　紀念性的尺度　　　　　　巨大的尺度

4.4 尺度之序列
Scalar Sequence

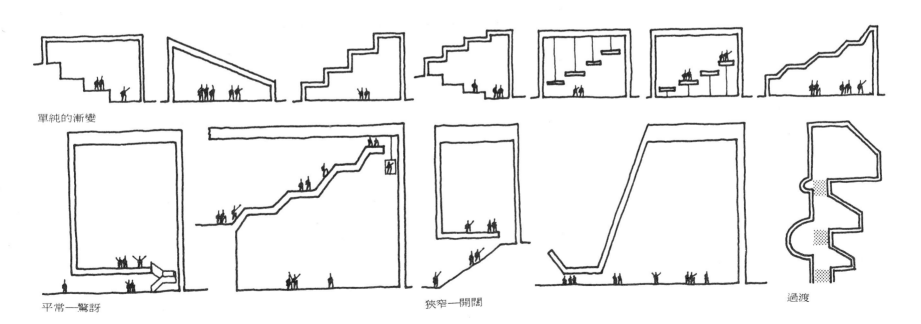

單純的漸變

平常—驚訝　　　　　　　　　　狹窄—開闊　　　　　　　　　　　　　過渡

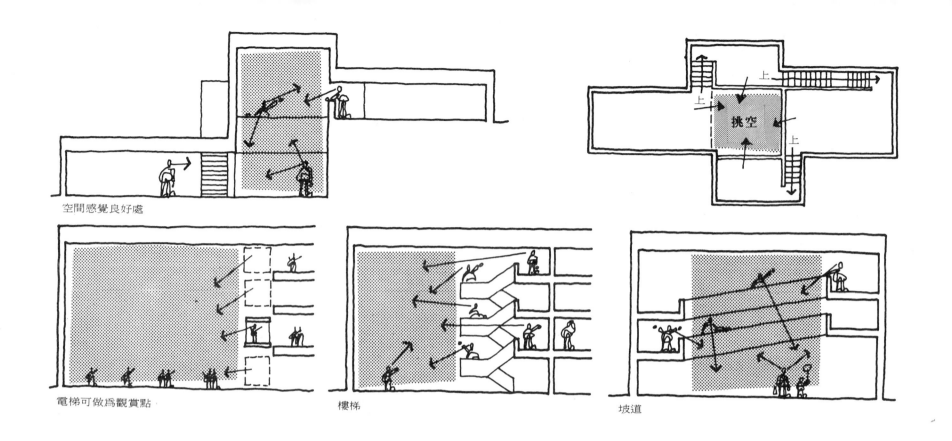

空間感覺良好處

電梯可做爲觀賞點

樓梯

坡道

4.5 尺度之彈性
Scalar Flexibility

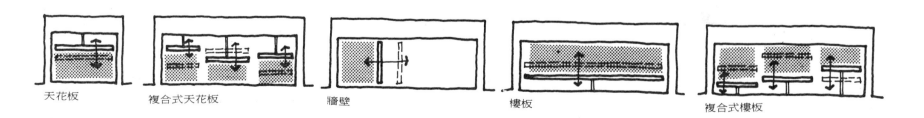

天花板　　　複合式天花板　　　牆壁　　　樓板　　　複合式樓板

4.6 表達機能之空間
Tailored Space

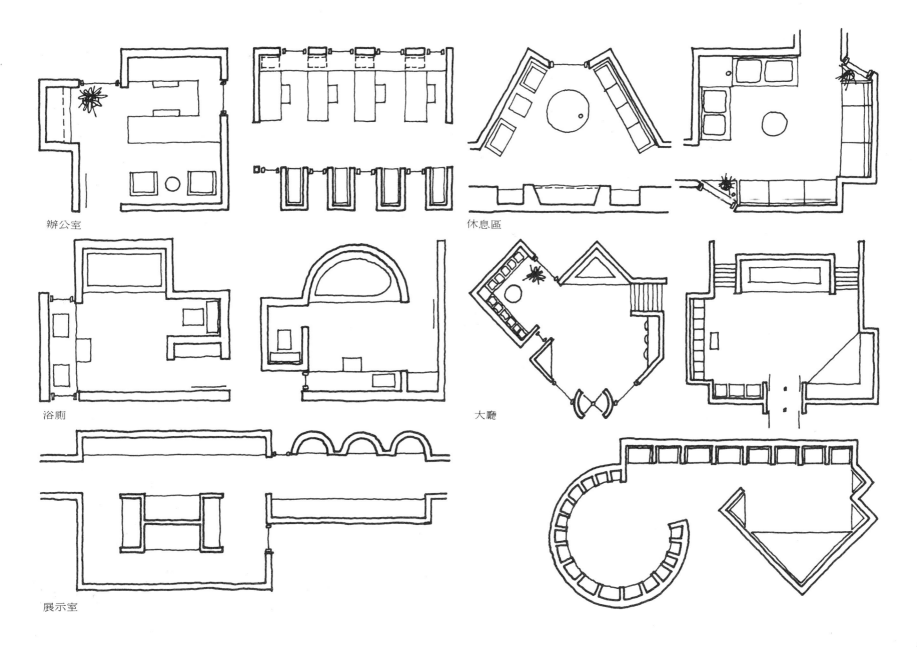

辦公室

休息區

浴廁

大廳

展示室

4.7 意義不明之空間
Anonymous Space

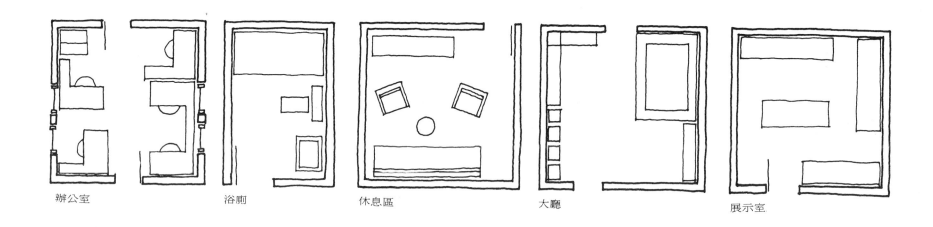

辦公室　　　　　　浴廁　　　　　　休息區　　　　　　大廳　　　　　　展示室

4.8 空間與空間之關係
Space to Space Relationships

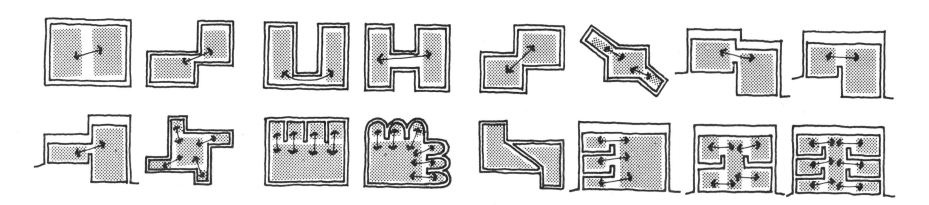

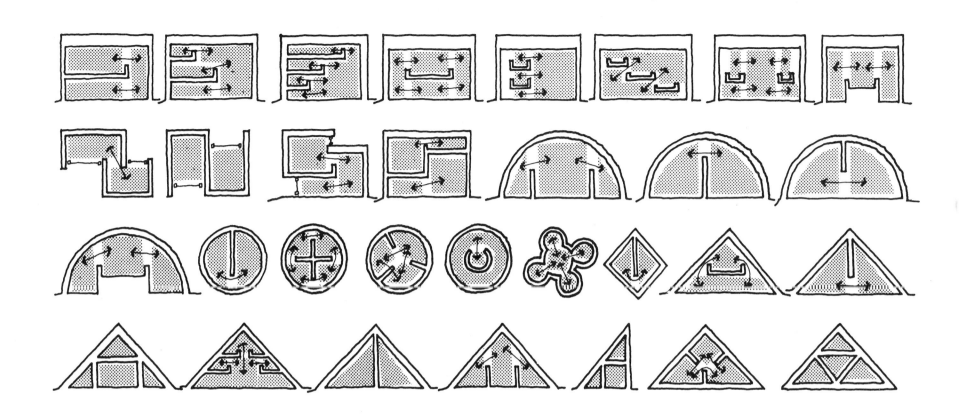

4.9 室內──外空間
Inside—Outside Space

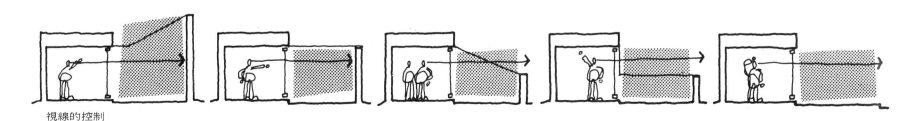

視線的控制

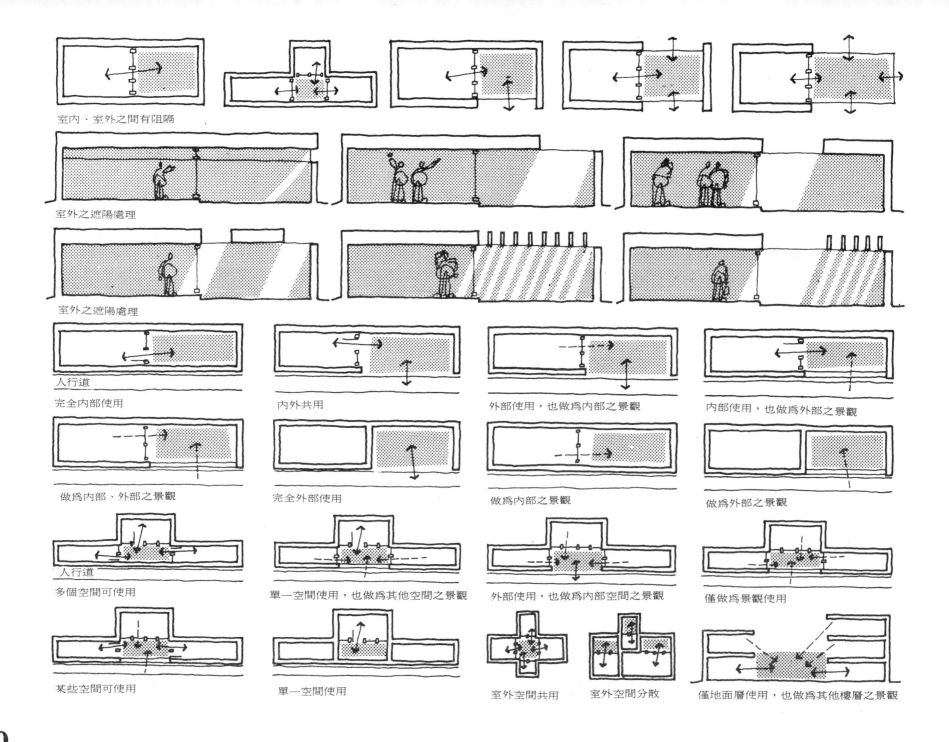

室內、室外之間有阻隔

室外之遮陽處理

室外之遮陽處理

人行道

完全內部使用　　內外共用　　外部使用，也做爲內部之景觀　　內部使用，也做爲外部之景觀

做爲內部、外部之景觀　　完全外部使用　　做爲內部之景觀　　做爲外部之景觀

人行道

多個空間可使用　　單一空間使用，也做爲其他空間之景觀　　外部使用，也做爲內部空間之景觀　　僅做爲景觀使用

某些空間可使用　　單一空間使用　　室外空間共用　　室外空間分散　　僅地面層使用，也做爲其他樓層之景觀

70

4.10 空間之分隔
Division of Space

空間分隔元素很多，如：

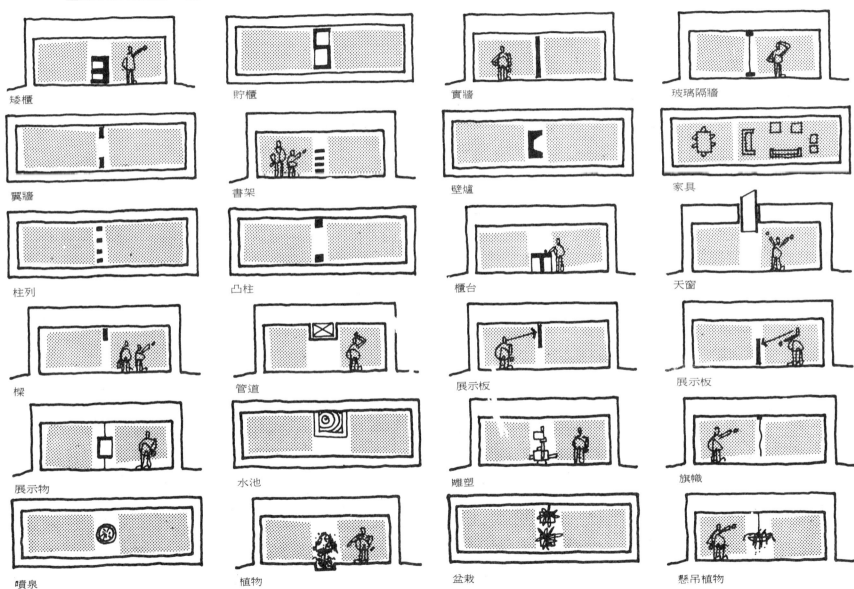

矮櫃　　　　　　　貯櫃　　　　　　　實牆　　　　　　　玻璃隔牆

翼牆　　　　　　　書架　　　　　　　壁爐　　　　　　　家具

柱列　　　　　　　凸柱　　　　　　　櫃台　　　　　　　天窗

樑　　　　　　　　管道　　　　　　　展示板　　　　　　展示板

展示物　　　　　　水池　　　　　　　雕塑　　　　　　　旗幟

噴泉　　　　　　　植物　　　　　　　盆栽　　　　　　　懸吊植物

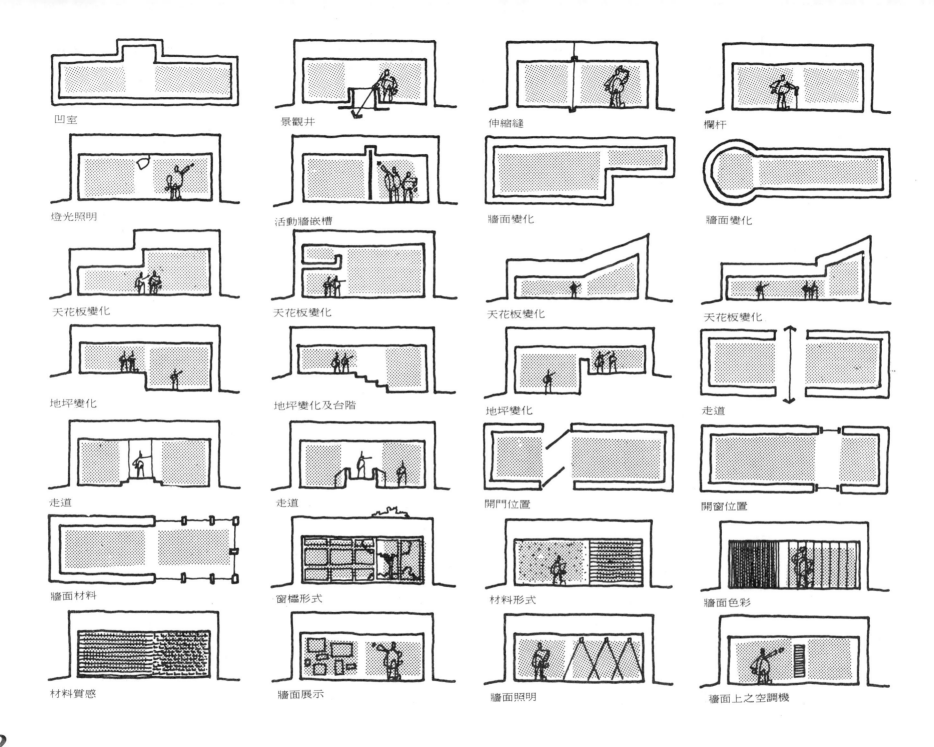

凹室　　　　　　　　景觀井　　　　　　　　伸縮縫　　　　　　　　欄杆

燈光照明　　　　　　活動牆嵌槽　　　　　　牆面變化　　　　　　　牆面變化

天花板變化　　　　　天花板變化　　　　　　天花板變化　　　　　　天花板變化

地坪變化　　　　　　地坪變化及台階　　　　地坪變化　　　　　　　走道

走道　　　　　　　　走道　　　　　　　　　開門位置　　　　　　　開窗位置

牆面材料　　　　　　窗櫺形式　　　　　　　材料形式　　　　　　　牆面色彩

材料質感　　　　　　牆面展示　　　　　　　牆面照明　　　　　　　牆面上之空調機

72

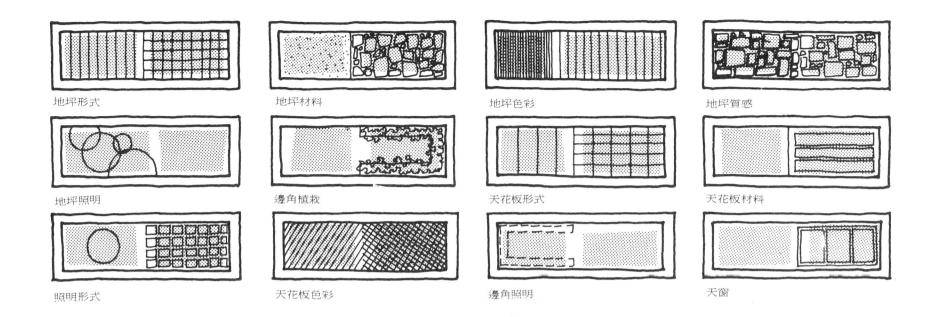

地坪形式　　　　　地坪材料　　　　　地坪色彩　　　　　地坪質感

地坪照明　　　　　邊角植栽　　　　　天花板形式　　　　天花板材料

照明形式　　　　　天花板色彩　　　　邊角照明　　　　　天窗

4.11 開門位置、動線與活動範圍
Door Placement, Circulation and Use Zones

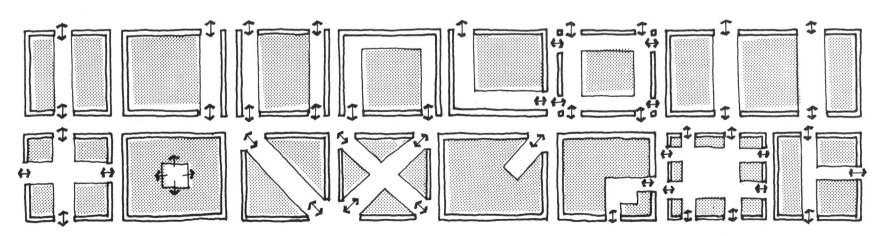

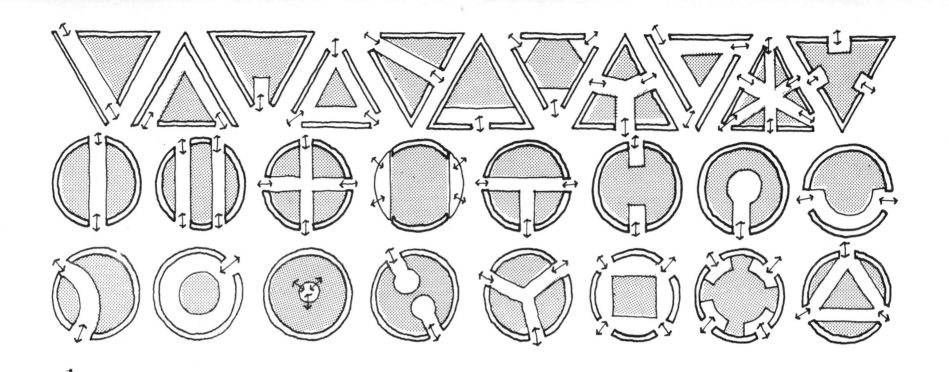

4.12 動線空間
Circulation as a Space

動線空間有下列作用，如：

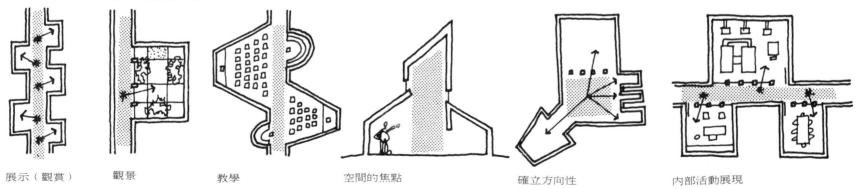

| 展示（觀賞） | 觀景 | 教學 | 空間的焦點 | 確立方向性 | 內部活動展現 |

4.13 空間之多用途
Multiuse of Space

空間之多用途，可依下列因素分類：

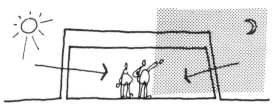

白晝—夜晚使用

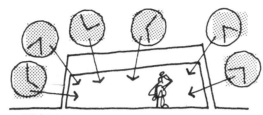

一天中不同時段的使用

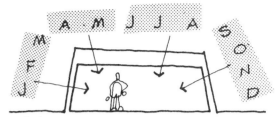

一年中不同時序的使用

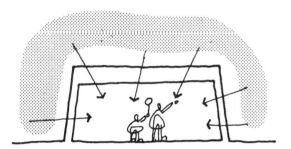

同一時間多用途

一週內不同時日的使用

隔一段長時期的變換使用

建築物部分空間為多用途

整棟建築物為多用途

外部空間為多用途

類似型態的使用

不同型態的使用

相同類型的人使用

不同類型的人使用

防火區劃

空調區劃

定時使用

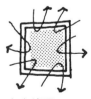

自由使用

4.14 剩餘空間處理
Dealing with Residual Space

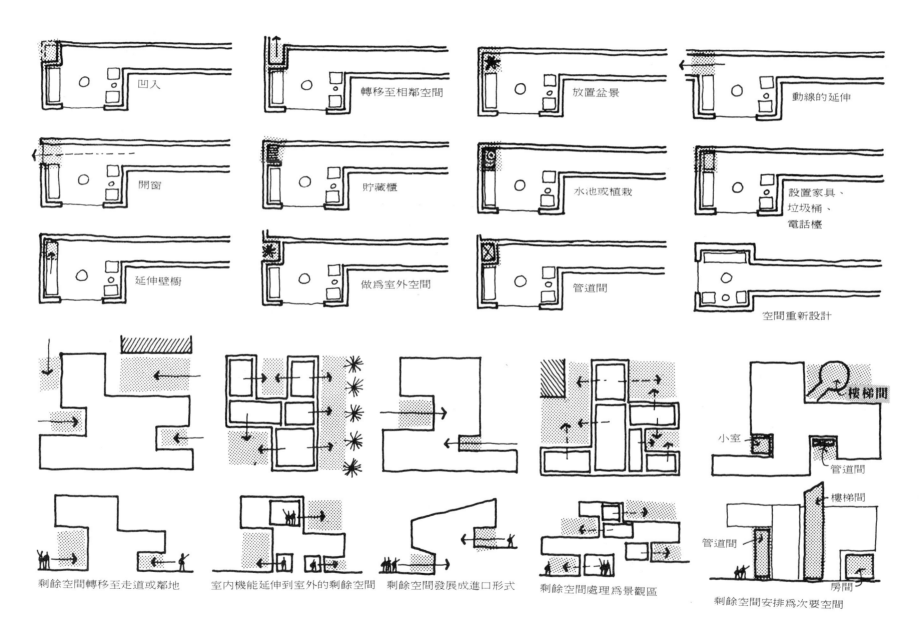

凹入

轉移至相鄰空間

放置盆景

動線的延伸

開窗

貯藏櫃

水池或植栽

設置家具、
垃圾桶、
電話檯

延伸壁櫥

做爲室外空間

管道間

空間重新設計

剩餘空間轉移至走道或鄰地

室內機能延伸到室外的剩餘空間

剩餘空間發展成進口形式

剩餘空間處理爲景觀區

樓梯間

小室

管道間

樓梯間

管道間

房間

剩餘空間安排爲次要空間

4.15 自然採光
Natural Lighting

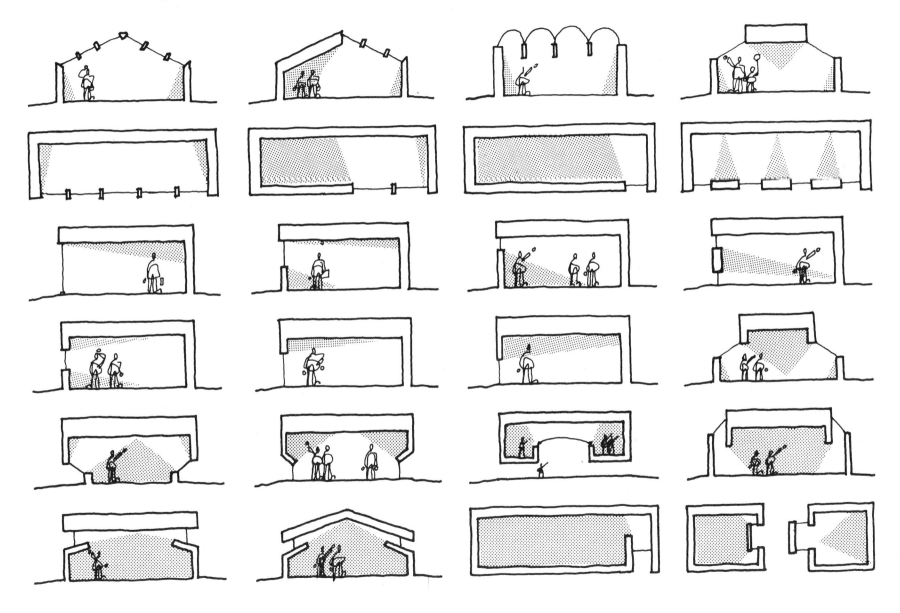

4.16 人工照明
Artificial Lighting

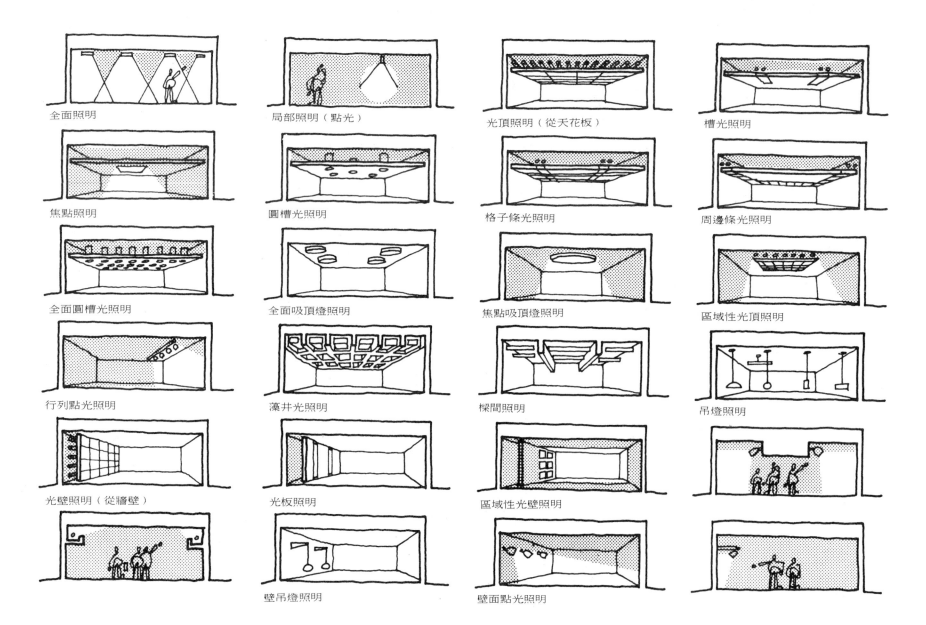

全面照明　　局部照明（點光）　　光頂照明（從天花板）　　槽光照明

焦點照明　　圓槽光照明　　格子條光照明　　周邊條光照明

全面圓槽光照明　　全面吸頂燈照明　　焦點吸頂燈照明　　區域性光頂照明

行列點光照明　　藻井光照明　　樑間照明　　吊燈照明

光壁照明（從牆壁）　　光板照明　　區域性光壁照明

壁吊燈照明　　壁面點光照明

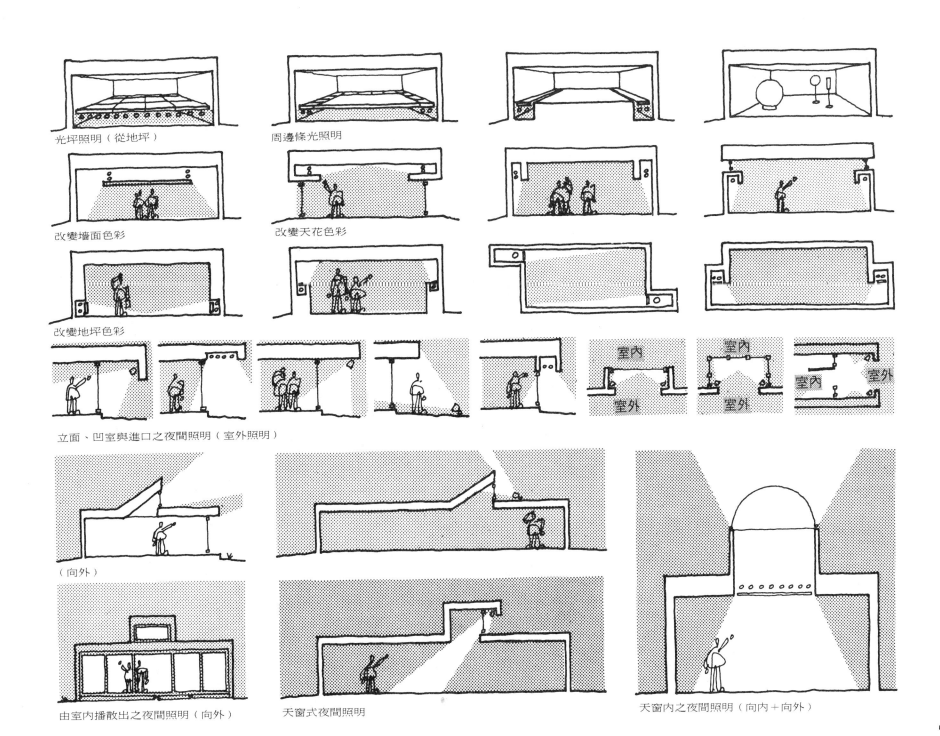

光坪照明（從地坪）

周邊條光照明

改變墙面色彩

改變天花色彩

改變地坪色彩

立面、凹室與進口之夜間照明（室外照明）

室內

室外

室內

室外

室內

室外

（向外）

由室內播散出之夜間照明（向外）

天窗式夜間照明

天窗內之夜間照明（向內＋向外）

79

4.17 照明之機能
Roles of Lighting

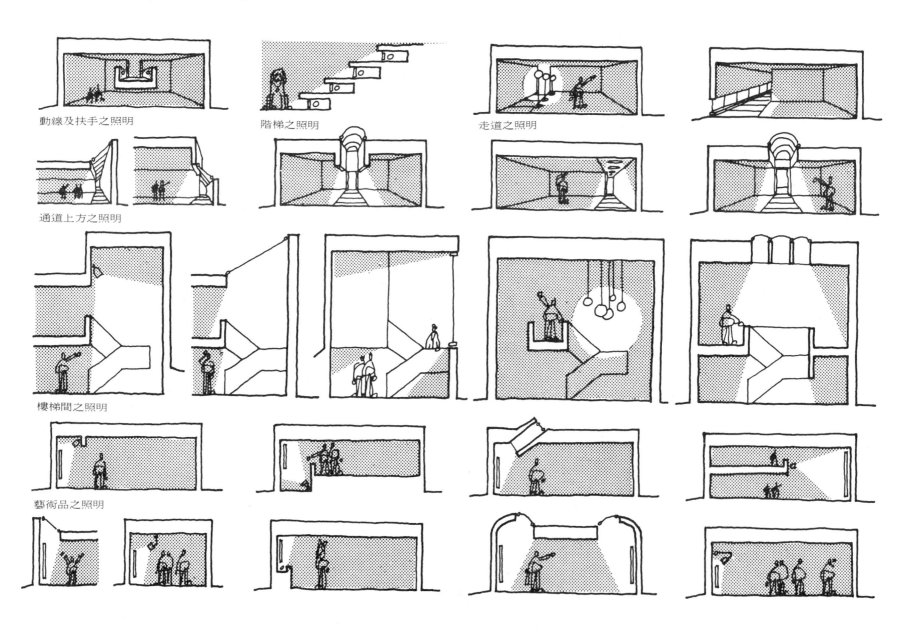

動線及扶手之照明

階梯之照明

走道之照明

通道上方之照明

樓梯間之照明

藝術品之照明

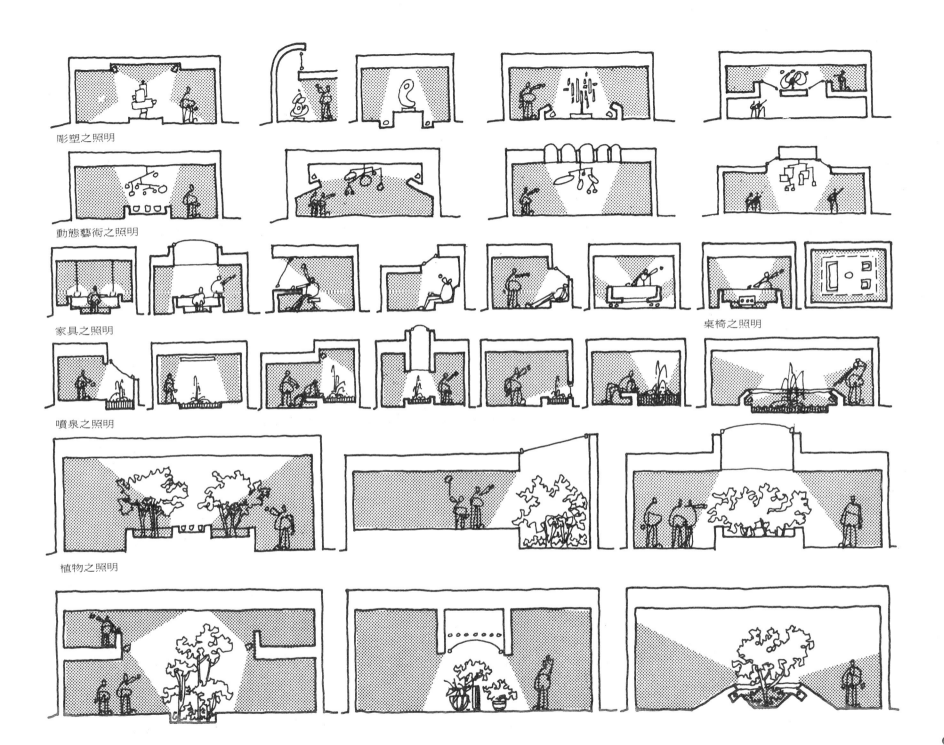

彫塑之照明

動態藝術之照明

家具之照明

桌椅之照明

噴泉之照明

植物之照明

Circulation and Building Form
第五章　動線與建築造型

5.1 線狀發展之動線
Line Generated Circulation

平面形式　　縱剖面　　横剖面　　配置型態

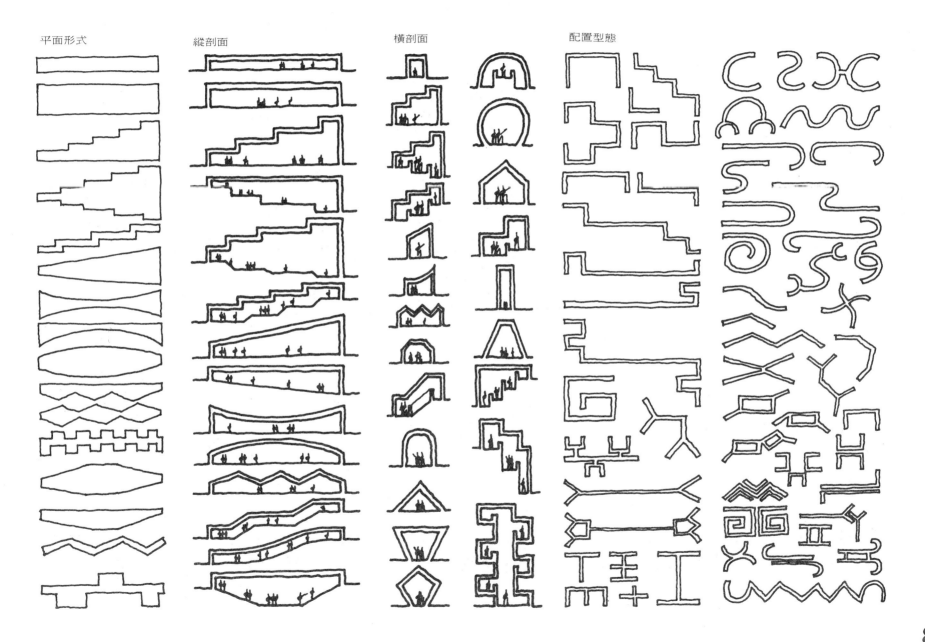

叠聚動線（高低動線）間之關係

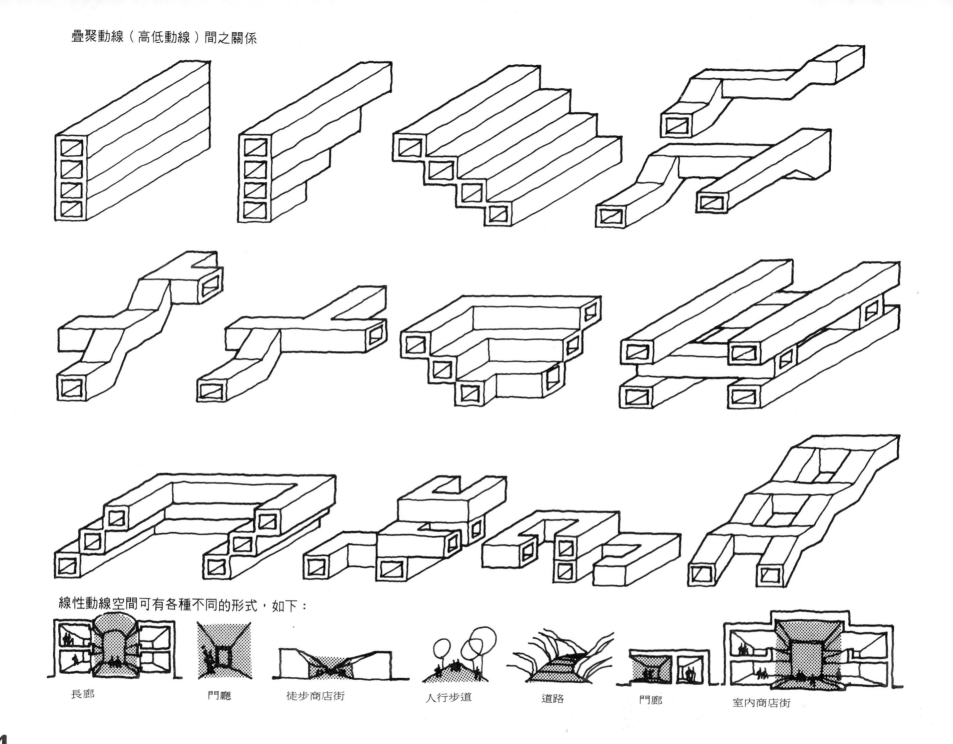

線性動線空間可有各種不同的形式，如下：

| 長廊 | 門廳 | 徒步商店街 | 人行步道 | 道路 | 門廊 | 室內商店街 |

84

5.2 點狀發展之動線
Point Generated Circulation

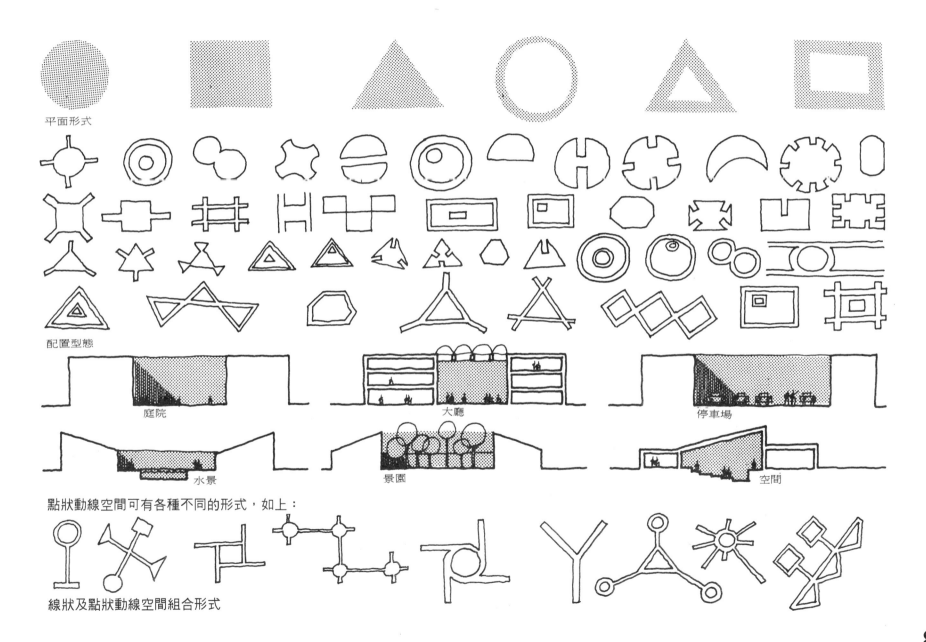

平面形式

配置型態

庭院　　　　　大廳　　　　　停車場

水景　　　　　景園　　　　　空間

點狀動線空間可有各種不同的形式，如上：

線狀及點狀動線空間組合形式

5.3 複合的動線
Circulation within Circulation

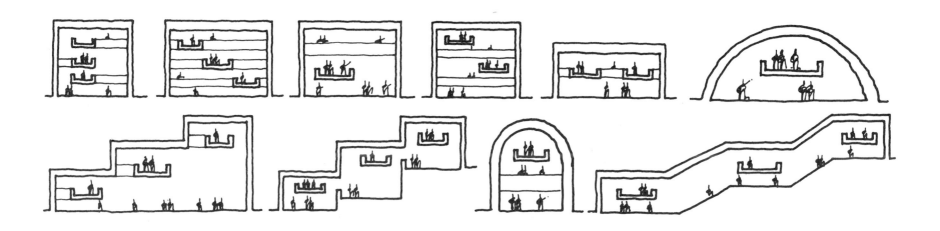

5.4 基本形體
Basic Forms

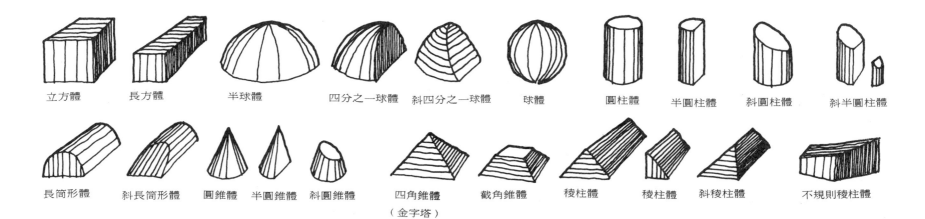

立方體　　　長方體　　　　半球體　　　　四分之一球體　斜四分之一球體　球體　　　　圓柱體　　　半圓柱體　　　斜圓柱體　　　斜半圓柱體

長筒形體　　斜長筒形體　　圓錐體　半圓錐體　斜圓錐體　　四角錐體　　　截角錐體　　　稜柱體　　　稜柱體　　斜稜柱體　　　不規則稜柱體
　　　　　　　　　　　　　　　　　　　　　　　　　　　　（金字塔）

5.5 依造型特性之組合
Grouping of Forms by Their Qualities

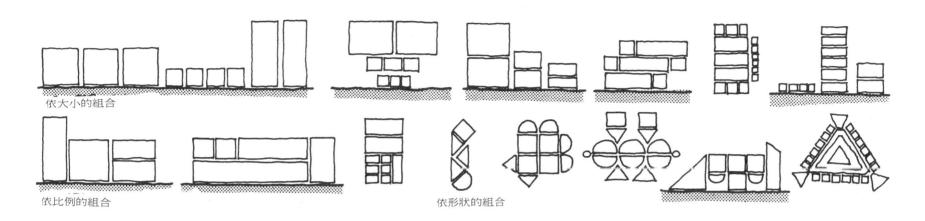

依大小的組合

依比例的組合　　　　　　　　　　　　　　依形狀的組合

5.6 明顯的造型之間關係
Specific Form to Form Relationships

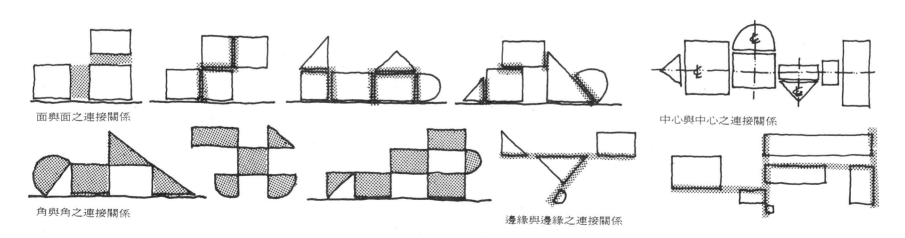

面與面之連接關係　　　　　　　　　　　　　　　　　　中心與中心之連接關係

角與角之連接關係　　　　　　　邊緣與邊緣之連接關係

5.7 空間──動線之關係
Space—Circulation Relationships

動線之位置，如：

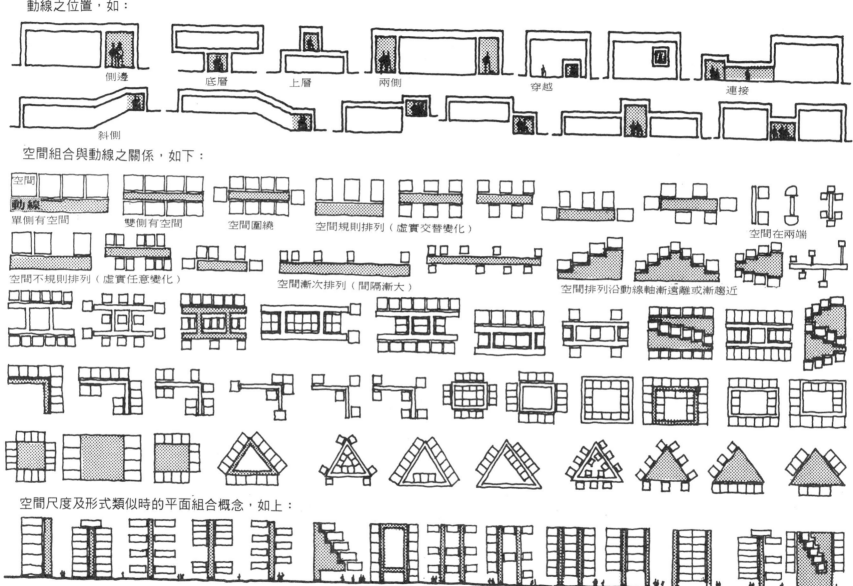

側邊　　　　底層　　　　上層　　　　兩側　　　　　　　　穿越　　　　　　　　連接

斜側

空間組合與動線之關係，如下：

空間
動線
單側有空間　　雙側有空間　　空間圍繞　　空間規則排列（虛實交替變化）　　　　　　　　　　空間在兩端

空間不規則排列（虛實任意變化）　　　　　空間漸次排列（間隔漸大）　　　　　空間排列沿動線軸漸遠離或漸趨近

空間尺度及形式類似時的平面組合概念，如上：

空間尺度及形式類似時的剖面組合概念，如上：

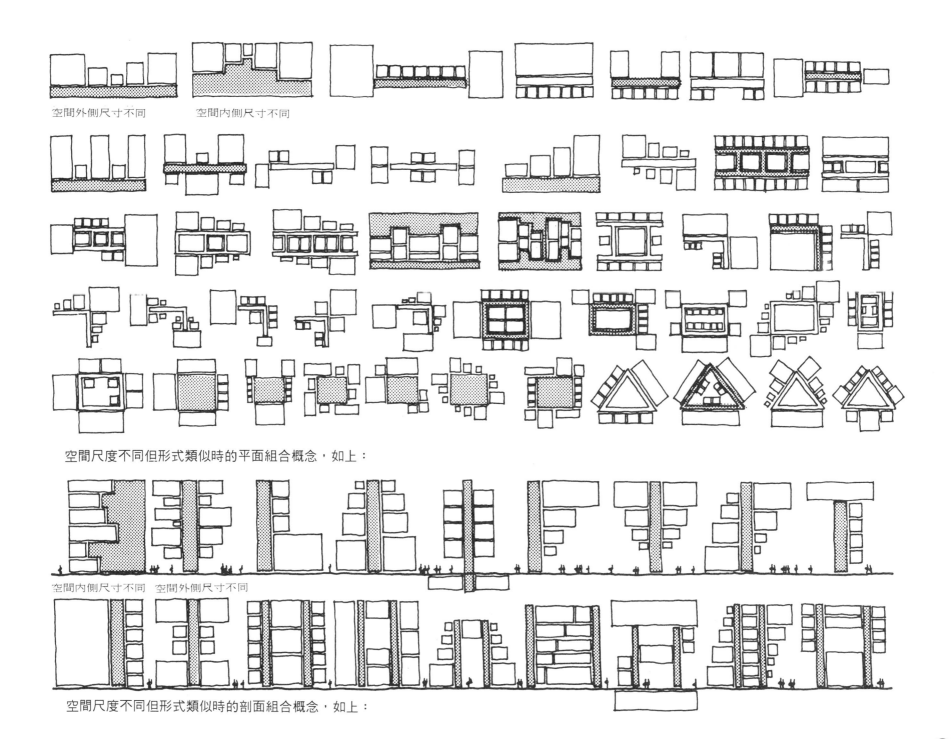

空間外側尺寸不同　　空間內側尺寸不同

空間尺度不同但形式類似時的平面組合概念，如上：

空間內側尺寸不同　空間外側尺寸不同

空間尺度不同但形式類似時的剖面組合概念，如上：

89

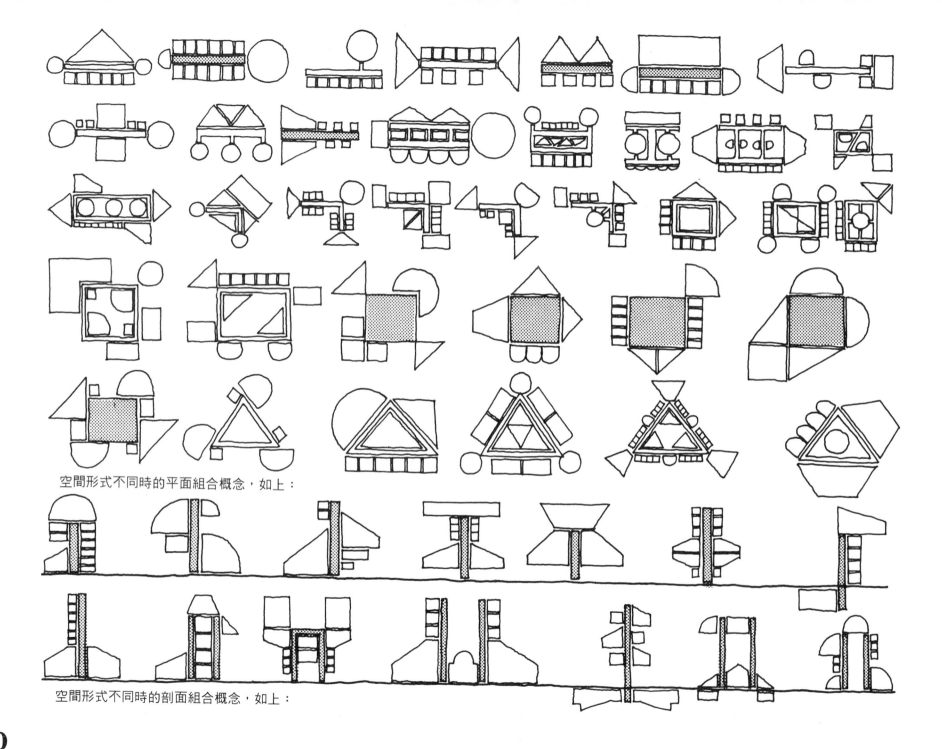

空間形式不同時的平面組合概念，如上：

空間形式不同時的剖面組合概念，如上：

90

5.8 空間——動線之剖面關係
Space—Circulation Sections

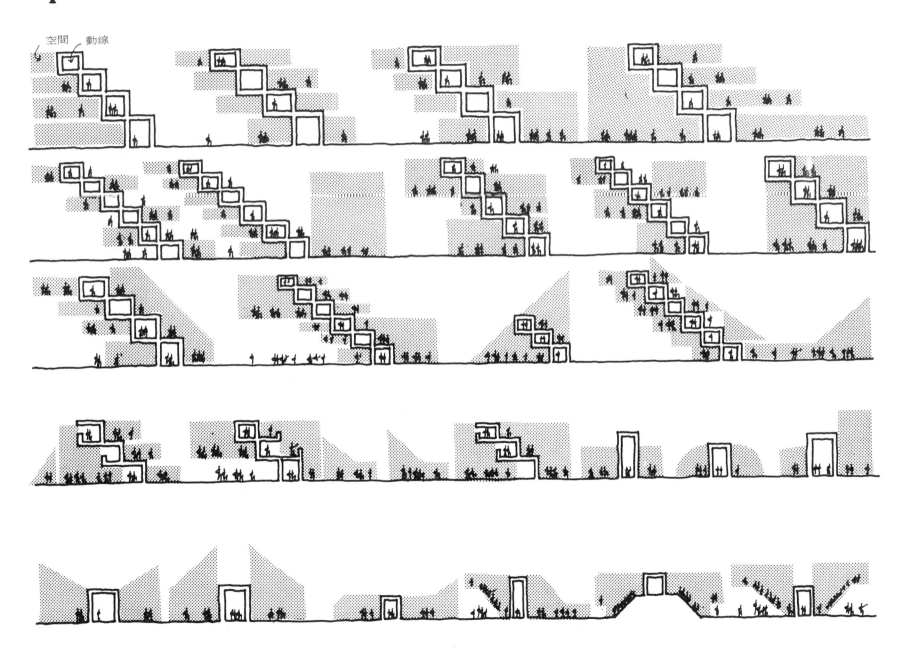

5.9 平面上安排形狀特殊空間之方式
Placing Unique Space Shapes in Plan

特殊空間配置於動線所構成之
幾何型體之特殊點：如端點、
結點、角落、中心點等。

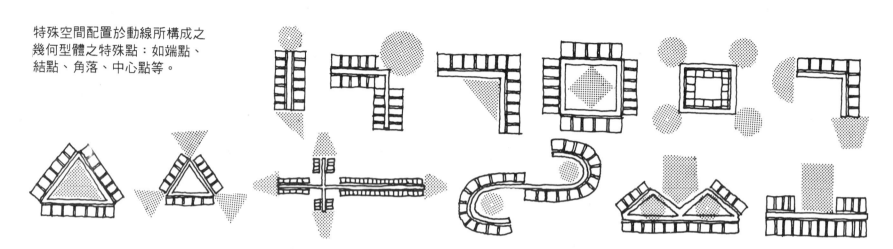

5.10 動線上進口位置之概念
Entry Points for Circulation Concepts

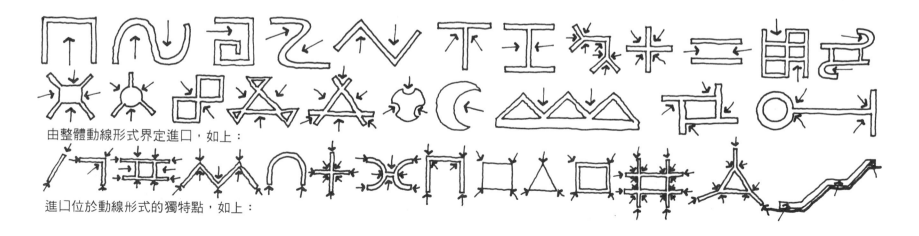

由整體動線形式界定進口，如上：

進口位於動線形式的獨特點，如上：

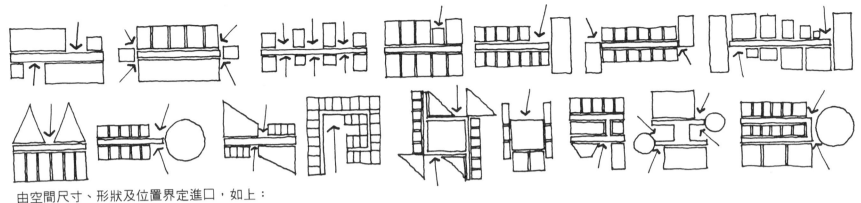

由空間尺寸、形狀及位置界定進口，如上：

5.11 平面特殊位置安排垂直動線
Placing Vertical Circulation at Unique Points in Plan

垂直動線配置於水平動線之交接點、
動線端點、中心點、角落、進口處等。

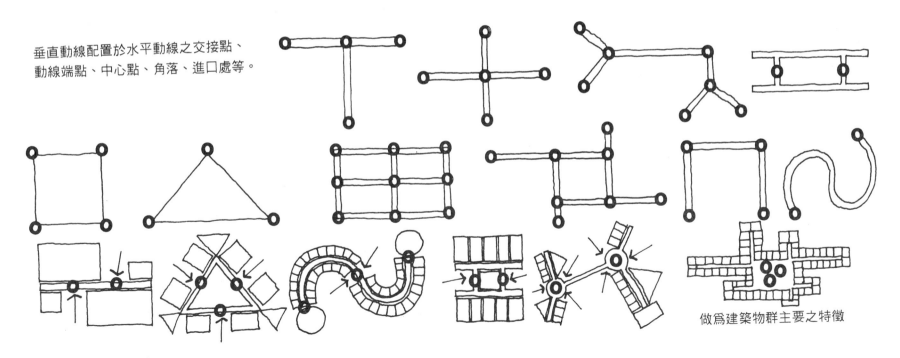

做爲建築物群主要之特徵

5.12 移動系統
Movement Systems

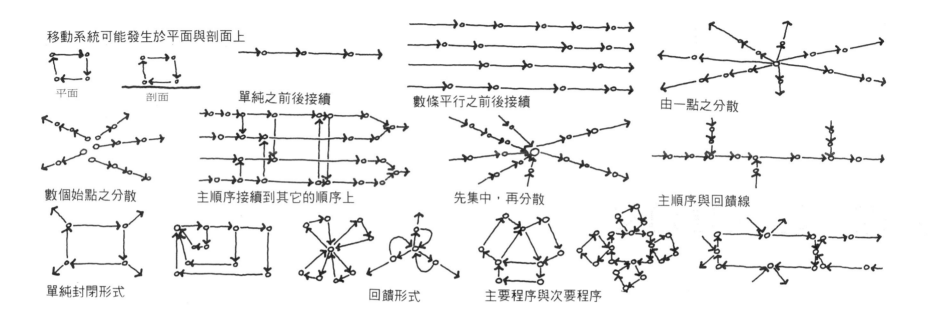

移動系統可能發生於平面與剖面上

平面　　剖面

單純之前後接續

數條平行之前後接續

由一點之分散

數個始點之分散

主順序接續到其它的順序上

先集中，再分散

主順序與回饋線

單純封閉形式

回饋形式

主要程序與次要程序

5.13 建築物內之輸送系統
Routing Systems Through Buildings

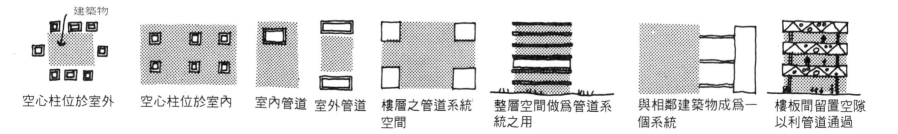

建築物

空心柱位於室外　空心柱位於室內　室內管道　室外管道　樓層之管道系統空間　整層空間做為管道系統之用　與相鄰建築物成為一個系統　樓板間留置空隙以利管道通過

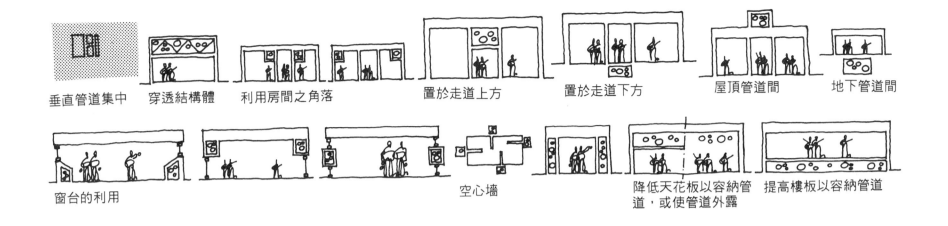

垂直管道集中　　穿透結構體　　利用房間之角落　　　置於走道上方　　　　置於走道下方　　　　屋頂管道間　　地下管道間

窗台的利用　　　　　　　　　　　　　　　　空心墻　　　　　　降低天花板以容納管　　提高樓板以容納管道
　　　　　　　　　　　　　　　　　　　　　　　　　　　　　道，或使管道外露

5.14 視覺上的強調
Achieving Visual Emphasis

可利用下列方式造成視覺強調：

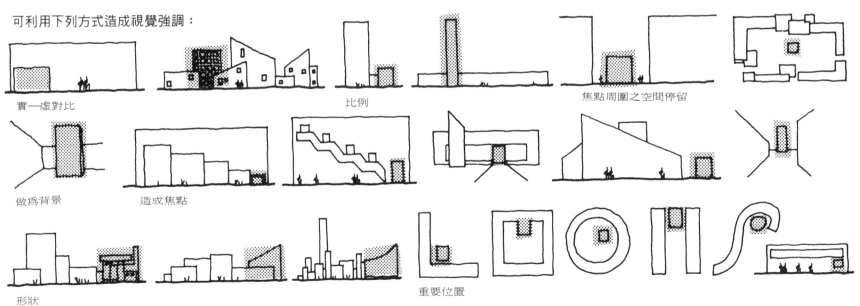

實—虛對比　　　　　　　　　　　比例　　　　　　　　　　　焦點周圍之空間停留

做為背景　　　造成焦點

形狀　　　　　　　　　　　　　　重要位置

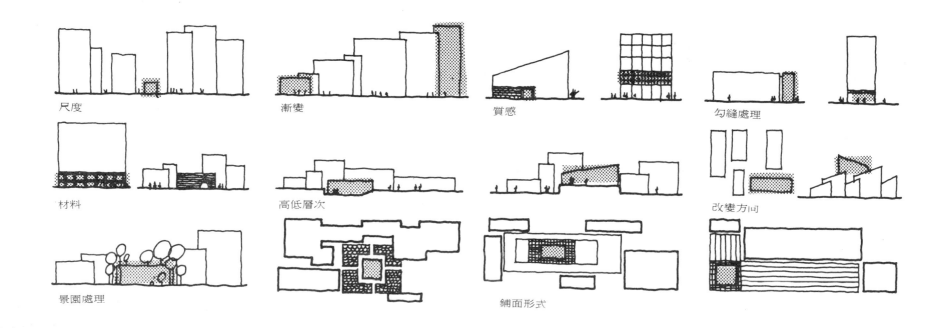

尺度　　　　　漸變　　　　　質感　　　　　勾縫處理

材料　　　　　高低層次　　　　　　　　　　改變方向

景園處理　　　　　　　　鋪面形式

5.15　建築物在平面上的意象
Building Images in Plan

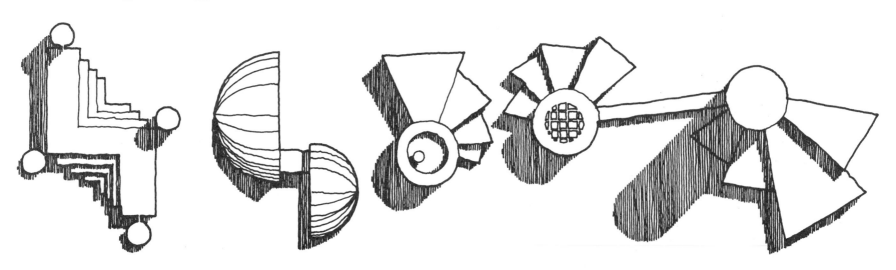

96

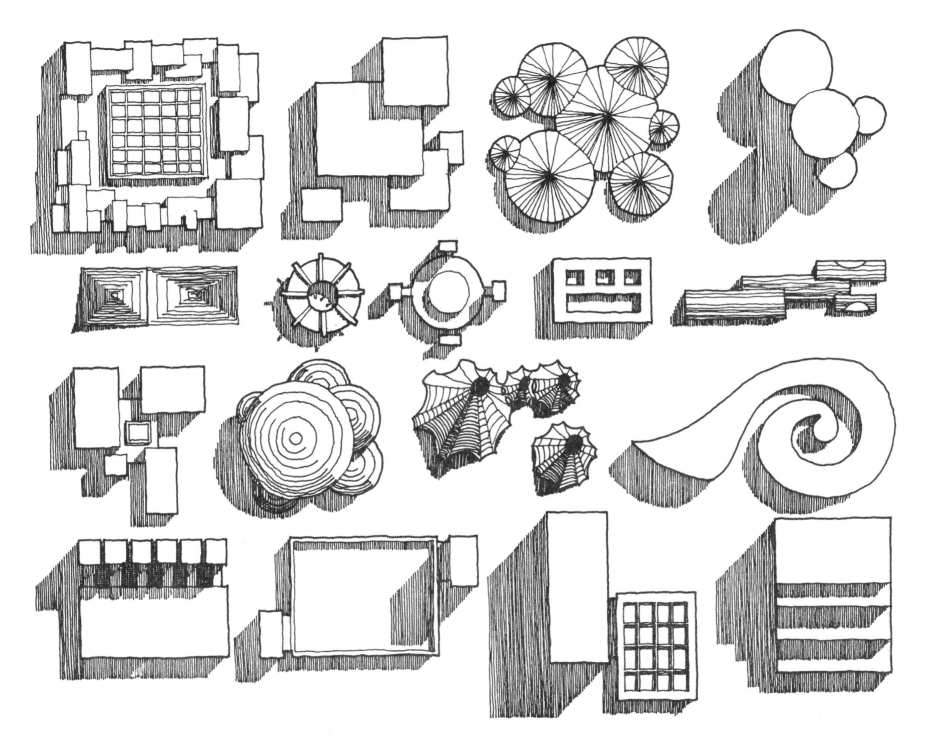

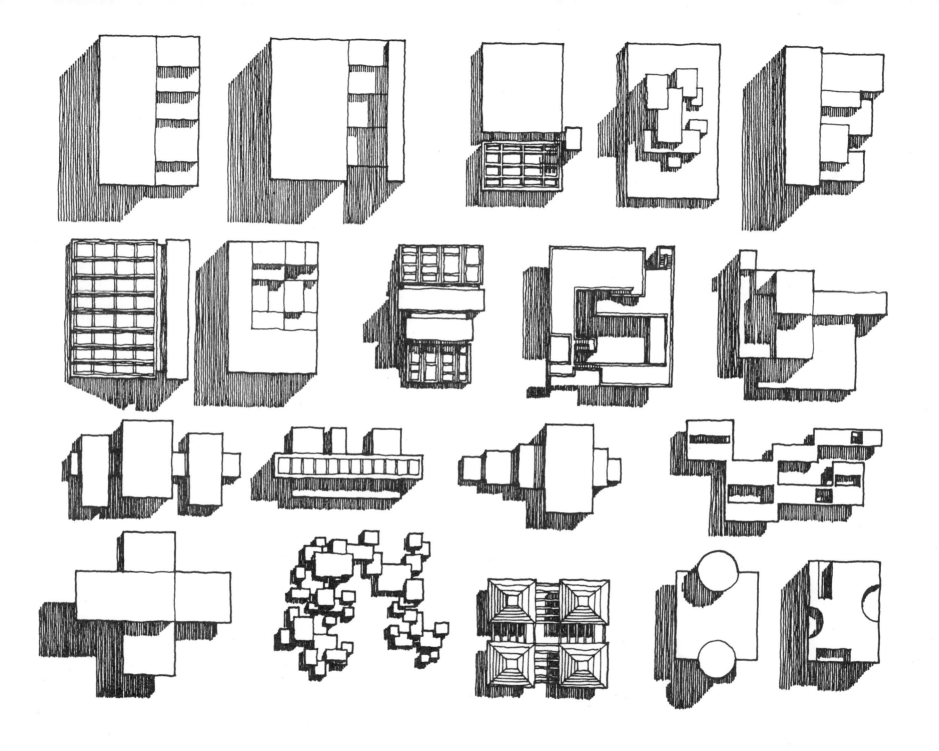

98

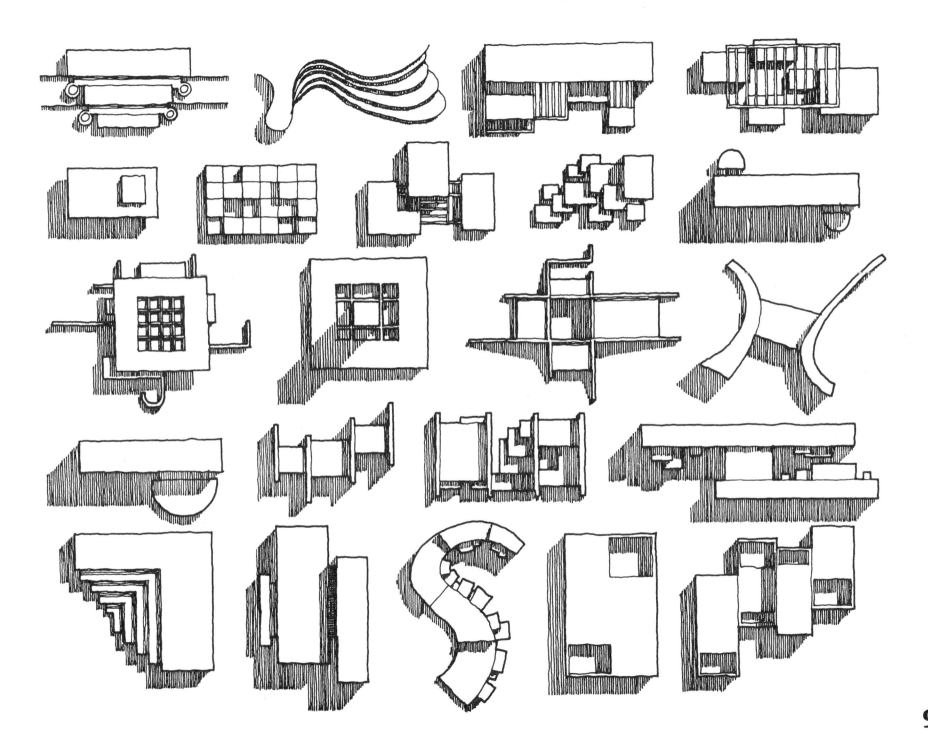

99

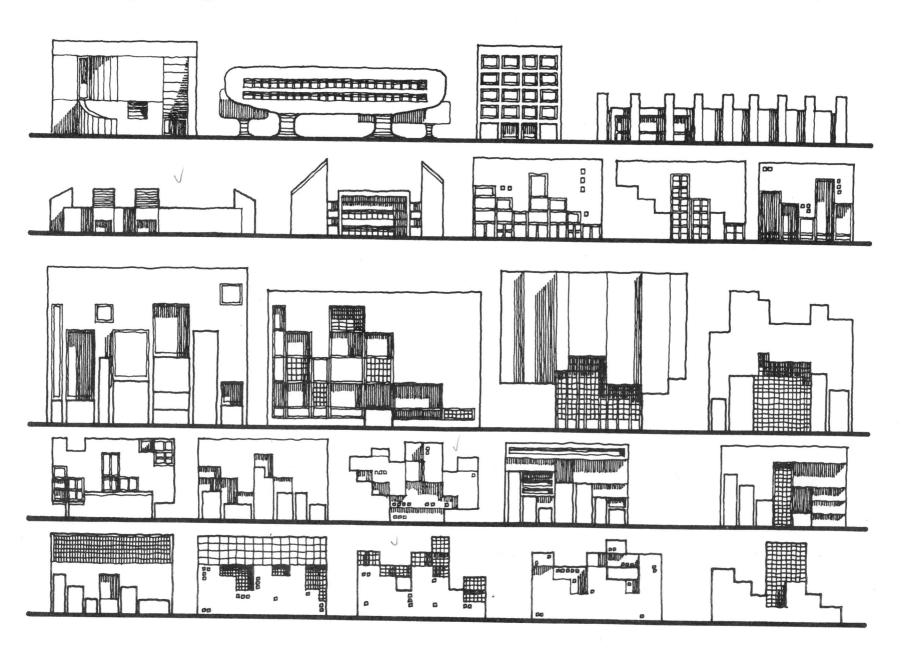

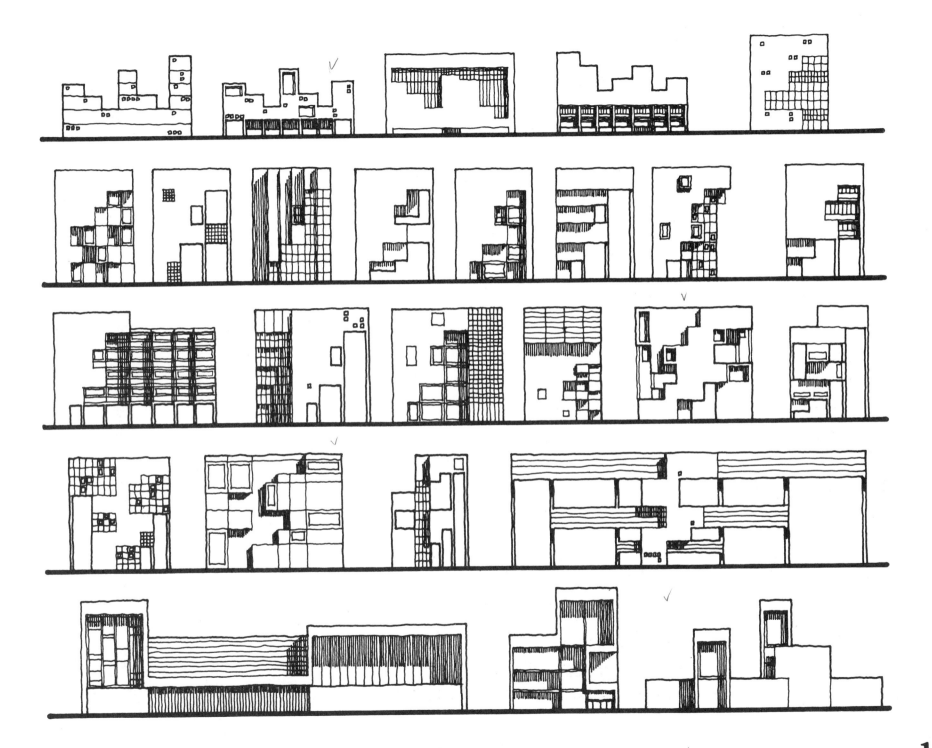

101

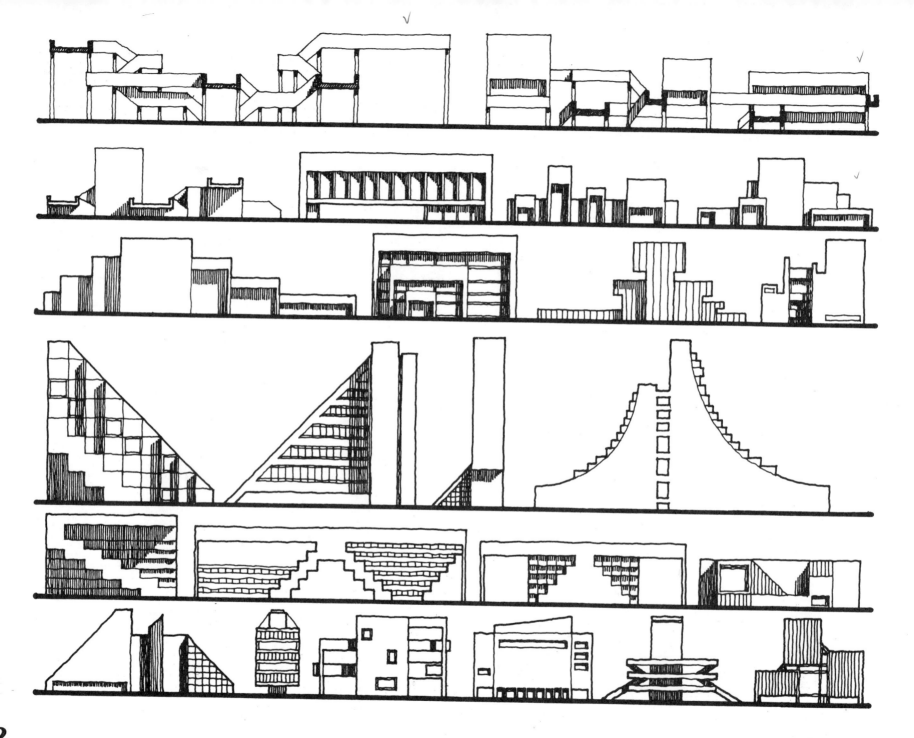

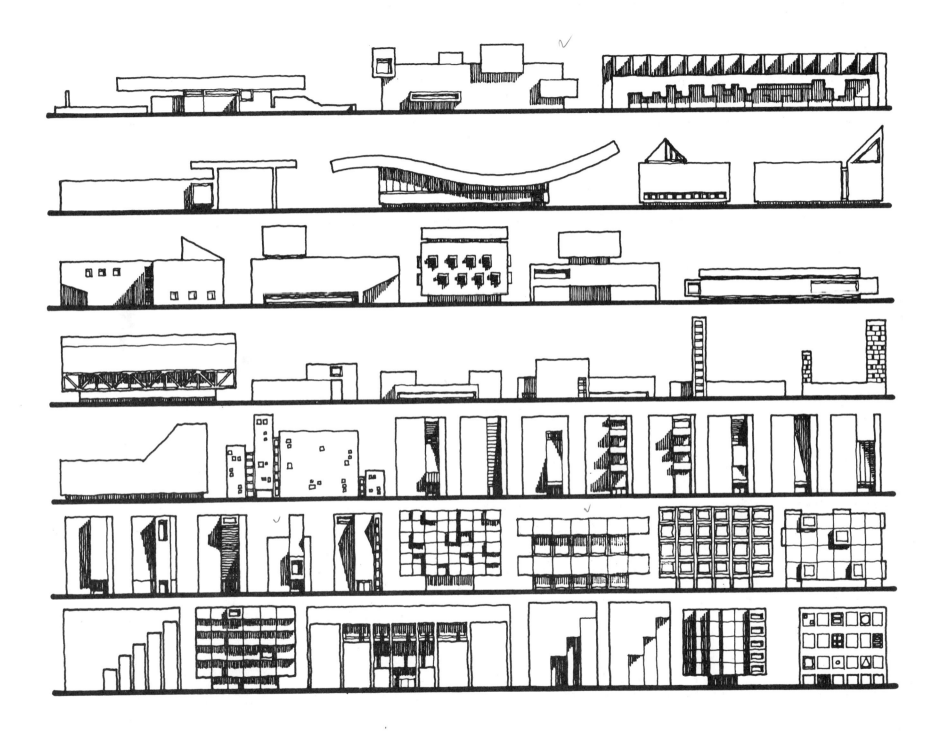

103

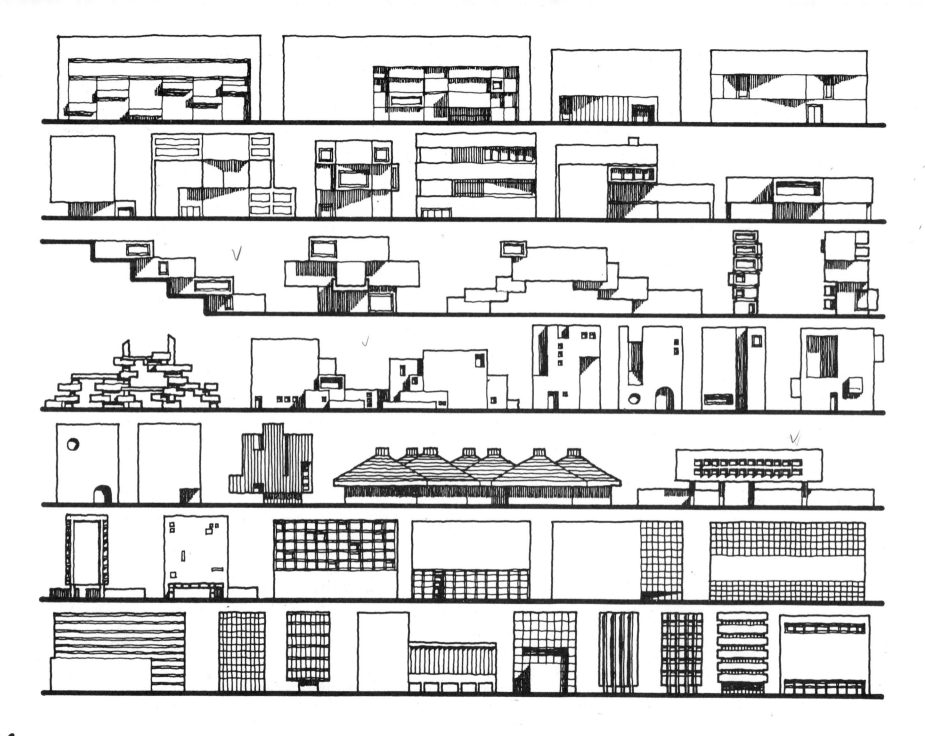

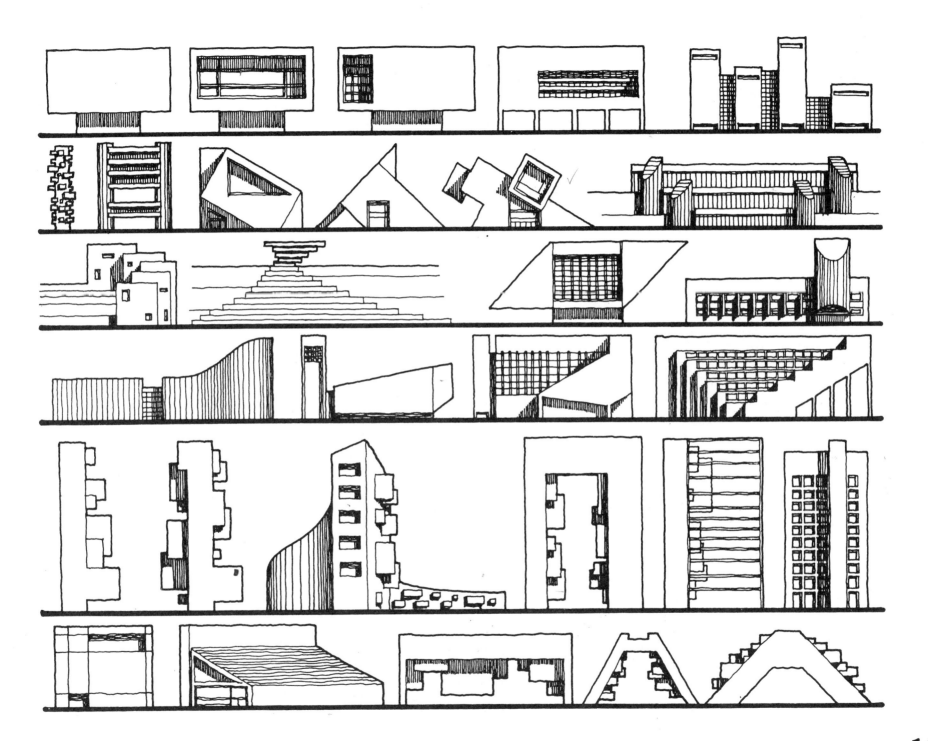

105

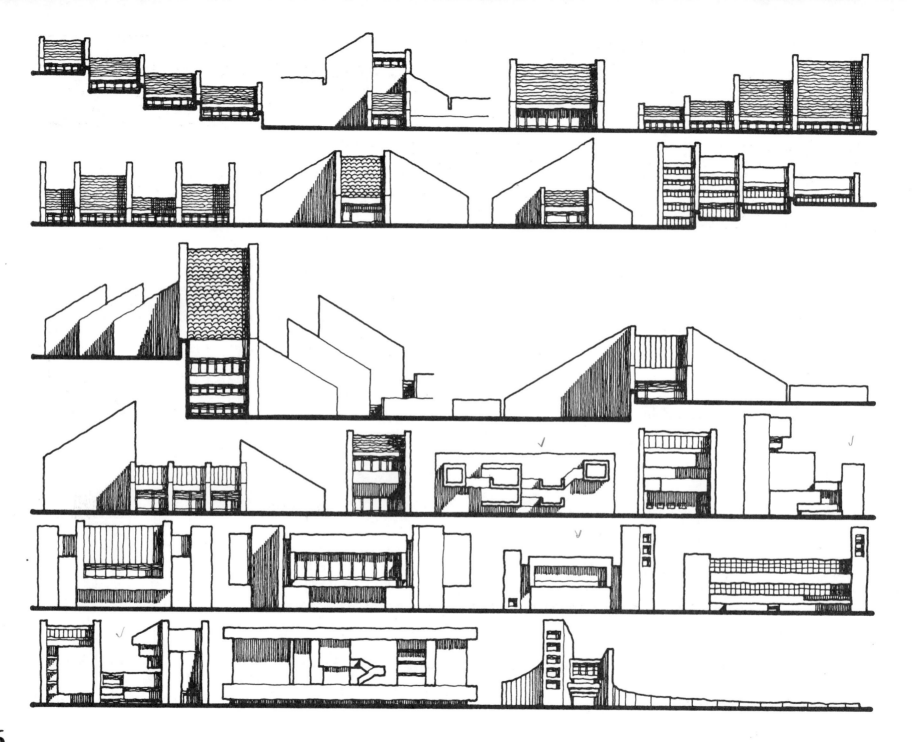

106

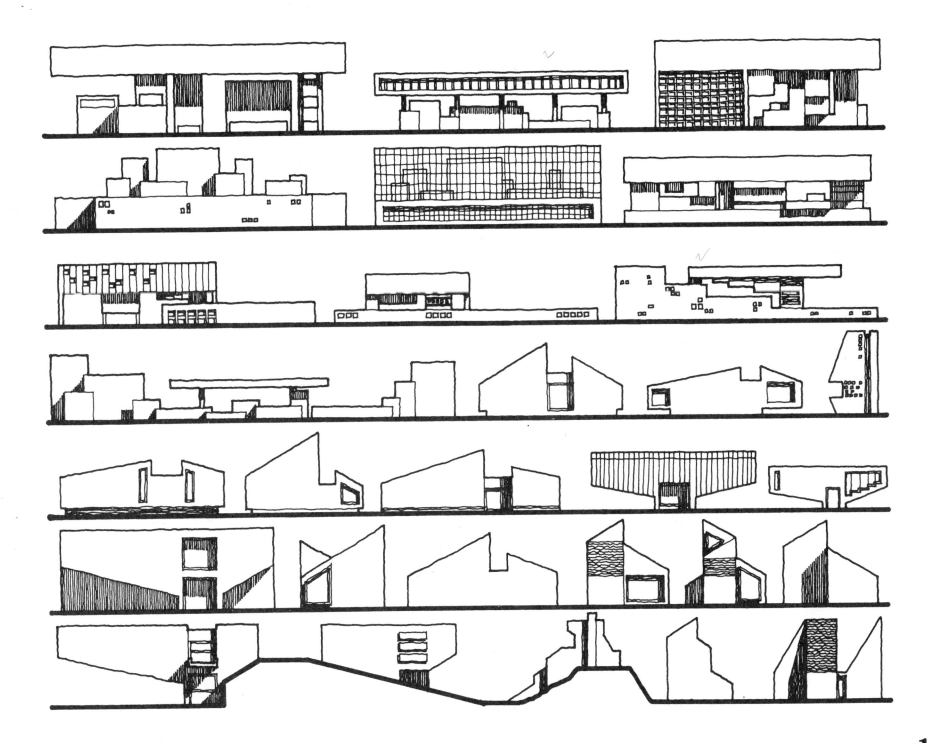

107

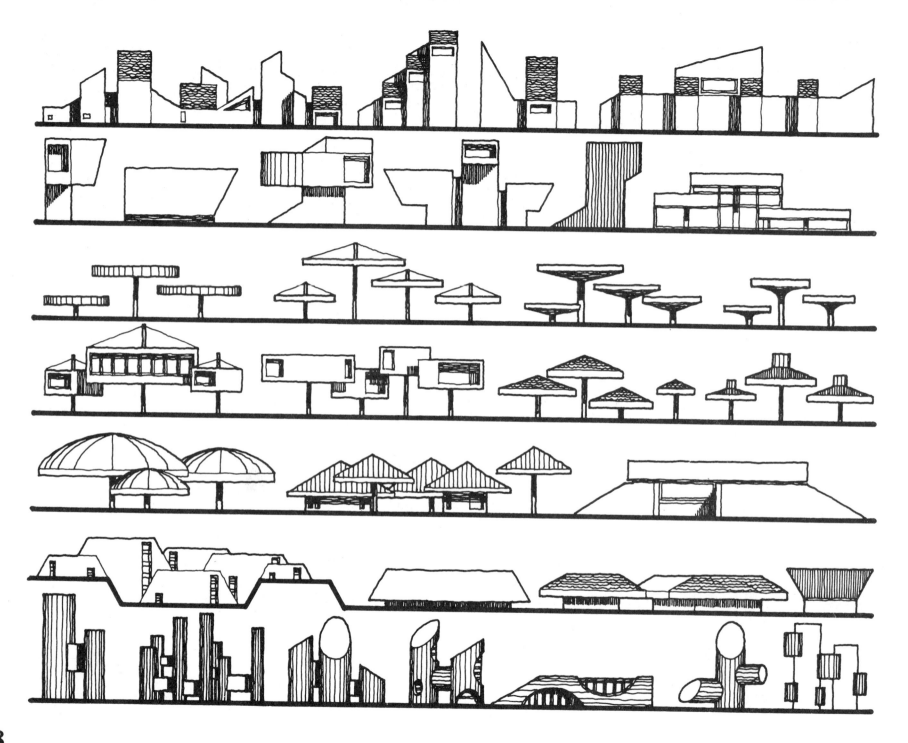

108

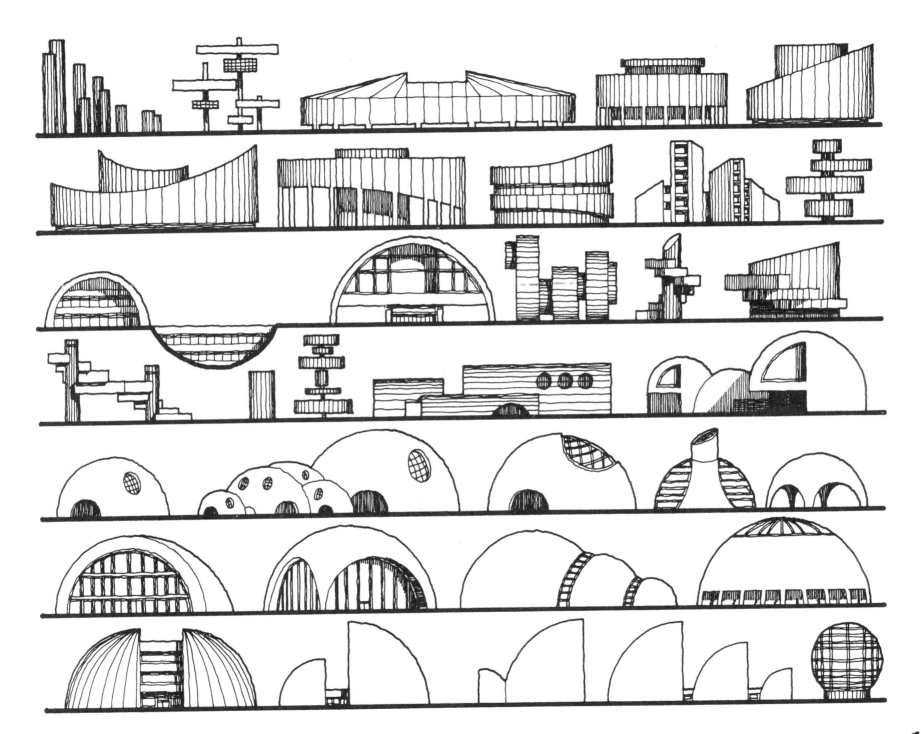

109

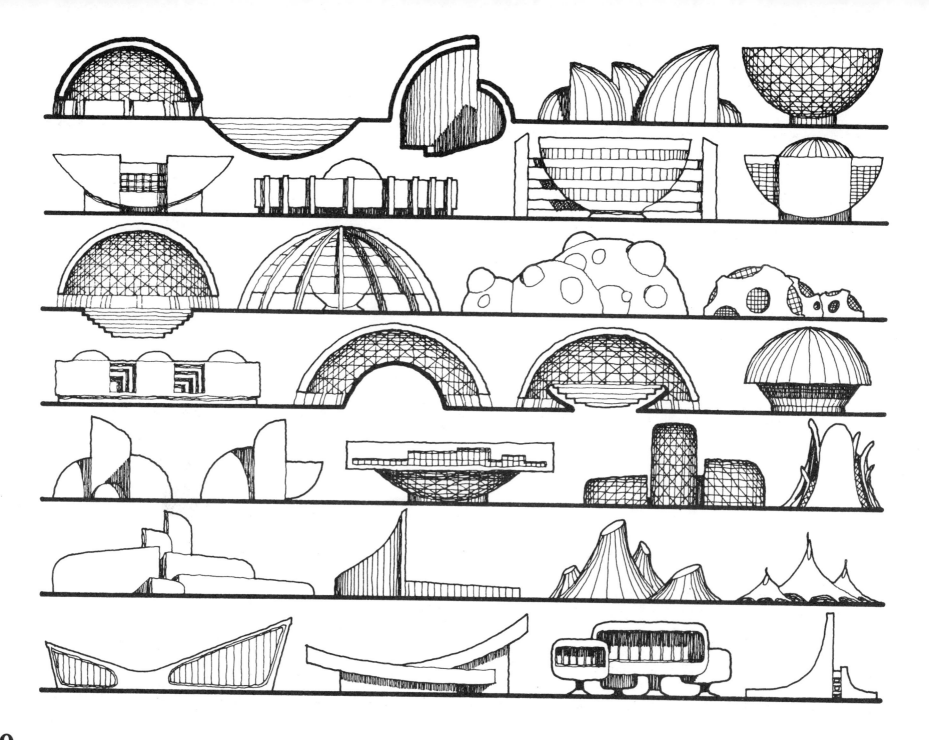

110

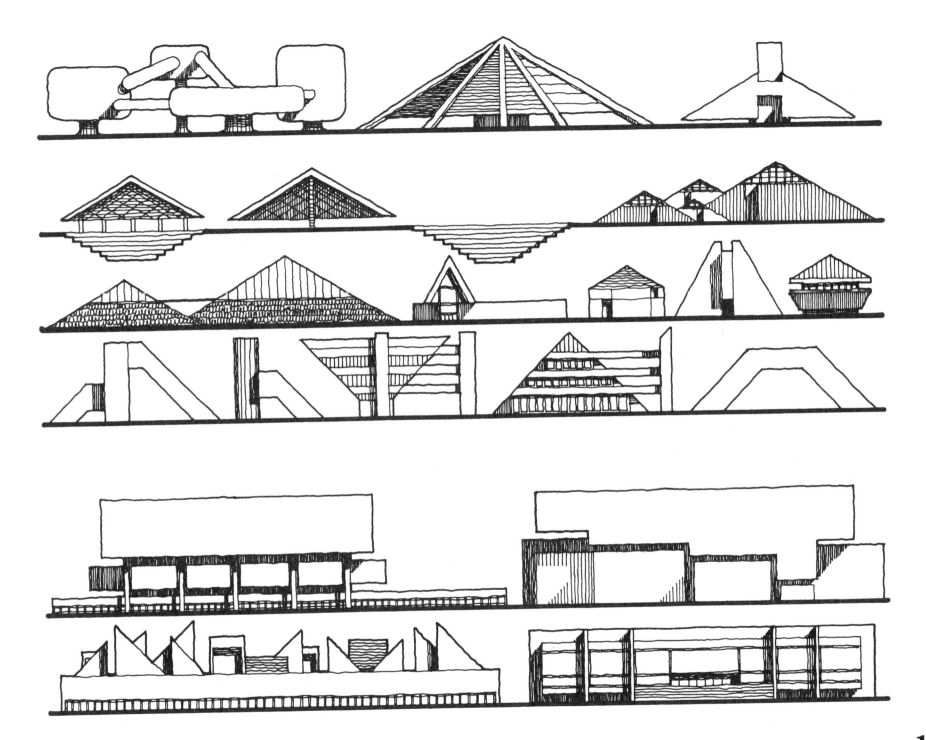

111

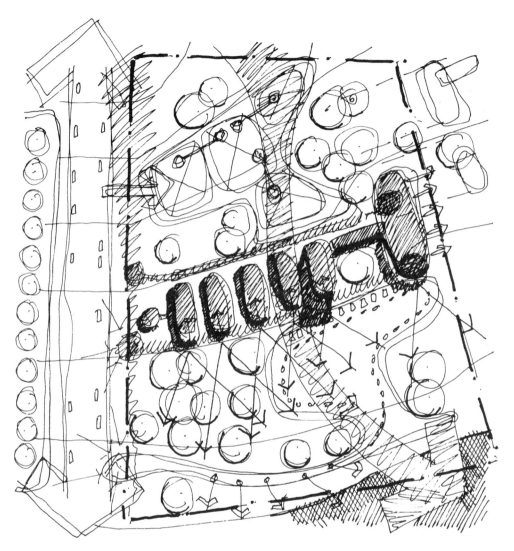

Response to Context
第六章　有關基地之考慮因素

6.1 基地界限
Property Boundaries

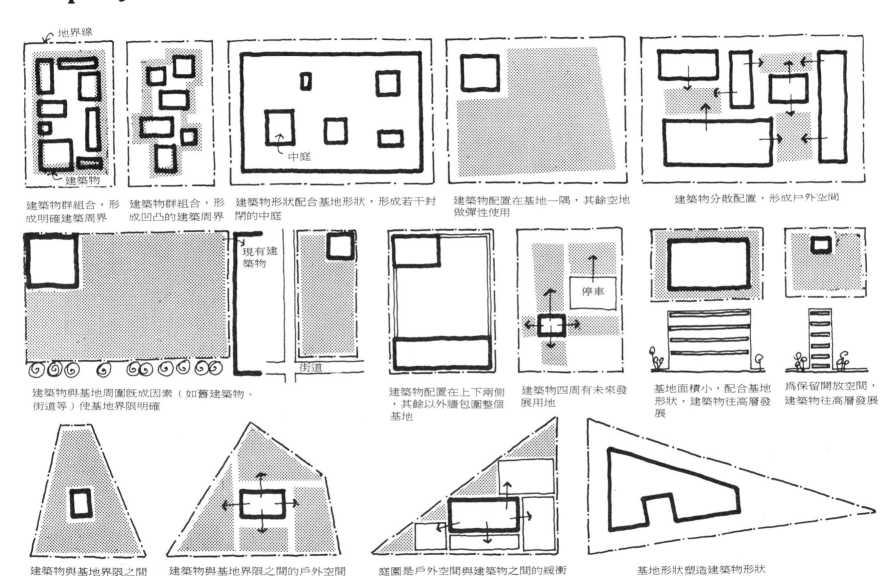

地界線

建築物

建築物群組合，形成明確建築周界

建築物群組合，形成凹凸的建築周界

中庭

建築物形狀配合基地形狀，形成若干封閉的中庭

建築物配置在基地一隅，其餘空地做彈性使用

建築物分散配置，形成戶外空間

現有建築物

街道

建築物與基地周圍既成因素（如舊建築物、街道等）使基地界限明確

建築物配置在上下兩側，其餘以外牆包圍整個基地

停車

建築物四周有未來發展用地

基地面積小，配合基地形狀，建築物往高層發展

為保留開放空間，建築物往高層發展

建築物與基地界限之間留設緩衝空間

建築物與基地界限之間的戶外空間，具有緩衝性質

庭園是戶外空間與建築物之間的緩衝空間

基地形狀塑造建築物形狀

113

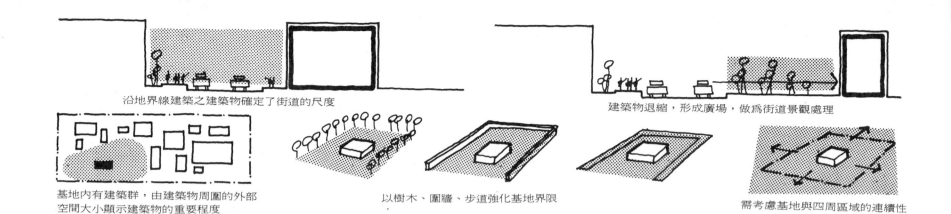

沿地界線建築之建築物確定了街道的尺度

建築物退縮，形成廣場，做為街道景觀處理

基地內有建築群，由建築物周圍的外部
空間大小顯示建築物的重要程度

以樹木、圍牆、步道強化基地界限

需考慮基地與四周區域的連續性

6.2 地形
Land Contours

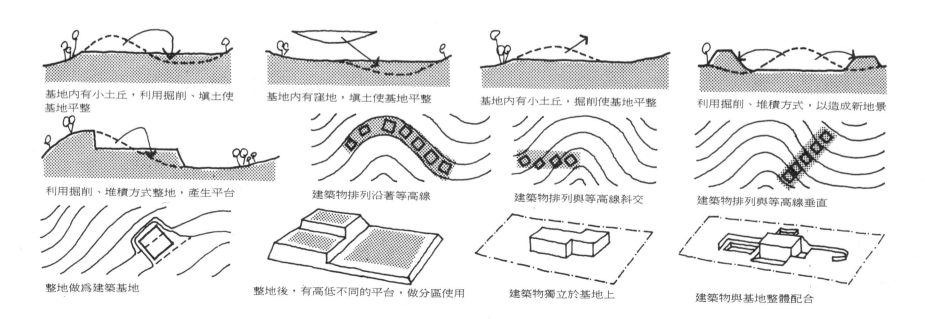

基地內有小土丘，利用掘削、填土使
基地平整

基地內有窪地，填土使基地平整

基地內有小土丘，掘削使基地平整

利用掘削、堆積方式，以造成新地景

利用掘削、堆積方式整地，產生平台

建築物排列沿著等高線

建築物排列與等高線斜交

建築物排列與等高線垂直

整地做為建築基地

整地後，有高低不同的平台，做分區使用

建築物獨立於基地上

建築物與基地整體配合

建築物與地形之關係：

建築物在地面上

建築物挑高於地面上

建築物部份在地下

建築物全部在地下

建築物在山坡上

建築物挑高於山坡上

建築物部份在山坡中

建築物全部在山坡中

建築物在山頂上

建築物挑高於山頂上

建築物部份在山頂內

建築物全部在山頂內

建築物在山脊位置

建築物在山腰位置

建築物在山腳位置

建築物在山谷位置

建築物橫跨山谷

建築物挑高於山谷上

建築物俯瞰山谷

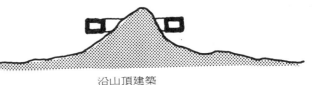
沿山頂建築

建於平坦基地上，則構造較為單純

建於崎嶇的基地上，則構造需配合地形

建築物興建於坡地上，保留平地做為停車場及遊戲場之用

毗鄰山坡建築，建築物與山坡之間形成戶外空間

建築物位置之選擇：

建築物位置遠離山坡，但利用山坡做為景觀（面對山坡）

建築物位置及視線方向都遠離山坡（背對山坡）

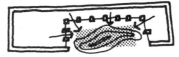
建築物包圍山坡，以形成特色

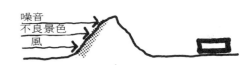
噪音
不良景色
風
山坡做為建築物的屏障，擋住噪音等

利用建築物及配合山坡，形成進口空間

停車場
由停車場沿山坡之步道至建築物

車道
依山而上的車道上，可有很多方向見道建築物

道路
從 z 字形的車道上，可有很多方向見到建築物

115

於山頂停車，步行下至建築物

挖開山坡，做為進口

停車後，行經隧道至建築物

利用山坡地發展為戶外活動之用

於山腳停車，步行上至建築物

挖掘山坡，建築物與擋土牆之間形成庭院

基地上有山坡，利用山坡劃分為各區域

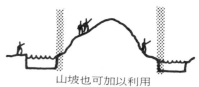

山坡也可加以利用

整地（高低不同之平台）以符合設計需要

保持山坡原來地貌及地形

山坡地為建築物的背景

建築物造型與山坡地形成對比關係

建築物橫向發展，加強山坡地輪廓的水平感覺

依山坡地輪廓，塑造建築物輪廓

建築物輪廓與山坡地輪廓形成對比關係

依山陂地虛實（凹凸）感覺，塑造建築物虛實感覺

建築物虛實感覺與山坡地虛實（凹凸）感覺形成對比關係

建築物輪廓與山陂地地勢形成對比關係

建築物輪廓依山坡地地勢發展

建築物輪廓依地勢發展

建築物輪廓與地勢形成對比關係

利用建築物連繫地形（在室內行走）

將地形處理為不同的平台，方便走動（在室內行走）

建造台基，方便走動

以土壤裝飾屋頂

配合地形，加強建築物的採光

配合地形，不同的樓層，有不同高低的進口

建築物外牆以反射性材料處理，能反映出周圍景物

116

6.3 地面排水
Surface Drainage

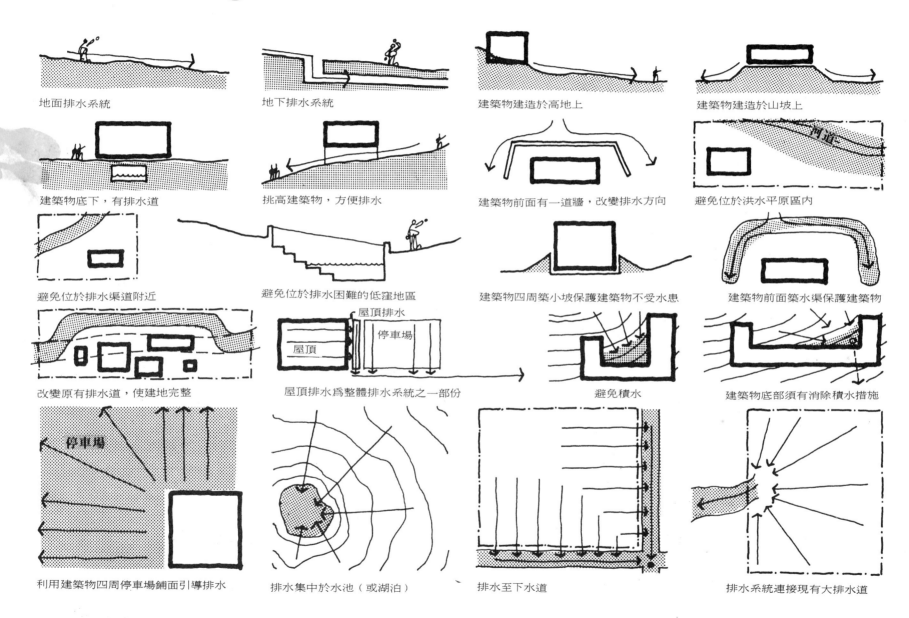

地面排水系統

地下排水系統

建築物建造於高地上

建築物建造於山坡上

建築物底下，有排水道

挑高建築物，方便排水

建築物前面有一道牆，改變排水方向

避免位於洪水平原區內

避免位於排水渠道附近

避免位於排水困難的低窪地區

建築物四周築小坡保護建築物不受水患

建築物前面築水壩保護建築物

改變原有排水道，使建地完整

屋頂排水
屋頂　停車場
屋頂排水為整體排水系統之一部份

避免積水

建築物底部須有消除積水措施

停車場
利用建築物四周停車場鋪面引導排水

排水集中於水池（或湖泊）

排水至下水道

排水系統連接現有大排水道

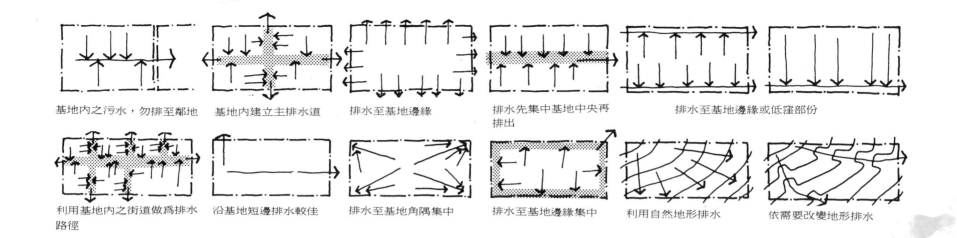

基地內之污水，勿排至鄰地　基地內建立主排水道　排水至基地邊緣　排水先集中基地中央再排出　排水至基地邊緣或低窪部份

利用基地內之街道做為排水路徑　沿基地短邊排水較佳　排水至基地角隅集中　排水至基地邊緣集中　利用自然地形排水　依需要改變地形排水

6.4 地質狀況
Soil Condition

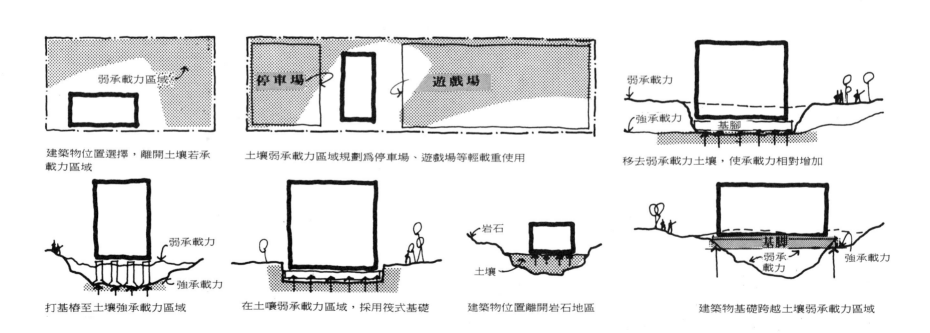

建築物位置選擇，離開土壤若承載力區域　土壤弱承載力區域規劃為停車場、遊戲場等輕載重使用　移去弱承載力土壤，使承載力相對增加

打基樁至土壤強承載力區域　在土壤弱承載力區域，採用筏式基礎　建築物位置離開岩石地區　建築物基礎跨越土壤弱承載力區域

6.5 岩石與礫石
Rocks and Boulders

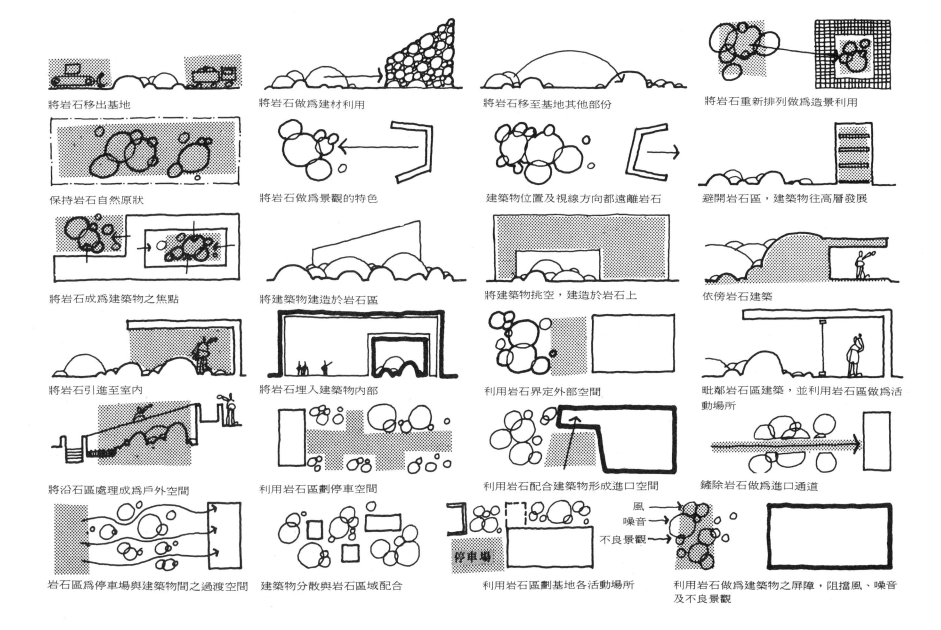

將岩石移出基地

將岩石做為建材利用

將岩石移至基地其他部份

將岩石重新排列做為造景利用

保持岩石自然原狀

將岩石做為景觀的特色

建築物位置及視線方向都遠離岩石

避開岩石區，建築物往高層發展

將岩石成為建築物之焦點

將建築物建造於岩石區

將建築物挑空，建造於岩石上

依傍岩石建築

將岩石引進至室內

將岩石埋入建築物內部

利用岩石界定外部空間

毗鄰岩石區建築，並利用岩石區做為活動場所

將沿石區處理成為戶外空間

利用岩石區劃停車空間

利用岩石配合建築物形成進口空間

鏟除岩石做為進口通道

岩石區為停車場與建築物間之過渡空間

建築物分散與岩石區域配合

利用岩石區劃基地各活動場所

風
噪音
不良景觀

利用岩石做為建築物之屏障，阻擋風、噪音及不良景觀

停車場

119

降低建築物高度以接近岩石區

由岩石之間可見到建築物

道路

從岩石間開闊視線見到建築物

利用岩石爲建築物背景

建築物輪廓與岩石輪廓類似

建築物輪廓與岩石輪廓形成對比

建築物質感與岩石質感類似

建築物質感與岩石質感形成對比

6.6 樹木
Trees

砍伐樹木

將樹木移植

可做爲建築物材料

做爲視覺景觀

建築物位置及視線方向都遠離樹木

保持樹林原狀

避開樹林區，建築物往高層發展

建築物建造於樹林中

建築物分散於樹林中

將樹木成爲建築物之焦點

毗鄰樹林區建築，並利用樹林區做爲活動場所

利用樹木界定外部空間

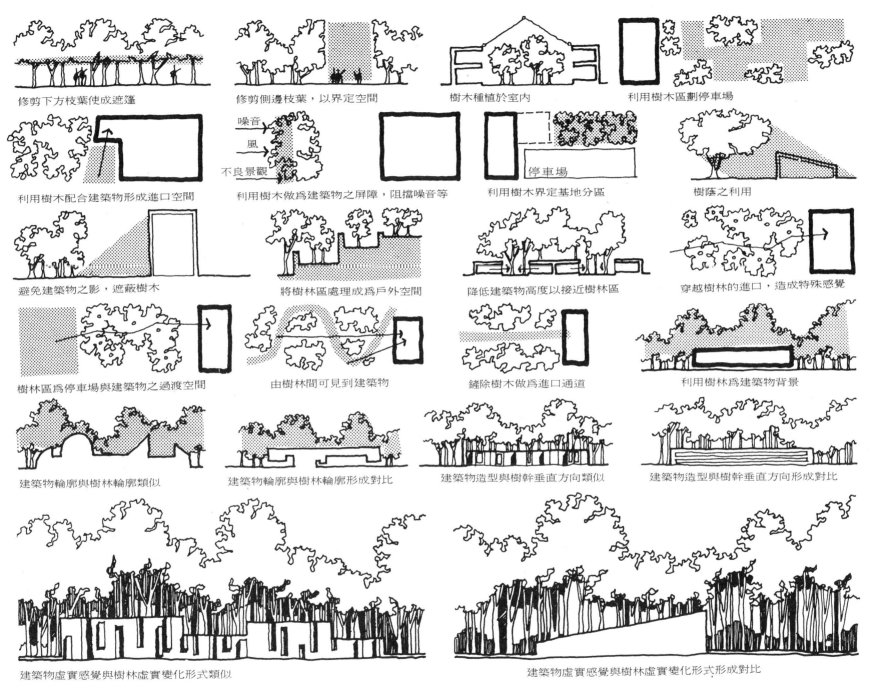

修剪下方枝葉使成遮篷

修剪側邊枝葉，以界定空間

樹木種植於室內

利用樹木區劃停車場

利用樹木配合建築物形成進口空間

噪音
風
不良景觀

利用樹木做爲建築物之屏障，阻擋噪音等

停車場

利用樹木界定基地分區

樹蔭之利用

避免建築物之影，遮蔽樹木

將樹林區處理成爲戶外空間

降低建築物高度以接近樹林區

穿越樹林的進口，造成特殊感覺

樹林區爲停車場與建築物之過渡空間

由樹林間可見到建築物

鏟除樹木做爲進口通道

利用樹林爲建築物背景

建築物輪廓與樹林輪廓類似

建築物輪廓與樹林輪廓形成對比

建築物造型與樹幹垂直方向類似

建築物造型與樹幹垂直方向形成對比

建築物虛實感覺與樹林虛實變化形式類似

建築物虛實感覺與樹林虛實變化形式形成對比

121

6.7 水域
Water

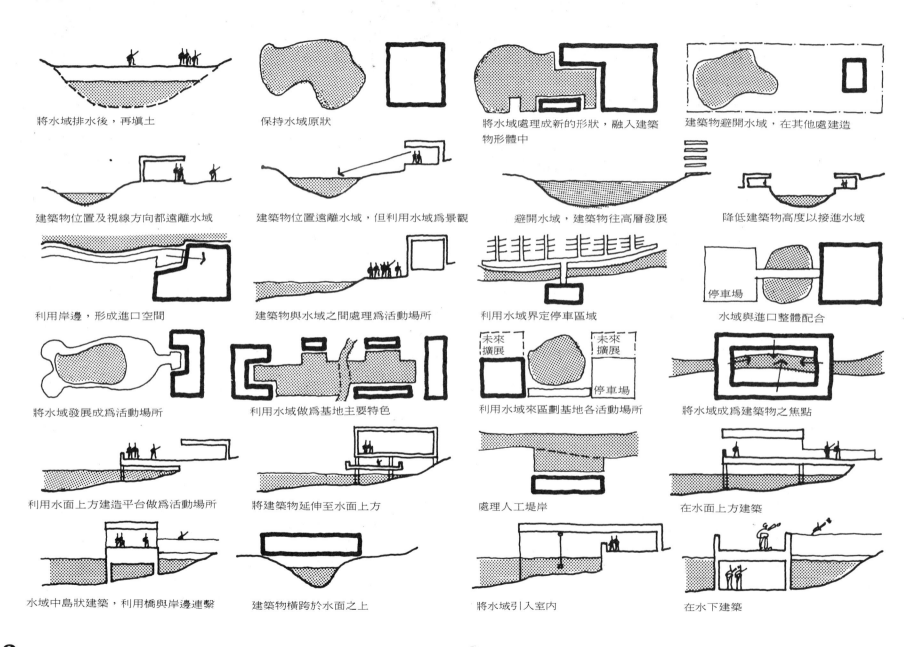

将水域排水後，再填土

保持水域原狀

将水域處理成新的形狀，融入建築物形體中

建築物避開水域，在其他處建造

建築物位置及視線方向都遠離水域

建築物位置遠離水域，但利用水域為景觀

避開水域，建築物往高層發展

降低建築物高度以接進水域

利用岸邊，形成進口空間

建築物與水域之間處理為活動場所

利用水域界定停車區域

水域與進口整體配合

停車場

将水域發展成為活動場所

利用水域做為基地主要特色

未來擴展 未來擴展 停車場

利用水域來劃基地各活動場所

将水域成為建築物之焦點

利用水面上方建造平台做為活動場所

将建築物延伸至水面上方

處理人工堤岸

在水面上方建築

水域中島狀建築，利用橋與岸邊連繫

建築物橫跨於水面之上

将水域引入室內

在水下建築

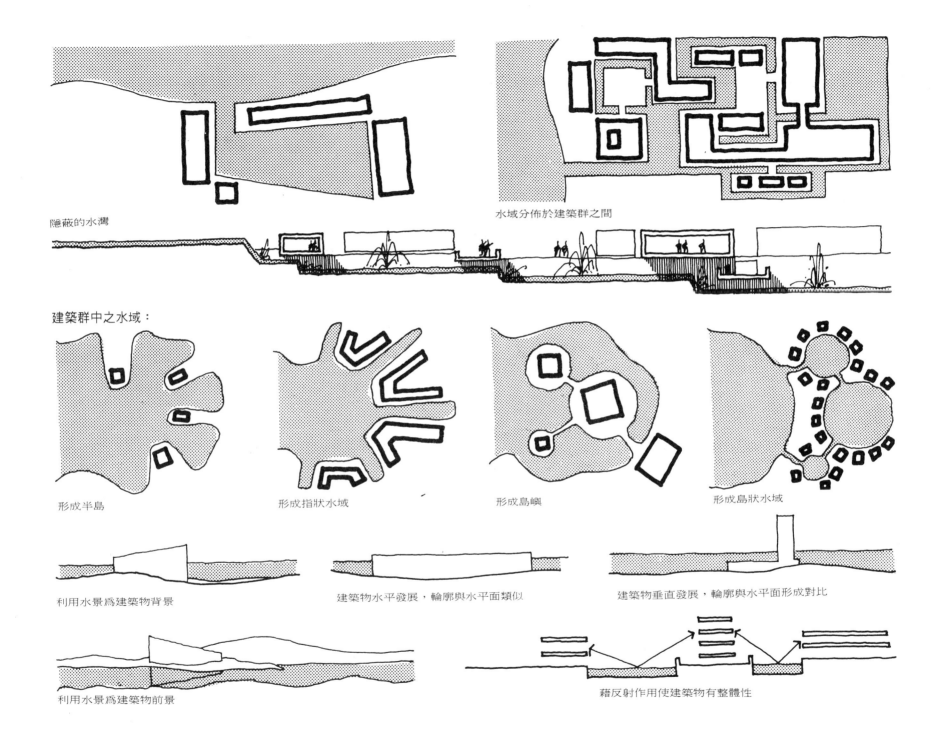

隱蔽的水灣

水域分佈於建築群之間

建築群中之水域：

形成半島

形成指狀水域

形成島嶼

形成島狀水域

利用水景為建築物背景

建築物水平發展，輪廓與水平面類似

建築物垂直發展，輪廓與水平面形成對比

利用水景為建築物前景

藉反射作用使建築物有整體性

123

6.8 原有建築物之處理
Existing Buildings

拆除基地上原有建築物

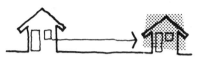

遷移原有建築物至基地其他地方

拆除原有建築物,其舊料可再利用

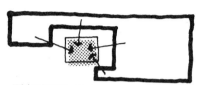

原有建築物成為新建建築物環境的特色

新建築物成為原有建築物之背景

原有建築物襯托新建建築物

新建築物之位置及視線方向遠離原有建築物

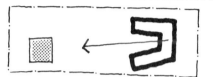

新建築遠離原有建築物,但利用其為景觀

新舊建築物間留置適當空間

新舊建築物間形成進口空間

新舊建築物之間以迴廊等過渡空間連繫,保持建築物造型的完整性

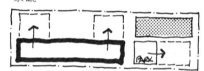

以原有建築物做為基地分區的基礎

原有建築物間配置新建築物,使造型、景觀均能配合

將新建築物融入原有建築物中

原有建築物間配置新建築物

利用原有建築物做為新建築物之入口空間

新建築物誇越於原有建築物之上

新建築物柱子伸入原有建築物中,並誇越其上

處理原有建築物的四周環境,使成為基地上的焦點

以新建築物做為原有建築物的屏障

新舊建築物間之空間及動線上整體考慮

在原有建築物剩餘空間加建

配合原有建築物,考慮新建築物之配置

利用新建築以阻斷水平發展之原有建築物

124

新建築物立面配合對街建築物立面

新建築物配合街角建築物的組合關係

在造型對比強烈之舊建築物間安置新建築物以做為連繫空間

界定原有之視覺軸線

在角地之情況，新建築物處理為圓弧面，產生視覺之連續性

新建築物仍配合舊建築物造型

新建築物量體配合周圍建築物量體

新建築物量體與周圍建築物量體形成對比

利用新建築物為不同尺度建築物之間的過渡

加強沿街面立面之連續性

以退縮來強調沿街面立面之延續性

利用幾何造型之對比使新建築物獨特

新建築尺度配合周圍建築物尺度

新建築尺度與周圍建築物尺度形成對比

新建築物虛實感覺配合周圍建築物虛實感覺

新建築物虛實感覺與周圍建築物虛實感覺形成對比

新建築物開窗形式配合原有建築物開窗形式

新建築開窗形式與原有建築物開窗形式形成對比

由新舊建築物間穿越至新建築物背面進入

利用假牆以配合原有建築物

新建築物輪廓模仿原有建築物輪廓

新建築物輪廓與原有建築物輪廓形成對比

新建築物以現代處理手法採用原有建築物特色

新建築物以移植手法採用原有建築物特色

基地使用分區，配合周圍建築物平面形式

新建築物平面形式配合原有建築物平面形成

新建築物出入口配合原有建築物出入口

新建築物外部空間配合原有建築物外部空間

使重要的端景均集中於基地上

降低新建築物使原有端景得以連續

新舊建築物之間，延續主要的造型
虛實關係

延伸周圍的舖面形式至基地內

6.9 原有建築物之擴建
Expansion of Existing Building

E :原有（舊）建築物

N :新建築物

拆除原有建築物，再改建新建築物

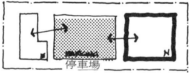

加建新建築物，新舊建築物共用停車場

變更原有建築物為新用途，並擴建
新建築物

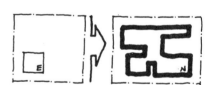

捨棄原有建築物，在其他基地興建新
建築物

在新基地興建新建築物，利用原有建
築物為其附屬設施

新舊建築物儘量鄰近以保持計畫彈性

配合原有之動線，擴充空間

 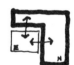

將原有建築物加以擴充

將原有建築物藏入新建築物中

毗鄰原有建築物建造新建築物

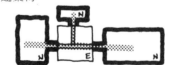

新建築物興建於原有建築物下方

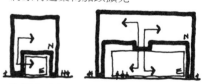

依原有建築物垂直擴建

126

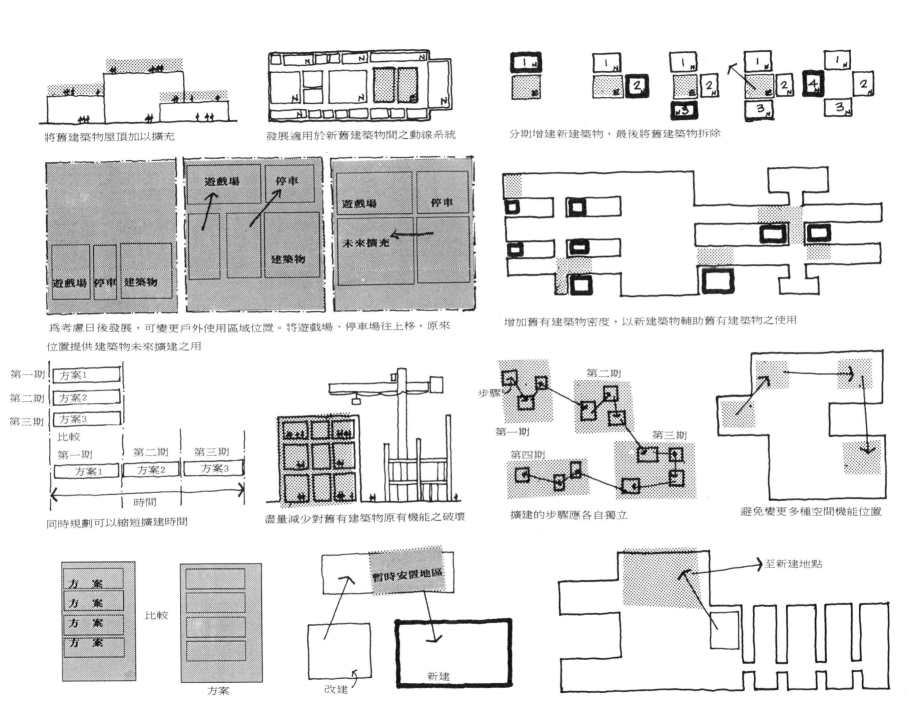

將舊建築物屋頂加以擴充

發展適用於新舊建築物間之動線系統

分期增建新建築物，最後將舊建築物拆除

為考慮日後發展，可變更戶外使用區域位置。將遊戲場、停車場往上移，原來位置提供建築物未來擴建之用

增加舊有建築物密度，以新建築物輔助舊有建築物之使用

同時規劃可以縮短擴建時間

盡量減少對舊有建築物原有機能之破壞

擴建的步驟應各自獨立

避免變更多種空間機能位置

減少規劃次數及擴大規劃範圍，可獲致營造上的經濟性與效率性

改建過程中，常需要提供暫時安置之位置

提供暫時安置的空間，應是最需要整修部分

127

6.10 地役權
Easements

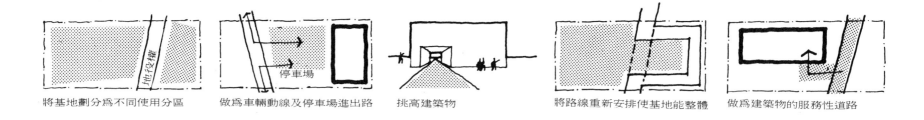

將基地劃分為不同使用分區　　做為車輛動線及停車場進出路　　挑高建築物　　將路線重新安排使基地能整體　　做為建築物的服務性道路

6.11 噪音
Noise

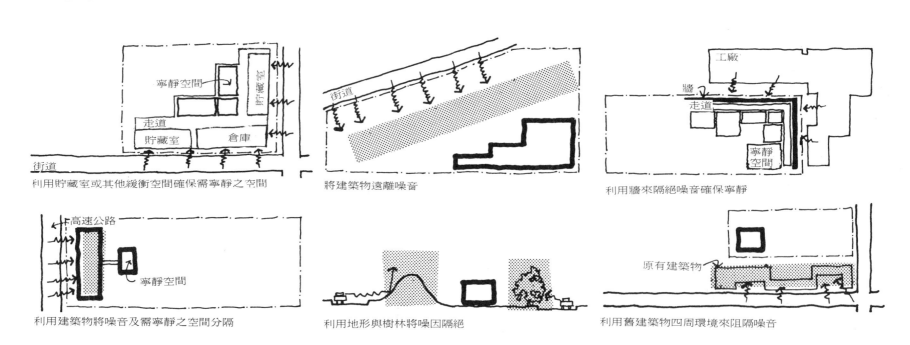

利用貯藏室或其他緩衝空間確保需寧靜之空間　　將建築物遠離噪音　　利用牆來隔絕噪音確保寧靜

利用建築物將噪音及需寧靜之空間分隔　　利用地形與樹林將噪因隔絕　　利用舊建築物四周環境來阻隔噪音

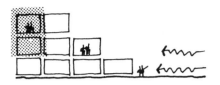

寧靜空間儘量遠離噪音

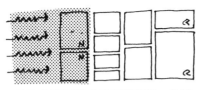

動的空間可與噪音音源相近，並做
為噪音之阻隔

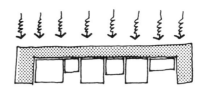

動線空間可做為噪音之緩衝

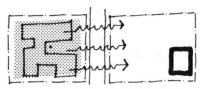

降低或中斷噪音音源所產生之噪音

6.12 基地之視界
Views from the Site

在景觀方向配置需要視野之空間

應有方便之動線通達具良好視野之
平台

以適當開窗形式框出景觀

朝向景觀方向開窗

建築物內需有視界良好之觀景空間

利用階梯式空間使每一層均有良好視野

利用空間內階梯式使用分區以獲得
良好視野

將空間提高以獲得良好視野

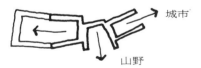

依不同視野將空間適當分區

建築物應避免成為視界之障礙

開窗大小依景觀的比例及大小決定

屋頂層之視野

由樓梯平台獲得之視野

在進口處即應獲得良好視界

利用透明室內隔牆將視野景觀「溶入」
室內之空間

利用建築物間之開放通道，以獲得
良好的視界

129

創造特殊觀景區

由建築物中心部分創造視覺軸線良好之視景

視線依循其他建築物延伸

創造視覺尺度之多樣性

利用扶手欄杆遮蔽下方不良視景

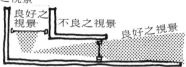

利用透明玻璃朝向良好視景,不好的視景由實牆遮蔽之

利用翼牆將良好與不良之視景隔離

利用獨立之牆壁將良好與不良之視景隔離

利用土堤遮蔽不良視景,並重新創造優美之視覺景觀

利用牆壁遮蔽不良視景

建築群配置朝向內部良好視景

利用原有地形遮蔽不良視景

利用植物景觀框出良好視景

利用植物景觀遮蔽不良視景

利用景園佈置創造視界軸線及端景

依景觀方向佈置家具

6.13 基地外之交通動線
Off Site Vehicular Traffic

面向主要幹道可展現建築物立面造型

利用巷弄做為基地周圍交通動線及停車場的出入

自主要幹道規劃慢車道

在退縮部分可做為舖面處理與停車場

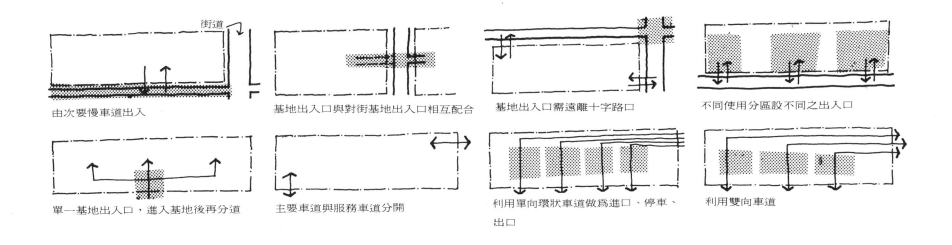

由次要慢車道出入

基地出入口與對街基地出入口相互配合

基地出入口需遠離十字路口

不同使用分區設不同之出入口

單一基地出入口，進入基地後再分道

主要車道與服務車道分開

利用單向環狀車道做為進口、停車、出口

利用雙向車道

6.14 基地內現有道路之處理
Existing On Site Vehicular Traffic

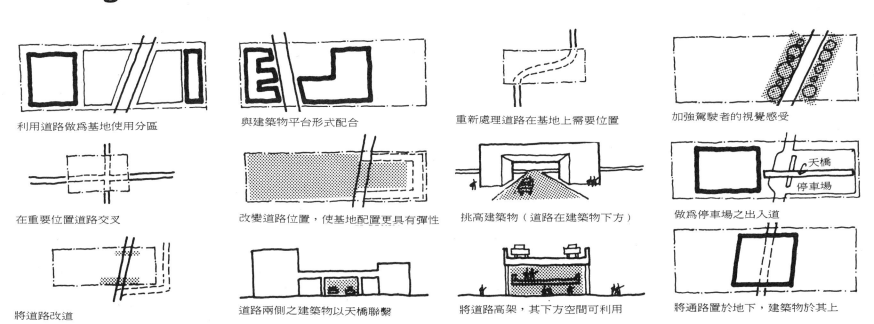

利用道路做為基地使用分區

與建築物平台形式配合

重新處理道路在基地上需要位置

加強駕駛者的視覺感受

在重要位置道路交叉

改變道路位置，使基地配置更具有彈性

挑高建築物（道路在建築物下方）

做為停車場之出入道

將道路改道

道路兩側之建築物以天橋聯繫

將道路高架，其下方空間可利用

將通路置於地下，建築物於其上

利用路坡，做視線之隔覺　　　　道路架高，使基地地面易於自由規劃　　　　道路由地下通過，以消除其對基地之影響

6.15 基地內現有步道系統之處理
Existing On Site Pedestrian Traffic

 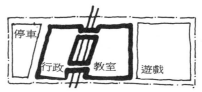

改變步道位置，使基地配置更具彈性　　利用步道形成相關建築物間之連繫　　利用步道為建築物平面形式的依據　　將步道改道

改變建築物平面形式配合通道　　若基地低窪，則步道可做天橋使用　　連接不連續的人行步道　　處理步道成為基地主要特色

擴大步道形成廣場　　在所需位置處理新的通道　　挑高建築物（步道在建築物下方）　　改變步道以配合建築物平面形式

挑高建築物，以通過多方向的通道　　配合戶外空間，處理美化通道　　利用建築物的頂部，做為通道　　步道置於地下，建築物建於其上

集中並簡化通道型

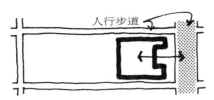

主要出入口面向主要人行步道

展示空間朝向人行步道

戶外活動區域配合步道

以穿越基地之步道連絡建築物

改變通道，在重要位置（如建築物入口處）產生節點

發展步道節點區域

自步道觀景

挑高建築物，使自步道的視線可以穿越

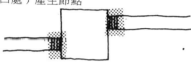

在連接戶外空間的進口處，做高差處理

通道穿過建築物內部

利用庭園處理，美化通道

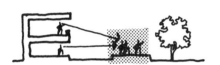

使步道成為建築物的景觀特色

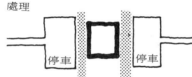

步道避免與基地上車道交叉

步道避免無意義之高低變化

以橋誇越排水道

6.16 設備管道
Utilities

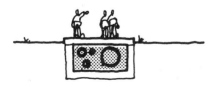

設備管線埋入管道中，設備管道上方做為人行步道

設備管道配合街道路線

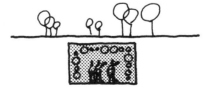

設備管線設置於地下道中

設備管道設置於基地周圍，使基地發展具有彈性

133

街道

建築物接近主要設備管道配置，以縮短基地內管道

依建築物發展，預留設備管道

避免將基地主要景物配置於建築物與設備管道之間

設備管線可埋設於原已不平之區域內

避免設備管道經過植栽區域下方

儘量利用重力作用於設備管道的輸送

避免在設備管道上方種樹或建築

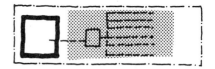

過濾槽上應空置，避免在上方發展

6.17 建築物—停車空間—服務空間之關係
Building—Parking—Service—Relationships

P : 停車空間

S : 服務空間

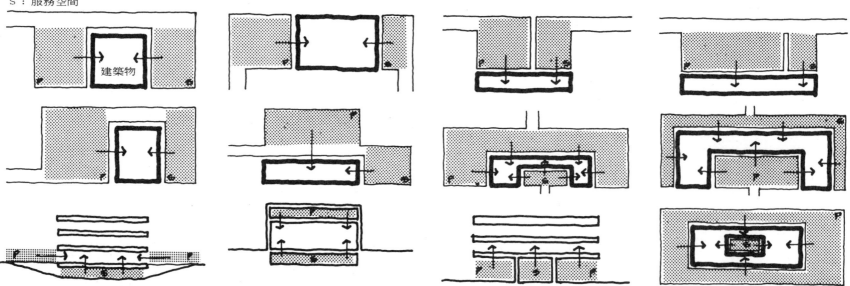

建築物

6.18 車道—步道交通系統
Vehicular—Pedestrian Traffic Systems

V：車道

P：步道

步道在中間，車道在周圍

車道在中間，步道在周圍

車行上面，人行下面。立體處理車行、人行兩種系統

停車場在建築物後側，主要進口在建築物前側

中間有一條囊底路，步道在周圍、車道、步道兩種系統分離且不相交

中間為人行道，周圍為囊底路。車道、步道兩種系統分離且不相交

環狀車道，停車後穿越車道至建築物

步道與車道兩系統合一

枝狀車道在中間，步道在周圍。車道、步道兩種系統分離且不相交

步道與車道在地面交會

車形、人行兩種系統交會處立體分離

格子狀的交通動線，配合棋盤式停車場與建築物

環狀通路（迴路）位於周圍支援部門空間與中央建築物之間

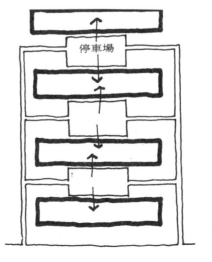

二棟建築物之間留設停車場，停車場利用單向環狀通路連繫

建築物之間留設停車場，停車場利用單向通路連繫

6.19 停車系統
Parking Systems

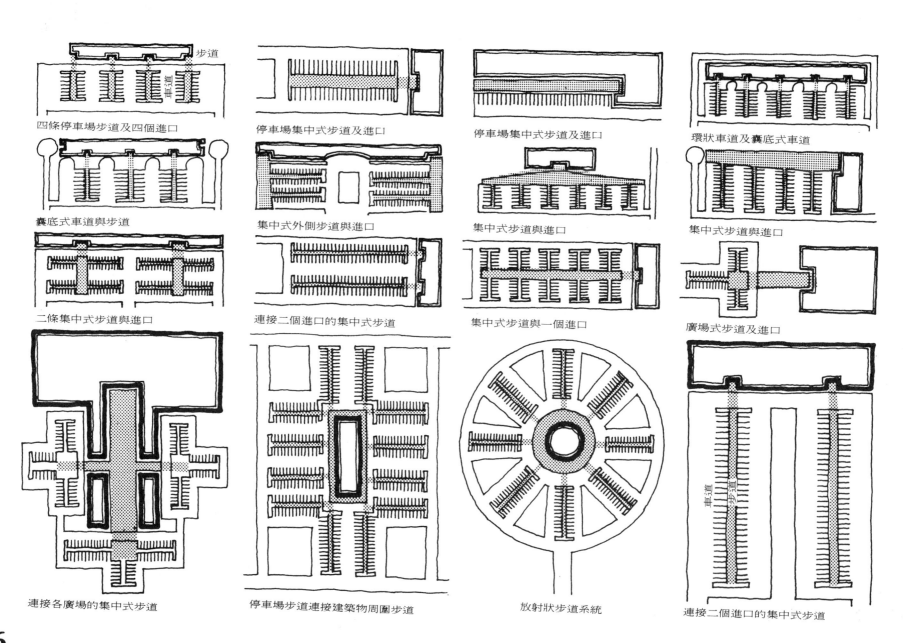

四條停車場步道及四個進口

停車場集中式步道及進口

停車場集中式步道及進口

環狀車道及囊底式車道

囊底式車道與步道

集中式外側步道與進口

集中式步道與進口

集中式步道與進口

二條集中式步道與進口

連接二個進口的集中式步道

集中式步道與一個進口

廣場式步道及進口

連接各廣場的集中式步道

停車場步道連接建築物周圍步道

放射狀步道系統

連接二個進口的集中式步道

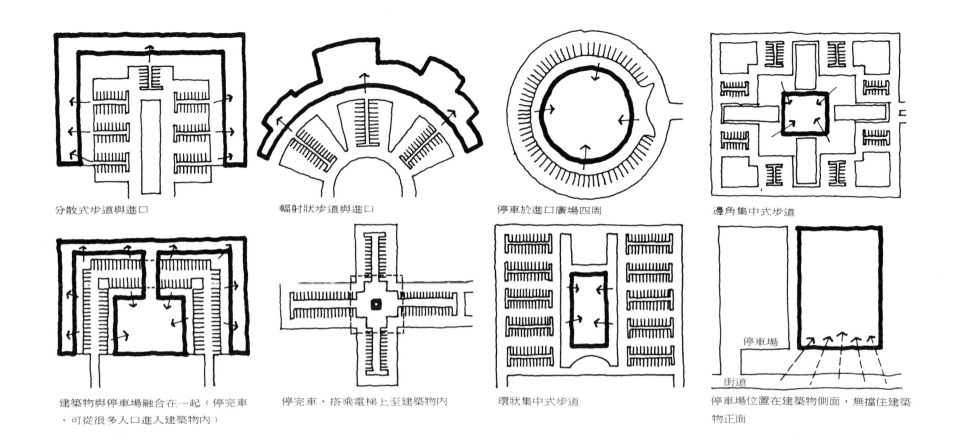

分散式步道與進口

輻射狀步道與進口

停車於進口廣場四周

邊角集中式步道

建築物與停車場融合在一起（停完車
，可從很多入口進入建築物內）

停完車，搭乘電梯上至建築物內

環狀集中式步道

停車場位置在建築物側面，無擋住建築
物正面

停車場

街道

6.20 停車
Car Storage

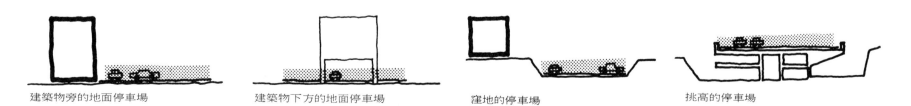

建築物旁的地面停車場

建築物下方的地面停車場

窪地的停車場

挑高的停車場

137

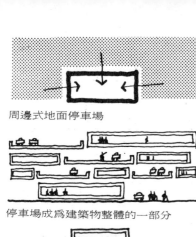

周邊式地面停車場

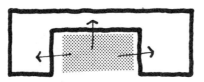

中央式地面停車場

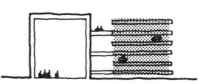

鄰接建築物之立體停車場

位於相鄰基地之立體停車場

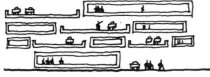

停車場成為建築物整體的一部分

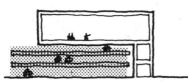

位於建築物下方之立體停車場

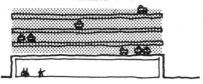

位於建築物上方之立體停車場

地下立體停車場

位於建築物中間層之立體停車場

周邊式立體停車場

中央式立體停車場

停車場遠離建築物，其間有一段距離

車輛置於家中利用其他交通工具到達目的地

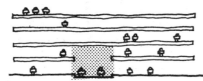

位於階道上方之立體停車場

圍繞街道四周之立體停車場

依建築物進口不同高差形成多層停車場

集中式停車場

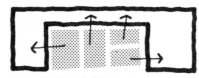

依不同建築物之使用而分區停車

以連接建築物的植物及步道劃分停車場

分散式停車場

停車場留設通達建築物之步道

停車於建築物前方，以達宣傳效果

為建築物前方的清爽，而將停車場置於後方

停車場分置兩邊，避免遮擋由街道對建築物之視覺景觀

低於地面層之停車，避免遮擋對建築物之視覺景觀

台階式停車場

138

6.21 接近建築物之處理手法
Approach to Building

* 周圍之環境是感受的開始
* 建築物之第一眼印象
* 接近通道及方向性
* 停車場配置
* 由停車場走向進口
* 進口之過渡空間
* 建築物進口

接近過程及進口應能感受整體之視覺經歷

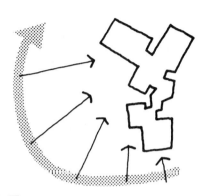

在接近過程中儘量展現建築物

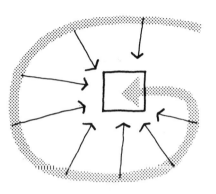

接近過程中可看到建築物四面

接近過程中距離之不同而有不同之視野

在接近方向展現建築物造型

直接通道與迂迴通道接近建築物

強烈的建築物視界與進口

接近建築物前可俯視整體建築物

由建築物有最佳背景的方向接近

在接近建築物時，可展現較多的細部處理

在停車場處展現全部建築物，以確立方向

在停車場規劃寬闊的步道

139

6.22 到達基地（或建築物）方式
Arrival Modes

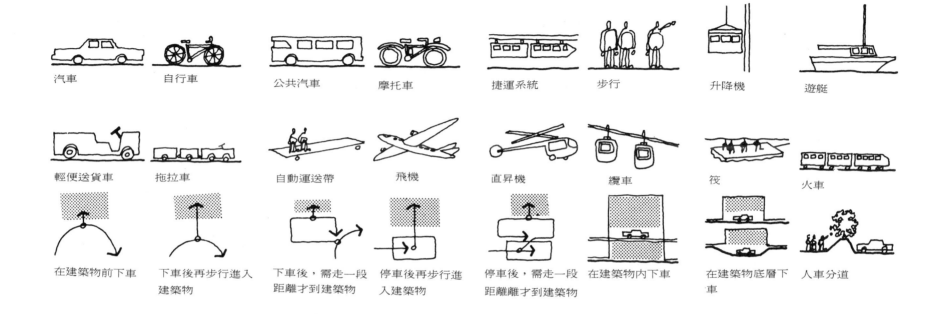

汽車　自行車　公共汽車　摩托車　捷運系統　步行　升降機　遊艇

輕便送貨車　拖拉車　自動運送帶　飛機　直昇機　纜車　筏　火車

在建築物前下車　下車後再步行進入建築物　下車後，需走一段距離才到建築物　停車後再步行進入建築物　停車後，需走一段距離離才到建築物　在建築物內下車　在建築物底層下車　人車分道

6.23 建築物進口前之處理
Entry to Building

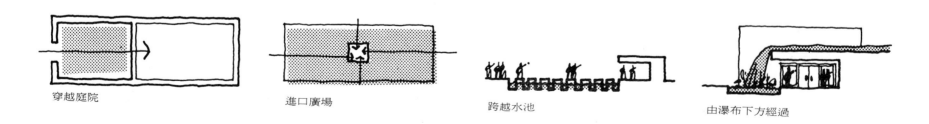

穿越庭院　進口廣場　跨越水池　由瀑布下方經過

經由中庭

跨越河溝

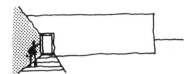

沿著牆面

跨越窪地（降低的中庭）

設置雨庇，由雨庇底下經過

下至窪地（降低的中庭）

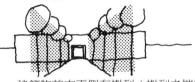

建築物前方兩側有樹列（樹列之端處為建築物入口）

穿越小樹林

穿越隧道

沿著水道

環繞建築物，然後進入建築物

進入建築物前無法看見建築物外貌的處理方式

從層層挑出樓板底下經過

沿著建築物立面行進，然後進入建築物

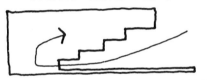

設置具方向性的凹入進口，進入建築物後再使動線轉折

進入建築物可看見建築物外貌的處理方式

穿越室內過渡空間

穿越兩建築物之間，有良好景觀，再轉折分開進入建築物

直接進入

經由建築物挑空底層，再向上進入

經由屋頂層，再向下進入

順階而下進入建築物

順階而上進入建築物

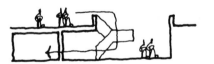

經由屋頂層，然後順階而下進入

多方向之進口（建築物底層挑空）

建築物在上端

經由挑空底層至兩邊入口，再向上進入

建築物在上端

建築物

多方向之進口（由頂層而下或由底層向上進入建築物）

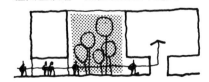

經由挑空底層至中庭，再向上進入

141

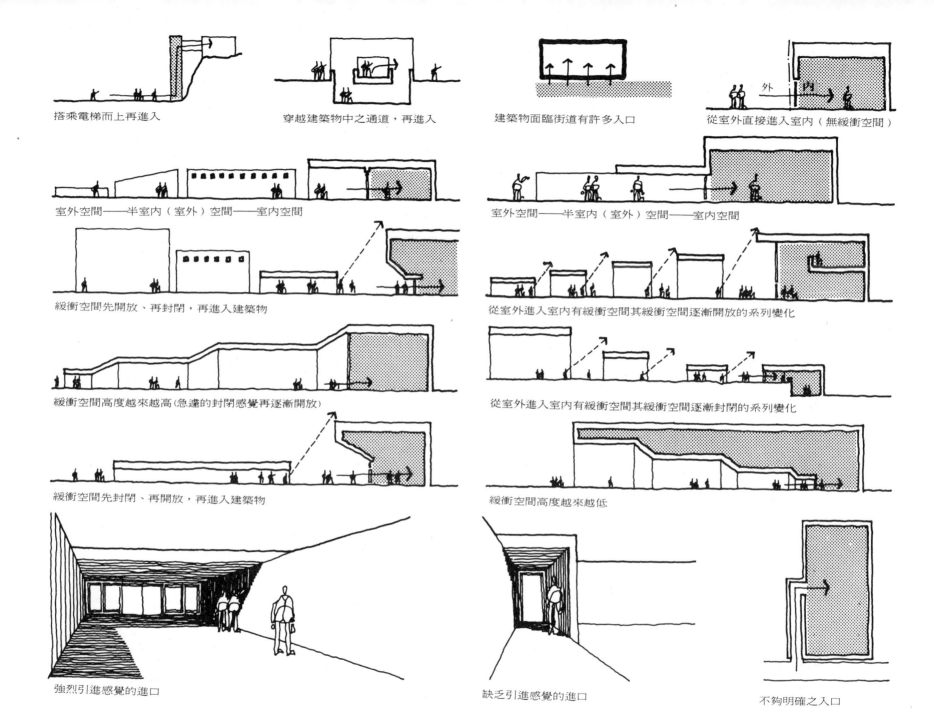

搭乘電梯而上再進入

穿越建築物中之通道,再進入

建築物面臨街道有許多入口

從室外直接進入室內(無緩衝空間)

室外空間——半室內(室外)空間——室內空間

室外空間——半室內(室外)空間——室內空間

緩衝空間先開放、再封閉,再進入建築物

從室外進入室內有緩衝空間其緩衝空間逐漸開放的系列變化

緩衝空間高度越來越高(急遽的封閉感覺再逐漸開放)

從室外進入室內有緩衝空間其緩衝空間逐漸封閉的系列變化

緩衝空間先封閉、再開放,再進入建築物

緩衝空間高度越來越低

強烈引進感覺的進口

缺乏引進感覺的進口

不夠明確之入口

142

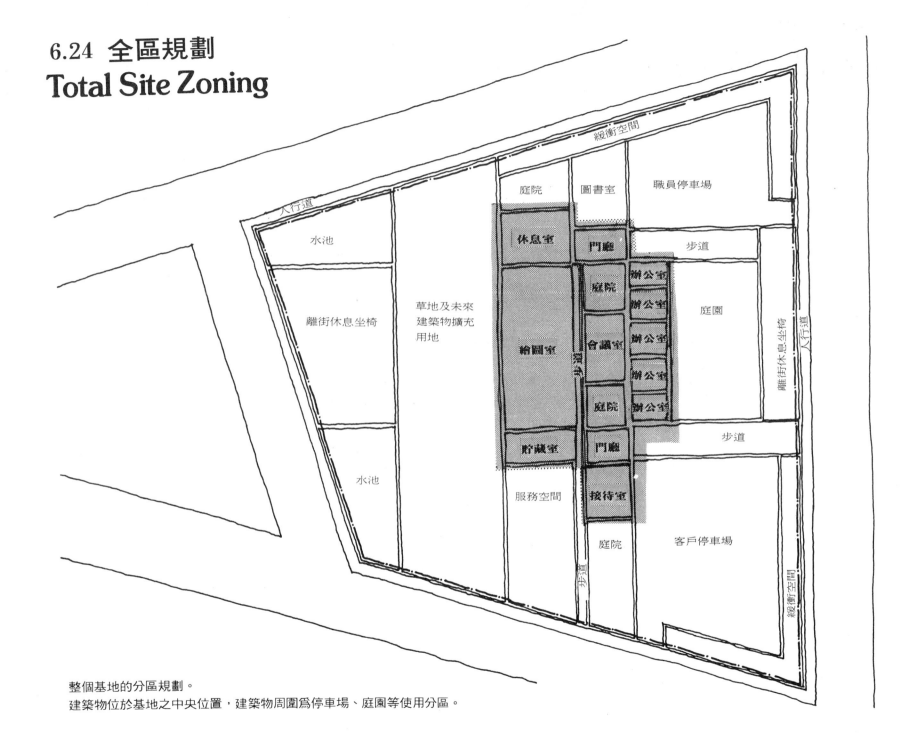

整個基地的分區規劃。
建築物位於基地之中央位置，建築物周圍爲停車場、庭園等使用分區。

6.25 全區系統
Total Site Systems

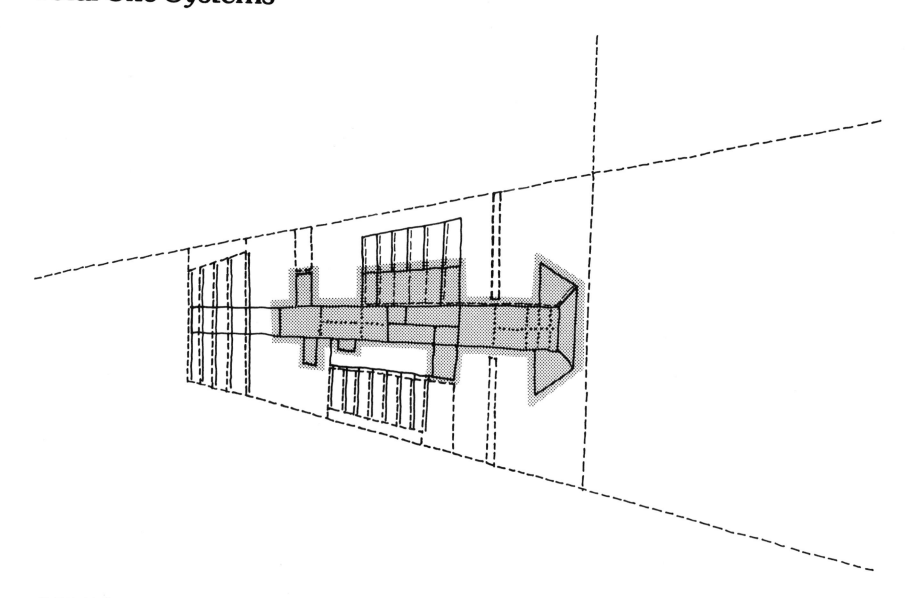

整個基地包含了一連串之活動系統。建築物則在這些系統所圍繞之區域內配置之。

6.26 地景（地面處理）
Land Forms

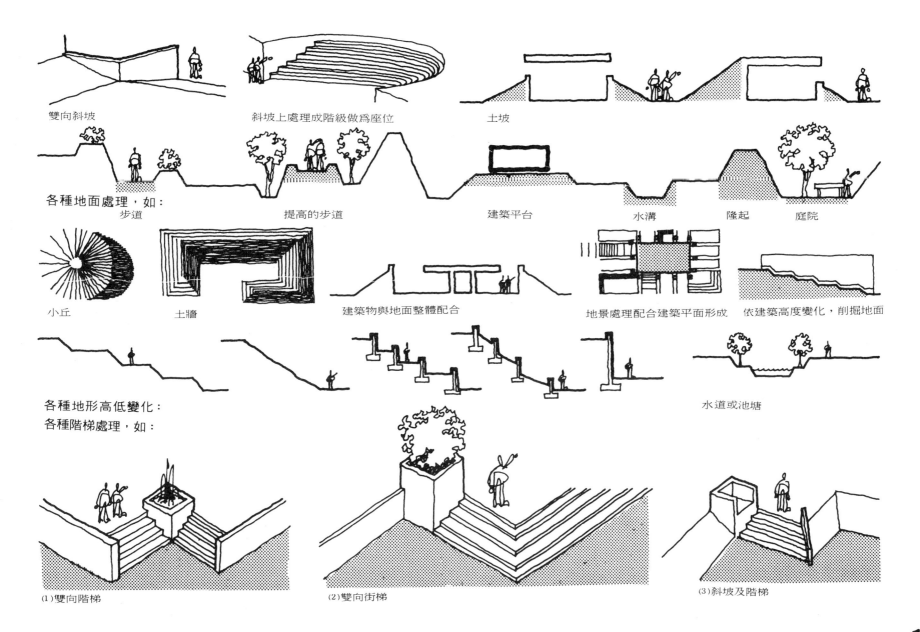

雙向斜坡

斜坡上處理成階級做為座位

土坡

各種地面處理，如：

步道

提高的步道

建築平台

水溝　　　隆起　　　庭院

小丘

土牆

建築物與地面整體配合

地景處理配合建築平面形成

依建築高度變化，削掘地面

各種地形高低變化：

各種階梯處理，如：

水道或池塘

(1)雙向階梯

(2)雙向街梯

(3)斜坡及階梯

6.27 座位型式與景園處理
Seating Forms

配合地形及庭園處理各種座位型式，如：

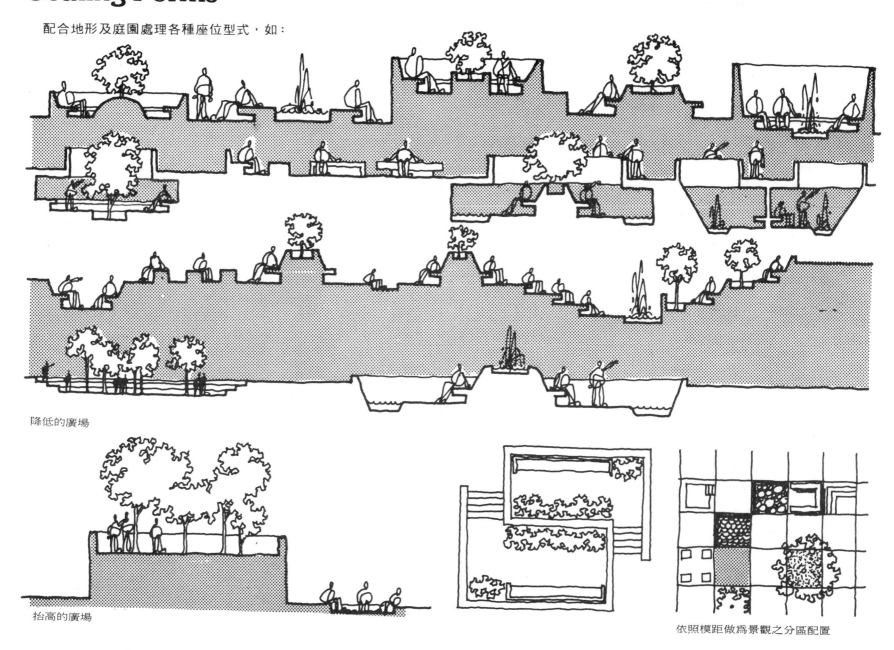

降低的廣場

抬高的廣場

依照模距做為景觀之分區配置

6.28 植物與景園處理
Landscaping with Plants

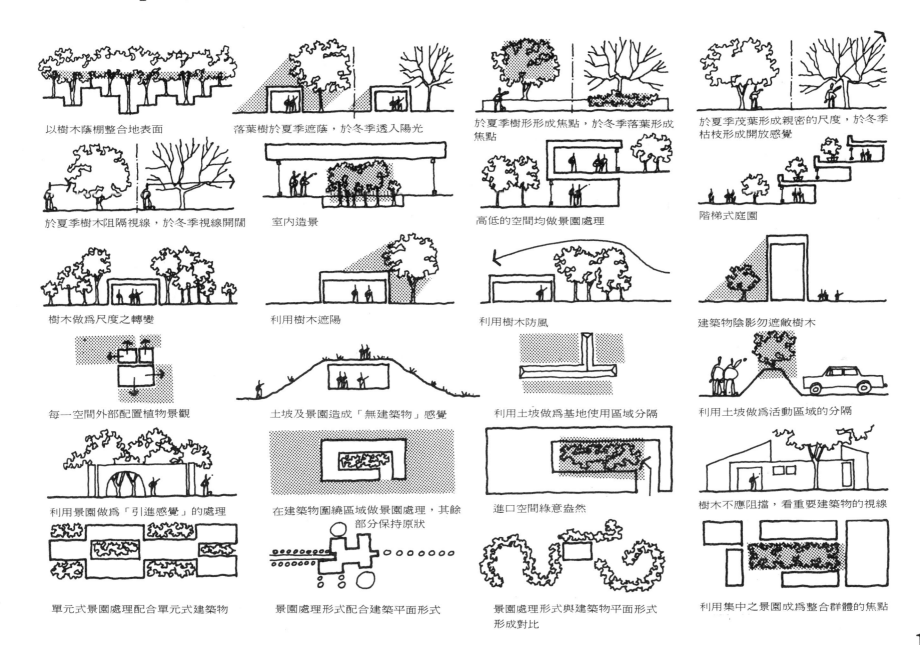

以樹木蔭棚整合地表面

落葉樹於夏季遮蔭，於冬季透入陽光

於夏季樹形形成焦點，於冬季落葉形成焦點

於夏季茂葉形成親密的尺度，於冬季枯枝形成開放感覺

於夏季樹木阻隔視線，於冬季視線開闊

室內造景

高低的空間均做景園處理

階梯式庭園

樹木做為尺度之轉變

利用樹木遮陽

利用樹木防風

建築物陰影勿遮蔽樹木

每一空間外部配置植物景觀

土坡及景園造成「無建築物」感覺

利用土坡做為基地使用區域分隔

利用土坡做為活動區域的分隔

利用景園做為「引進感覺」的處理

在建築物圍繞區域做景園處理，其餘部分保持原狀

進口空間綠意盎然

樹木不應阻擋，看重要建築物的視線

單元式景園處理配合單元式建築物

景園處理形式配合建築平面形式

景園處理形式與建築物平面形式形成對比

利用集中之景園成為整合群體的焦點

147

利用植栽串連建築群，形成整體性

利用樹林形成進口遮蔽物

將庭園引進室內

陽台與屋頂做庭園處理

利用植栽界定通道，並使多方向的動線穿越其下

樹叢與建築物毗鄰，自然與人工區域之間明顯的分界

部份自然景色保留於基地內

以建築物爲中心，樹林形成自然與人工區域之間的緩衝情況

使人爲景物成爲自然環境中的特色

砍伐原有樹林，再重新造景

保留部份樹木，砍伐其餘樹木

在留有施工痕跡的建築物四周種樹

利用植栽劃分基地使用分區

將醜陋地區加以植栽美化

利用植栽形成庭園，具隔離作用

利用植栽界定基地使用區域

利用植栽，形成圍繞建築物的樹牆

利用植栽阻擋噪音

利用植栽加強步道之軸線與趣味性

利用植栽形成視線的屏障

利用植栽形成戶外活動空間

利用植栽加強車道之軸線與趣味性

植栽遠離建築物，以使地面層及空地有良好的視野

利用植栽確定基地界限

6.29 水景與景園處理
Landscaping with Water

形成環繞建築物的水景

水景平面形式與建築物平面形式類似

水景曲折處理，並與通道相交

形成室內水景

建築物位於水中島上

水景位於建築群的中間，成為統合作用的焦點

水景平面形式與建築物平面形式形成對比

水景平面形式與步道、車道、停車場形式配合

瀑布成為基地水循環的一部份

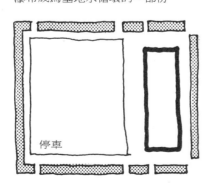

利用水景確定基地界限

以水景配合建築物，形成完整的組合

中庭式水景

水景平面形式與步道、車道、停車場形式形成對比

將水景引入室內

以水景穿流於其他系統之間

利用水景界定基地使用區域

利用水景配合基地動線

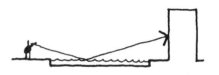

水景成為反射面（倒映面）

利用水景作為「引進感覺」的處理

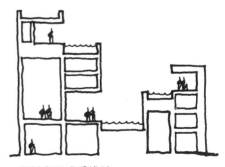

屋頂處理成為淺池

149

6.30 對附近環境之助益
Contribution to Neighborhood

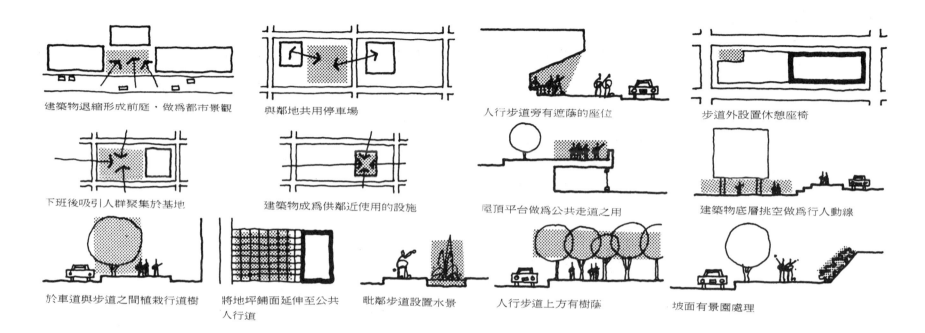

建築物退縮形成前庭，做為都市景觀

與鄰地共用停車場

人行步道旁有遮蔭的座位

步道外設置休憩座椅

下班後吸引人群聚集於基地

建築物成為供鄰近使用的設施

屋頂平台做為公共走道之用

建築物底層挑空做為行人動線

於車道與步道之間植栽行道樹

將地坪鋪面延伸至公共人行道

毗鄰步道設置水景

人行步道上方有樹蔭

坡面有景園處理

6.31 陽光
Sunlight

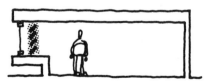

窗戶內裝設調節式水平遮陽板

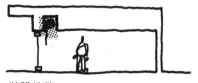

裝設捲簾

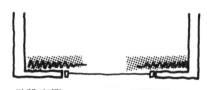

裝設窗簾

窗戶內裝設調節式垂直遮陽板

裝設連續性遮陽板

工作區離開窗邊

走道（短時間使用區）毗連窗邊

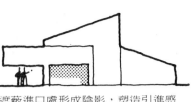
遮蔽進口處形成陰影，塑造引進感

避免反光危及交通

避免產生反光影響鄰近建築物

退縮室內樓層，避免直射光線

加厚牆壁與屋頂，以減低傳熱

位在地下隔絕陽光

氣流
提高屋頂以遮蔽地面層

利用建築方位與造型控制採光時間

利用獨立外牆做為遮屏

依日照路徑處理遮牆，及使陽光進入

集中建築物或空間於遮蔽下

在遮牆上開洞，以使陽光進入需要位置

營造休閒的綠地

小規模外部空間提供陰涼處所

於直射陽光方向，配置建築物短向

以短時間使用之空間，做為隔離陽光

利用建築物進口處理形式，遮蔽進口

利用建築物突出物遮蔽戶外空間

區分需要陽光與不需要陽光之空間

不需陽光之空間配置於建築物最內部

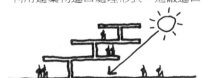
建築形式處理，平行於日照方式

密集配置建築物，以使相互遮陽

緊湊的建築型態，儘量減少外表面積，
室內空間彈性配置

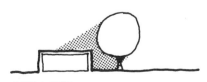
以樹木遮陽

避免因陽光反射所引起的炫光

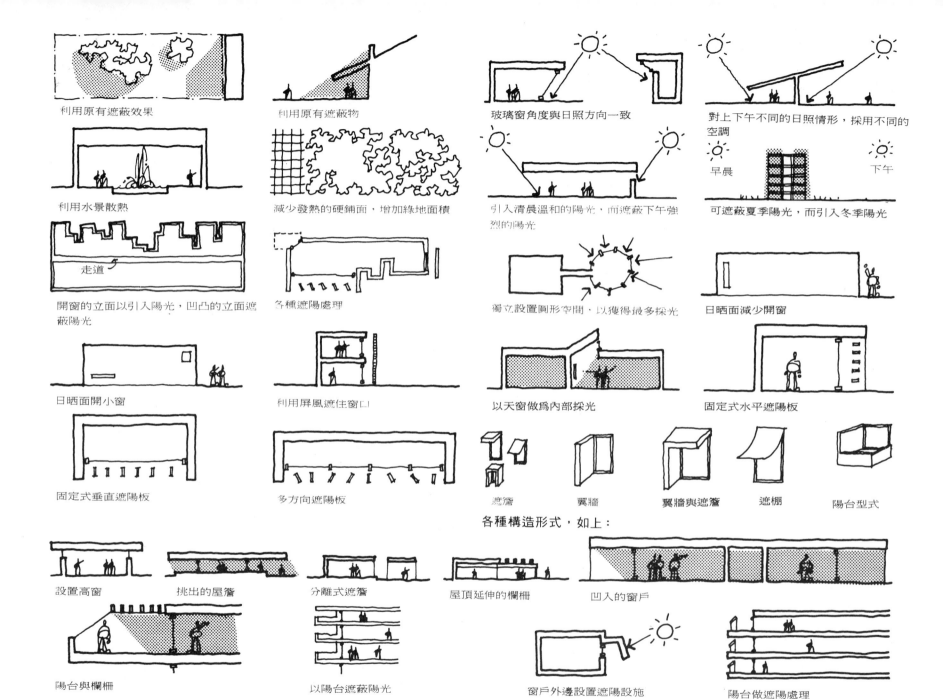

利用原有遮蔽效果

利用原有遮蔽物

玻璃窗角度與日照方向一致

對上下午不同的日照情形，採用不同的空調

利用水景散熱

減少發熱的硬鋪面，增加綠地面積

引入清晨溫和的陽光，而遮蔽下午強烈的陽光

早晨　　　　下午

可遮蔽夏季陽光，而引入冬季陽光

走道

開窗的立面以引入陽光，凹凸的立面遮蔽陽光

各種遮陽處理

獨立設置圓形空間，以獲得最多採光

日晒面減少開窗

日晒面開小窗

利用屏風遮住窗口

以天窗做為內部採光

固定式水平遮陽板

固定式垂直遮陽板

多方向遮陽板

遮簷　　　翼牆　　　翼牆與遮簷　　　遮棚　　　陽台型式

各種構造形式，如上：

設置高窗　　　挑出的屋簷　　　分離式遮簷　　　屋頂延伸的欄柵　　　凹入的窗戶

陽台與欄柵

以陽台遮蔽陽光

窗戶外邊設置遮陽設施

陽台做遮陽處理

152

6.32 溫度與濕度
Temperature and Humidity

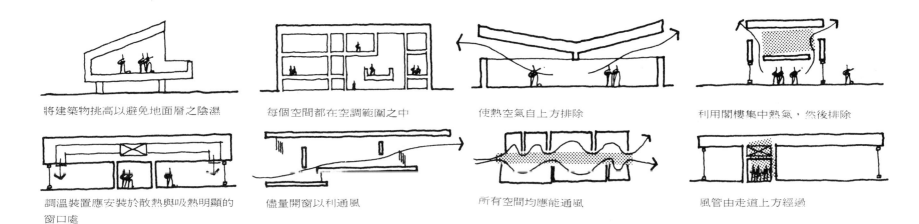

將建築物挑高以避免地面層之陰濕

每個空間都在空調範圍之中

使熱空氣自上方排除

利用閣樓集中熱氣，然後排除

調溫裝置應安裝於散熱與吸熱明顯的窗口處

儘量開窗以利通風

所有空間均應能通風

風管由走道上方經過

6.33 降雨
Rainfall

屋頂延伸至地面以增加防水性

增大屋頂坡度使排水迅速

雨水不能貯積於屋頂層上，確使雨水排離建築物

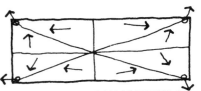

四個角落配置落水管以利屋頂排水

屋頂斜坡處理，而由建築物內部排水

確使雨水排離建築物

進口處設置雨庇

避免進口受屋面排水干擾

153

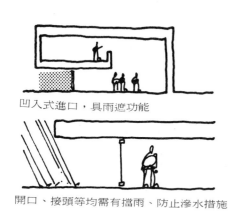
凹入式進口，具雨遮功能

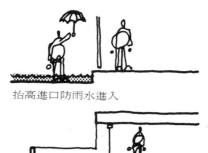
抬高進口防雨水進入

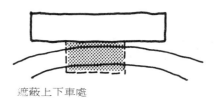
遮蔽上下車處

停車場至進口之步道上方設置雨庇

開口、接頭等均需有擋雨、防止滲水措施

陽台地面斜坡處理，以利排水

戶外活動區地面斜坡處理，以確保良好排水效果

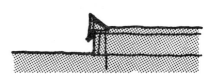
儘量減少裝設並簡化擋雨板

6.34 風與氣流
Wind

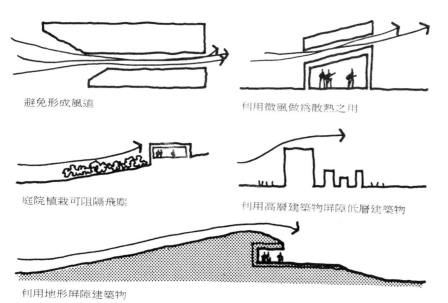
避免形成風道

利用微風做為散熱之用

利用建築物背面向風

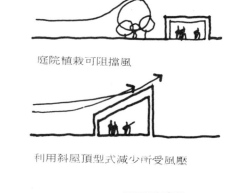
庭院植栽可阻擋風

庭院植栽可阻隔飛塵

利用高層建築物屏障低層建築物

利用建築物造型屏障外部空間

利用斜屋頂型式減少所受風壓

利用地形屏障建築物

利用微風及水池蒸散作用，為散熱之用

154

Building Envelope

第七章 建築物結構體

7.1 基腳與基礎
Footings and Foundations

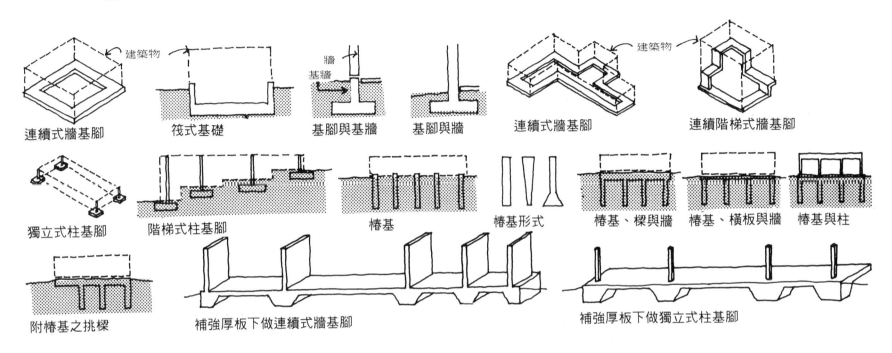

連續式牆基腳　　筏式基礎　　基腳與基牆　　基腳與牆　　連續式牆基腳　　連續階梯式牆基腳

獨立式柱基腳　　階梯式柱基腳　　椿基　　椿基形式　　椿基、樑與牆　　椿基、橫板與牆　　椿基與柱

附椿基之挑樑　　補強厚板下做連續式牆基腳　　補強厚板下做獨立式柱基腳

7.2 柱子
Columns

柱子之平面形狀

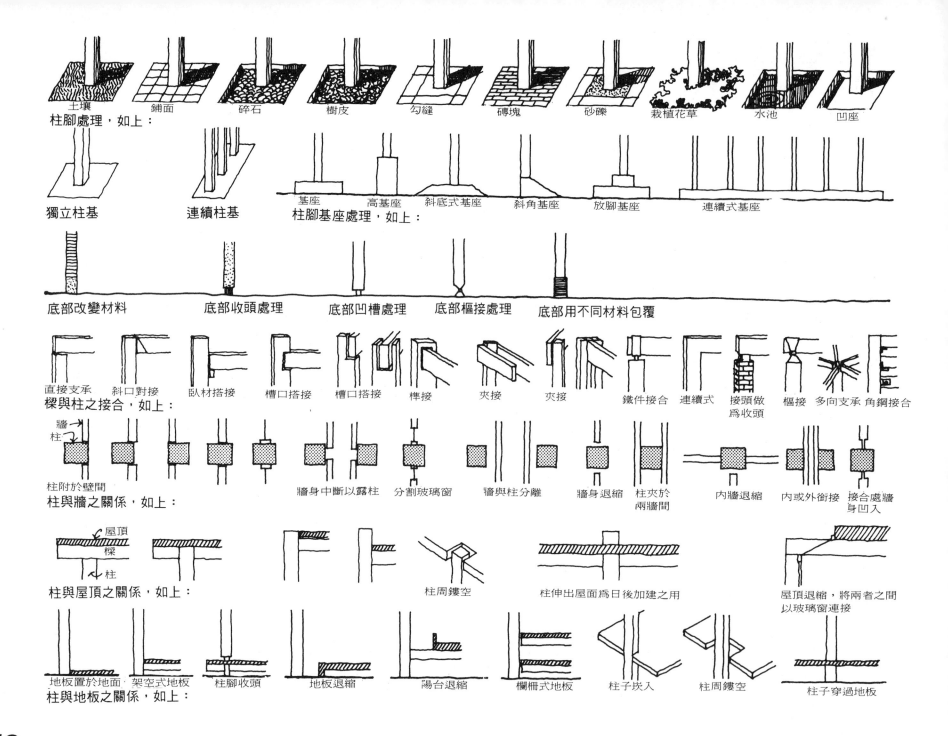

土壤　　鋪面　　碎石　　樹皮　　勾縫　　磚塊　　砂礫　栽植花草　水池　　凹座

柱腳處理，如上：

獨立柱基　　　　連續柱基

基座　　高基座　斜底式基座　斜角基座　放腳基座　　連續式基座

柱腳基座處理，如上：

底部改變材料　　底部收頭處理　底部凹槽處理　底部樞接處理　底部用不同材料包覆

直接支承　斜口對接　臥材搭接　槽口搭接　槽口搭接　榫接　夾接　夾接　鐵件接合　連續式　接頭做　樞接　多向支承　角鋼接合
　　　　　　　　　　　　　　　　　　　　　　　　　　　　　　　　　　　　　　為收頭

樑與柱之接合，如上：

牆
柱

柱附於壁間　　　　　　　　　牆身中斷以露柱　分割玻璃窗　　牆與柱分離　　牆身退縮　柱夾於　　　內牆退縮　　內或外銜接　接合處牆
柱與牆之關係，如上：　　　　　　　　　　　　　　　　　　　　　　　　　　兩牆間　　　　　　　　　　　　　　身凹入

屋頂
樑
柱

柱與屋頂之關係，如上：　　　　　　　　　　　柱周鏤空　　　柱伸出屋面為日後加建之用　　　　　　　屋頂退縮，將兩者之間
　　　以玻璃窗連接

地板置於地面　架空式地板　柱腳收頭　　地板退縮　　陽台退縮　　欄柵式地板　柱子崁入　　柱周鏤空　　　　柱子穿過地板
柱與地板之關係，如上：

158

7.3 牆壁
Walls

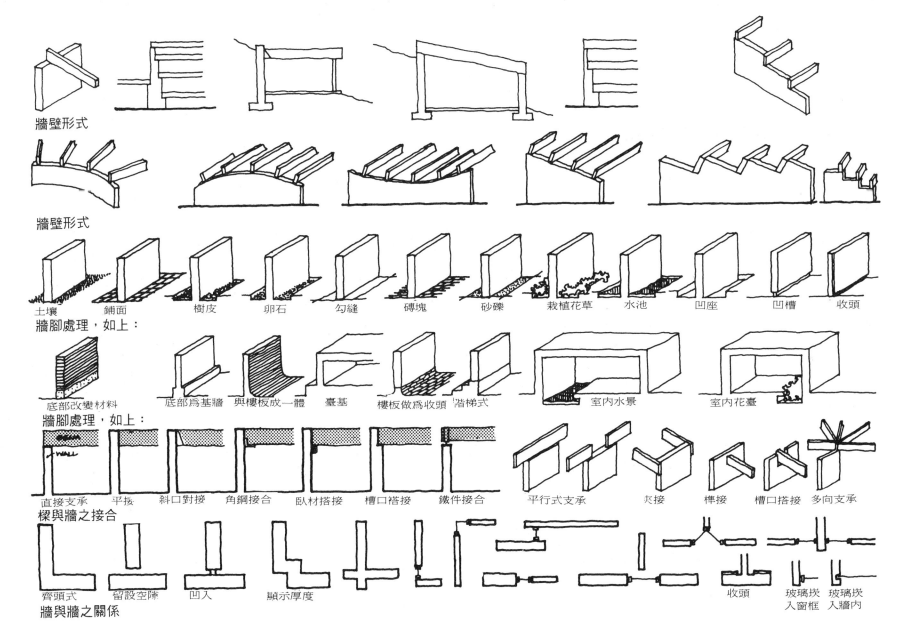

牆壁形式

牆壁形式

| 土壤 | 鋪面 | 樹皮 | 卵石 | 勾縫 | 磚塊 | 砂礫 | 栽植花草 | 水池 | 凹座 | 凹槽 | 收頭 |

牆腳處理，如上：

底部改變材料　　底部爲基牆　與樓板成一體　臺基　樓板做爲收頭　階梯式　　室內水景　　　室內花臺

牆腳處理，如上：

直接支承　平接　斜口對接　角鋼接合　臥材搭接　槽口搭接　鐵件接合　　平行式支承　　夾接　　榫接　槽口搭接　多向支承

樑與牆之接合

齊頭式　留設空隙　凹入　顯示厚度　　　　　　　　　　　　　　　　　　　收頭　玻璃坎　玻璃坎
　　　　　　　　　　　　　　　　　　　　　　　　　　　　　　　　　　　入窗框　入牆內

牆與牆之關係

159

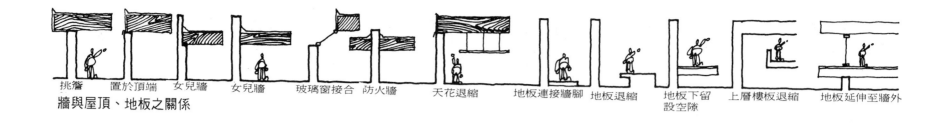

挑簷　　置於頂端　　女兒牆　　　女兒牆　　　玻璃窗接合　防火牆　　　天花退縮　　地板連接牆腳　地板退縮　　地板下留　　上層樓板退縮　地板延伸至牆外
　　　設空隙

牆與屋頂、地板之關係

7.4 柱與牆之其他機能
Additional Column and Wall Roles

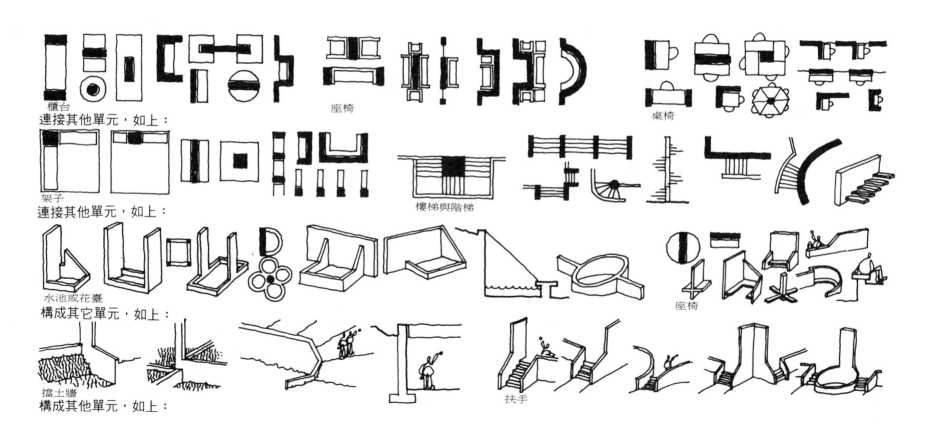

櫃台
連接其他單元，如上：

座椅

桌椅

架子
連接其他單元，如上：

樓梯與階梯

水池或花臺
構成其它單元，如上：

座椅

擋土牆
構成其他單元，如上：

扶手

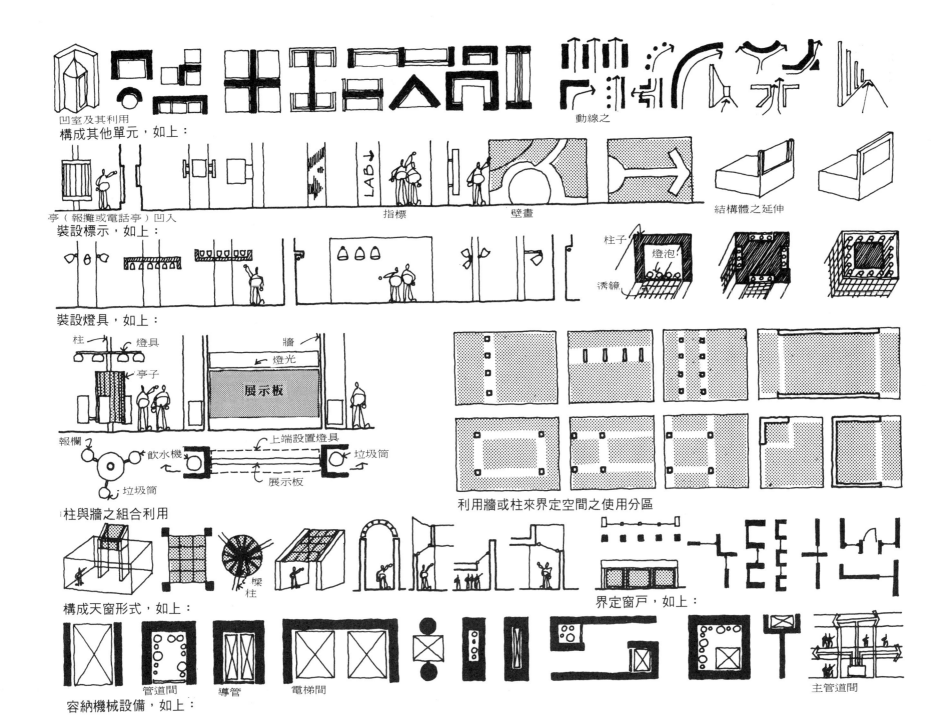

凹室及其利用

構成其他單元，如上：

動線之

亭（報攤或電話亭）凹入

裝設標示，如上：

指標　　壁畫

結構體之延伸

柱子

燈泡

透鏡

裝設燈具，如上：

柱　　燈具　　　　　牆

亭子　　　　燈光

展示板

報欄　　　飲水機

垃圾筒

上端設置燈具

垃圾筒　　　展示板

利用牆或柱來界定空間之使用分區

柱與牆之組合利用

樑
柱

構成天窗形式，如上：

界定窗戶，如上：

管道間　　導管　　　電梯間

主管道間

容納機械設備，如上：

161

7.5 樑
Beams

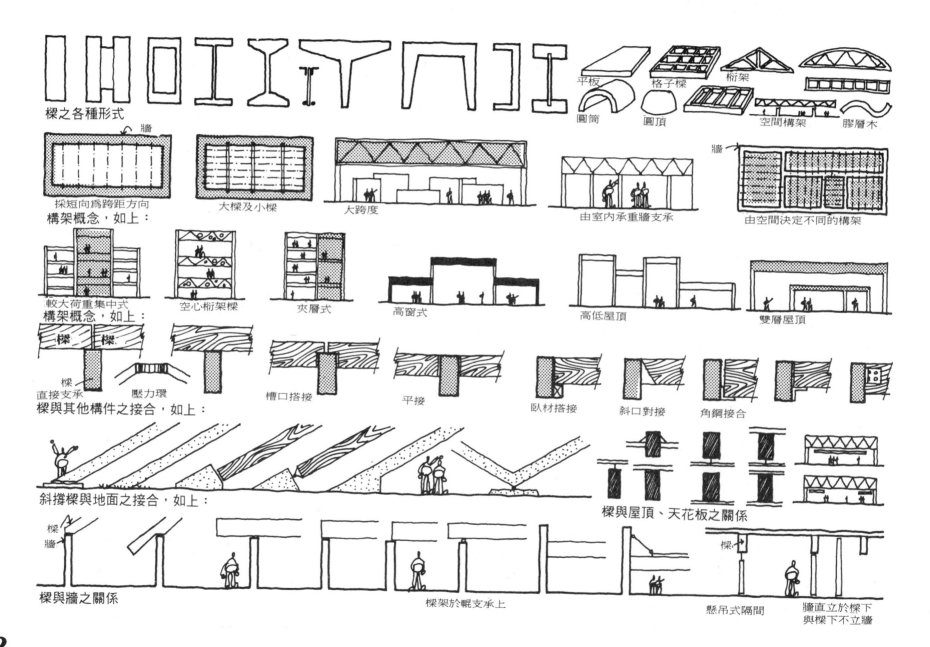

樑之各種形式

平板　　格子樑　　桁架

圓筒　　圓頂　　空間構架　　膠層木

採短向為跨距方向　　大樑及小樑　　大跨度　　由室內承重牆支承　　由空間決定不同的構架

構架概念，如上：

較大荷重集中式　　空心桁架樑　　夾層式　　高窗式　　高低屋頂　　雙層屋頂

構架概念，如上：

樑　　樑

樑
直接支承　　壓力環　　槽口搭接　　平接　　臥材搭接　　斜口對接　　角鋼接合

樑與其他構件之接合，如上：

斜撐樑與地面之接合，如上：

樑與屋頂、天花板之關係

樑
牆

樑與牆之關係　　樑架於輥支承上　　懸吊式隔間　　牆直立於樑下
與樑下不立牆

162

7.6 樑之其他機能
Additional Beam Roles

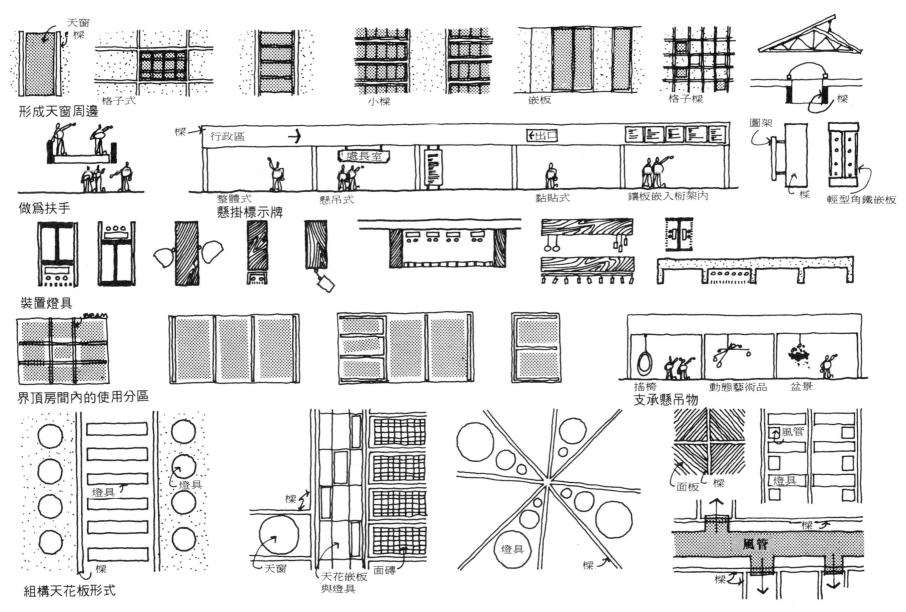

天窗樑

形成天窗周邊

格子式

小樑

嵌板

格子樑

樑

做爲扶手

整體式　懸吊式　黏貼式　鑲板嵌入桁架內

懸掛標示牌

行政區　→　←出口　處長室

圖架　樑　輕型角鐵嵌板

裝置燈具

界頂房間內的使用分區

搖椅　動態藝術品　盆景

支承懸吊物

燈具　燈具

樑

組構天花板形式

樑　天窗　天花嵌板與燈具　面磚　燈具　樑

面板　樑　風管　燈具　樑　風管　樑

7.7 屋頂造型
Roof Forms

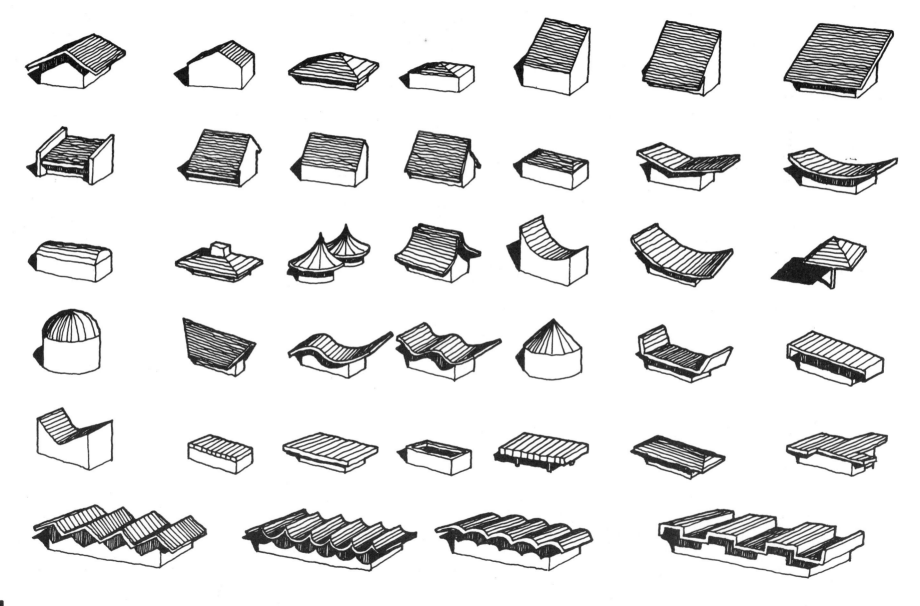

7.8 牆之概念
Wall Concepts

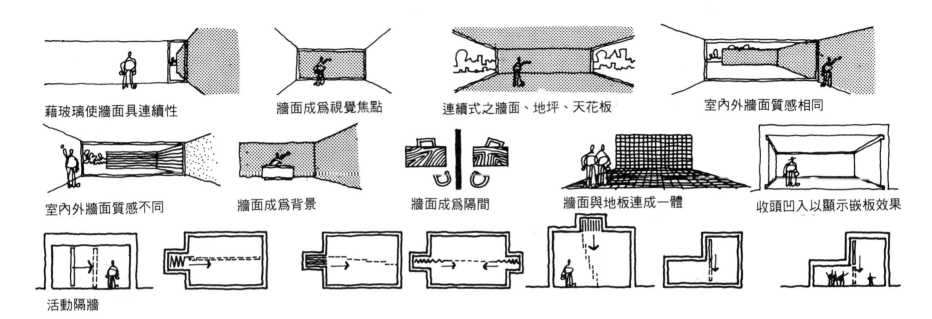

藉玻璃使牆面具連續性　　牆面成爲視覺焦點　　連續式之牆面、地坪、天花板　　室內外牆面質感相同

室內外牆面質感不同　　牆面成爲背景　　牆面成爲隔間　　牆面與地板連成一體　　收頭凹入以顯示嵌板效果

活動隔牆

7.9 地板與天花板之概念
Floor and Ceiling Concepts

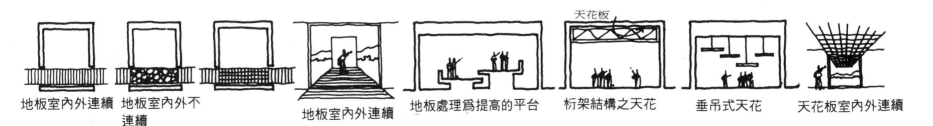

地板室內外連續　地板室內外不連續　　地板室內外連續　　地板處理爲提高的平台　　桁架結構之天花　　垂吊式天花　　天花板室內外連續

165

7.10 陽台
Balconies

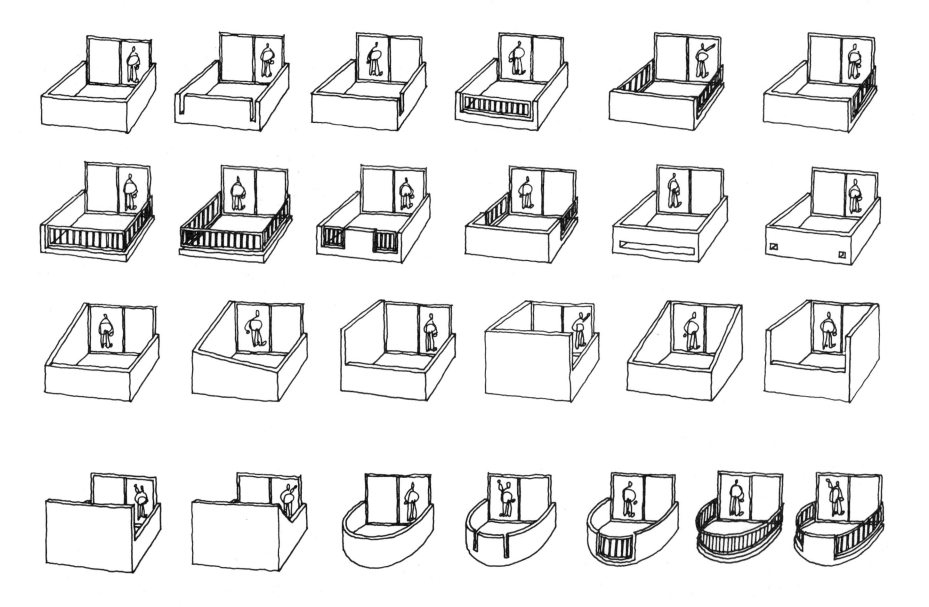

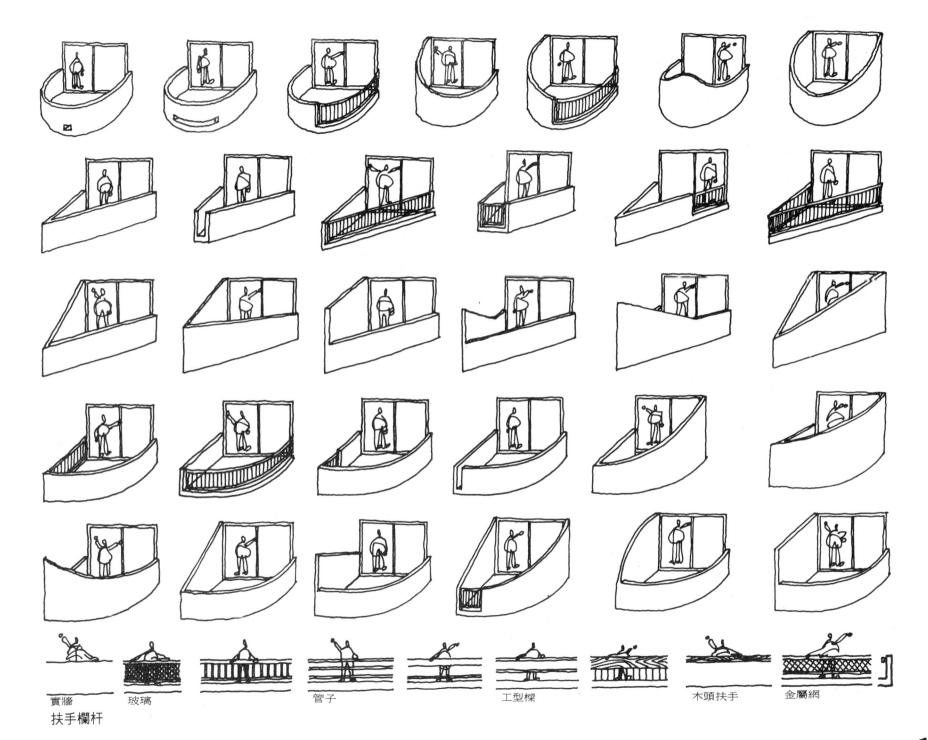

實牆　　玻璃　　　　　　管子　　　　　　　　工型樑　　　　　　木頭扶手　　金屬網

扶手欄杆

7.11 水溝與滴水頭
Canales and Water Bins

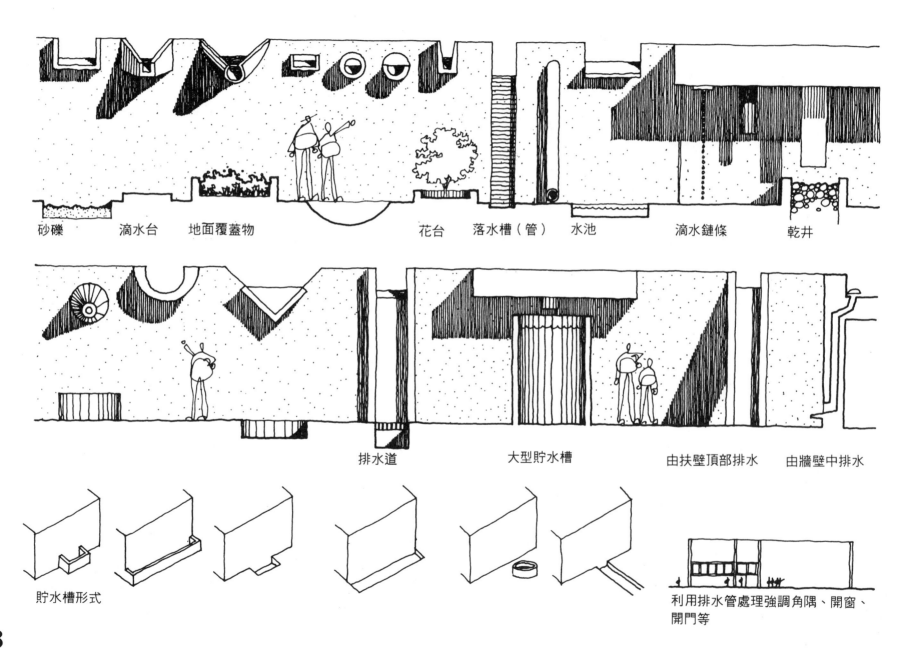

砂礫　　　滴水台　　　地面覆蓋物　　　　　　　　花台　　落水槽（管）　水池　　　　　滴水鏈條　　　　乾井

排水道　　　　　　　　大型貯水槽　　　　　　由扶壁頂部排水　　由牆壁中排水

貯水槽形式　　　　　　　　　　　　　　　　　　　　　　利用排水管處理強調角隅、開窗、
開門等

168

7.12 壁爐
Fireplaces

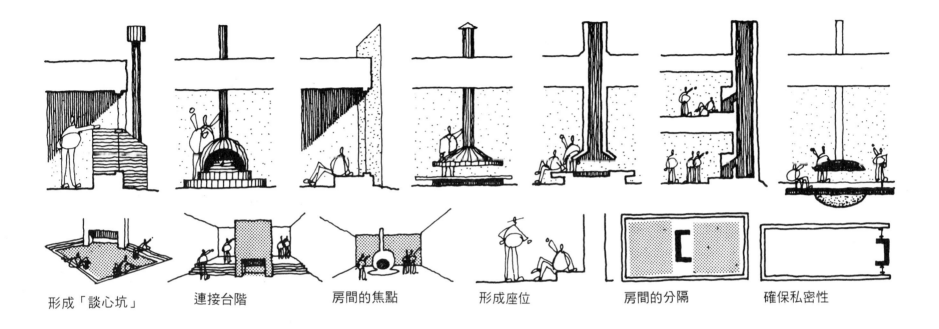

形成「談心坑」 連接台階 房間的焦點 形成座位 房間的分隔 確保私密性

7.13 台階
Steps

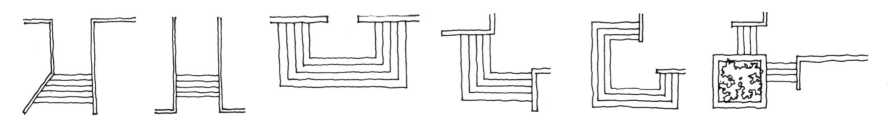

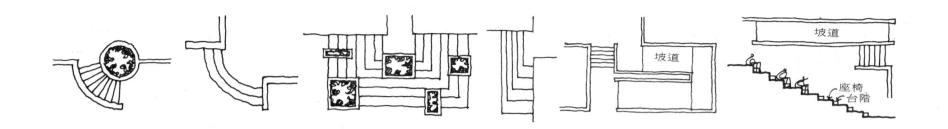

7.14 樓梯
Stairs

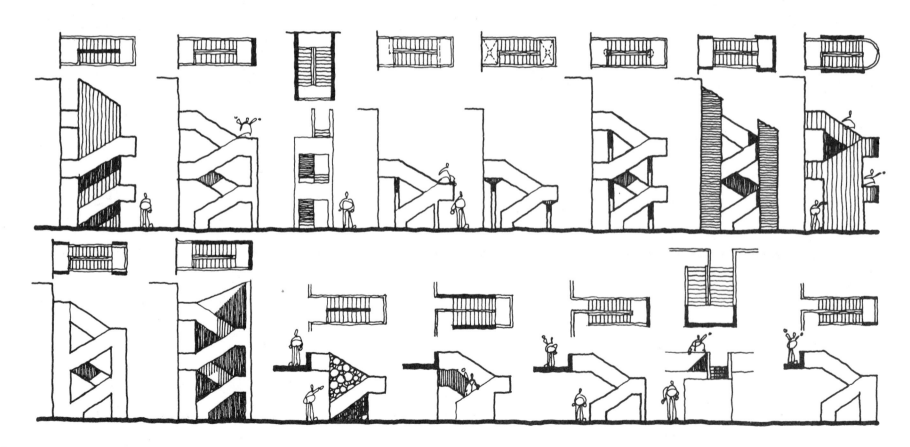

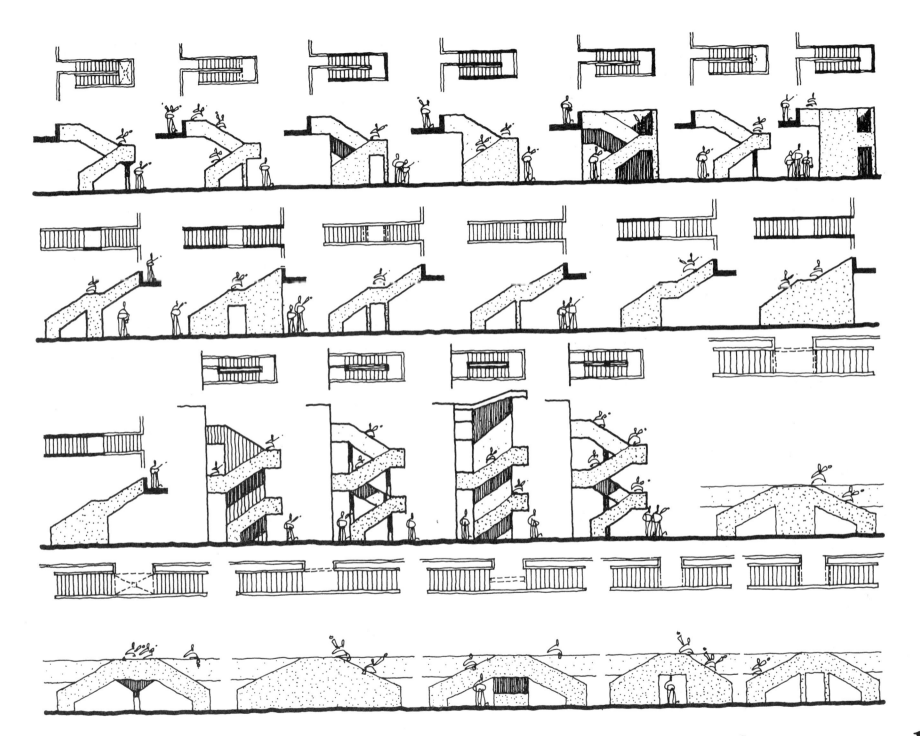

171

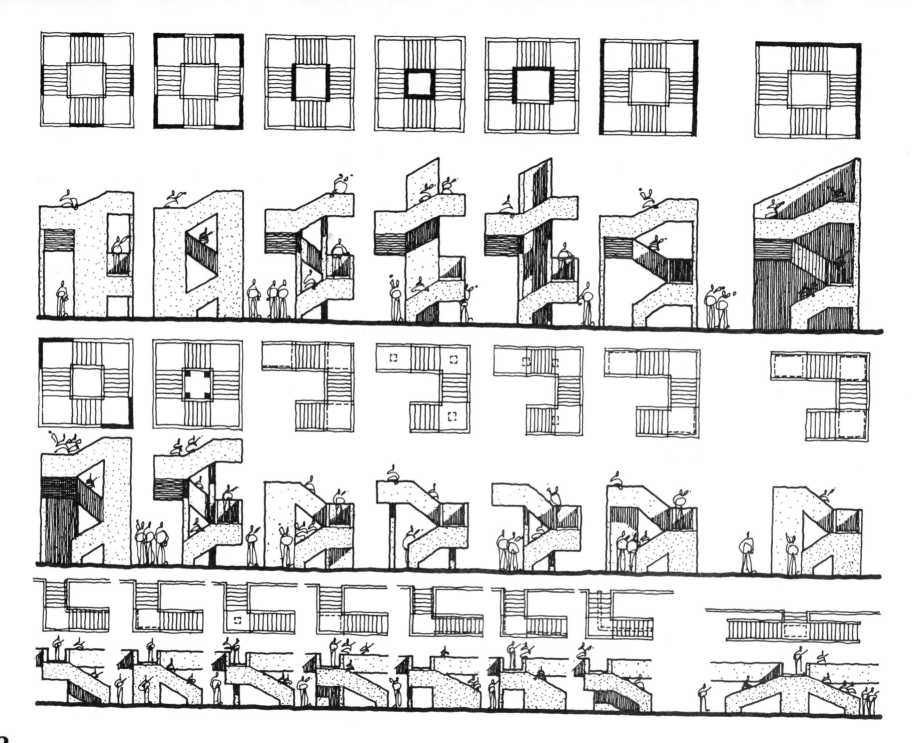

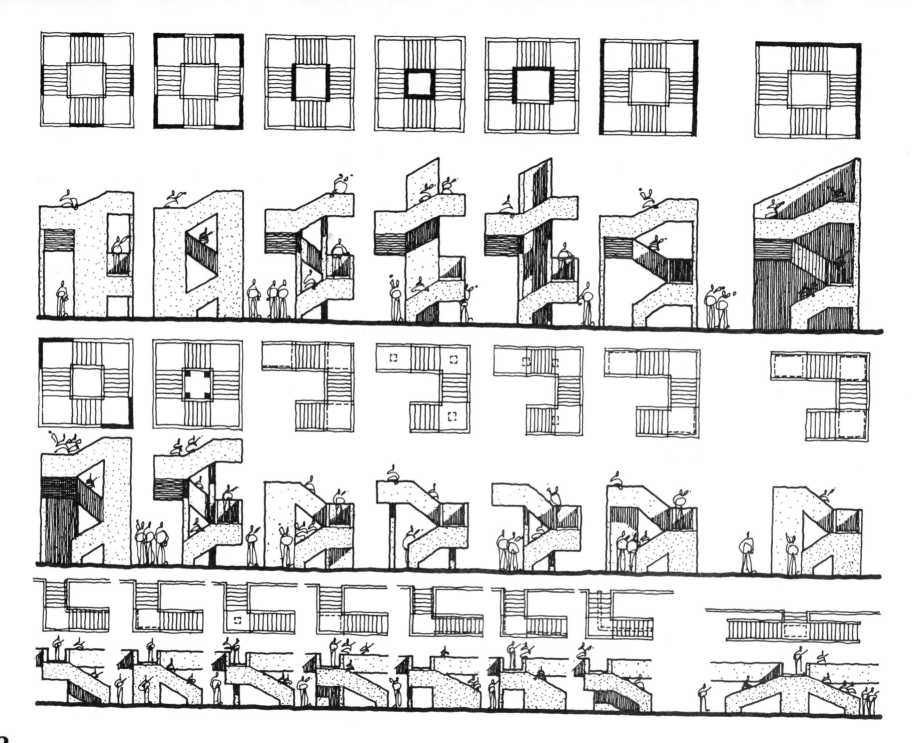

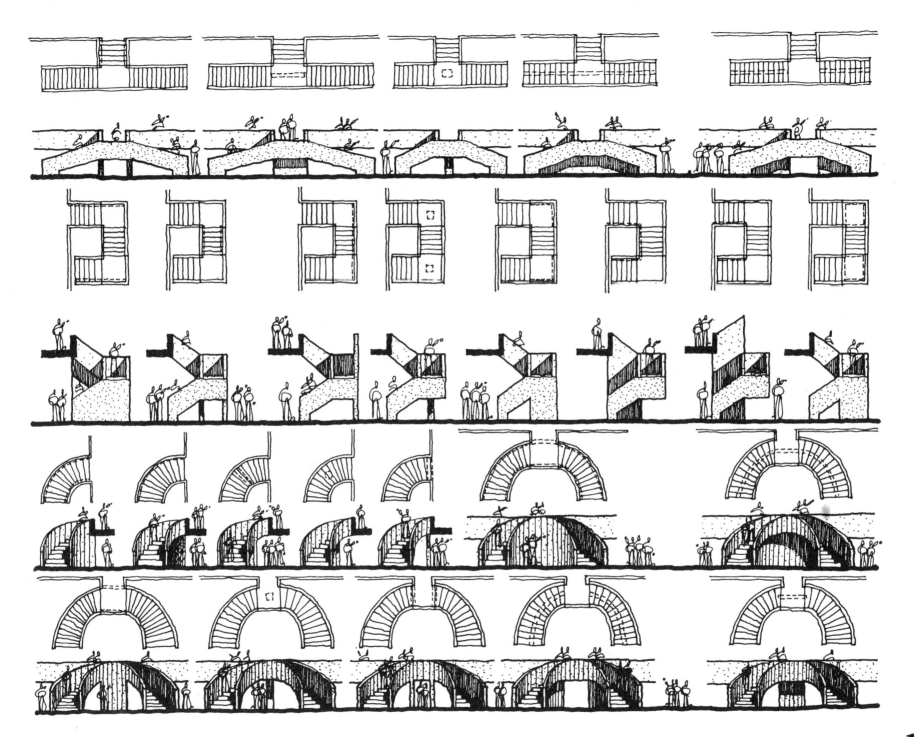

173

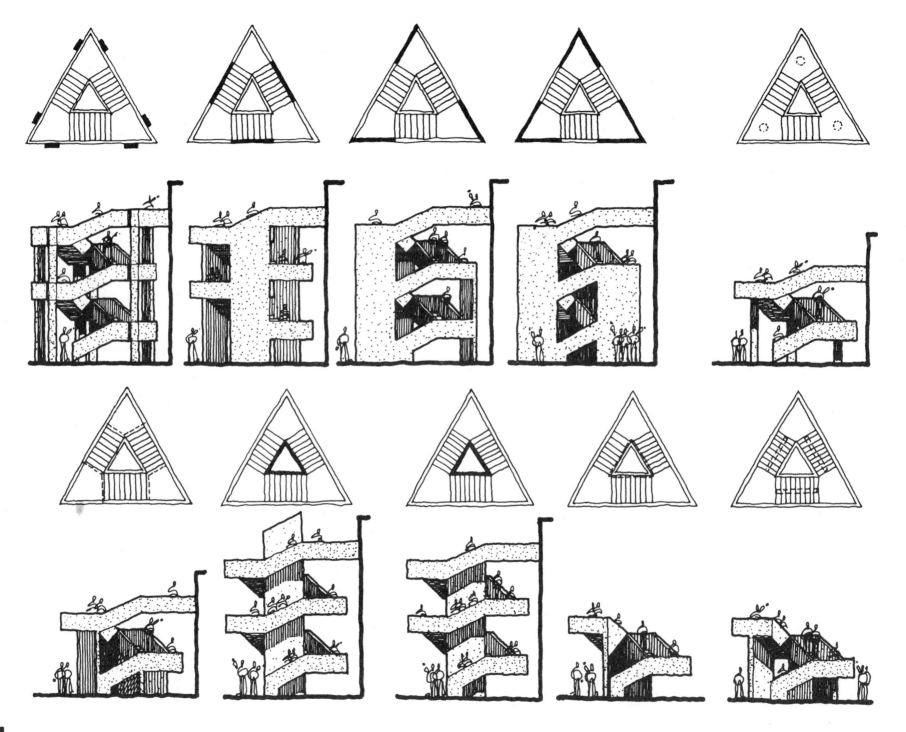

174

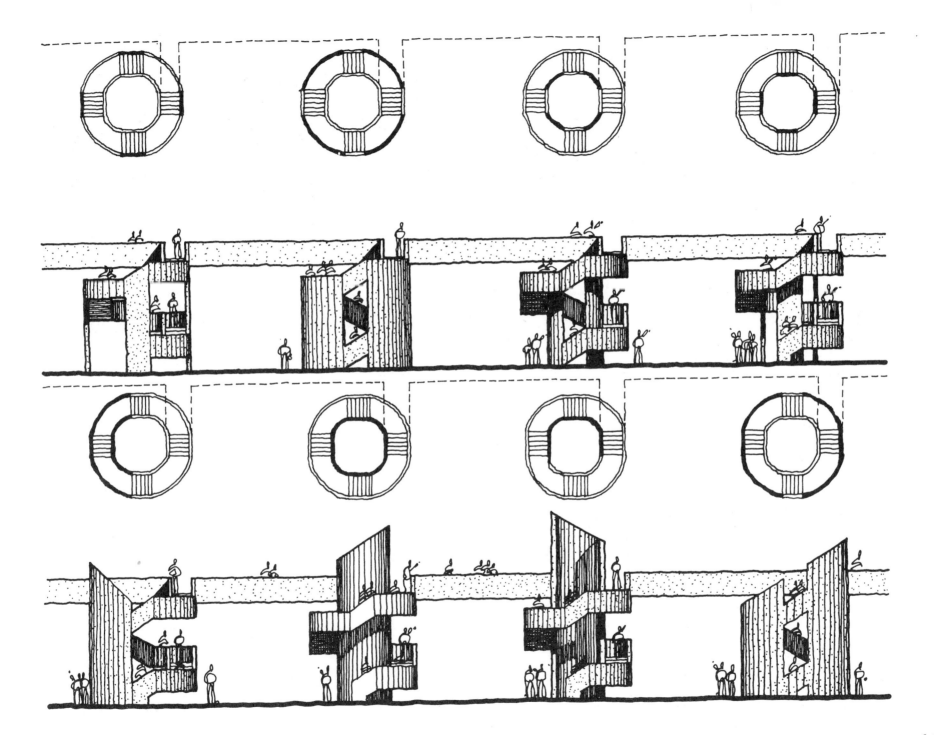

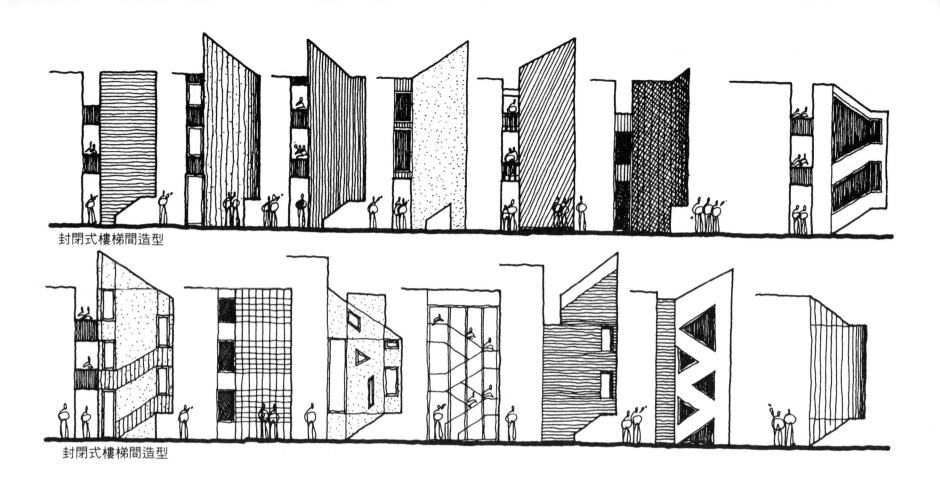

封閉式樓梯間造型

封閉式樓梯間造型

7.15 樓梯位置與建築物之關係
Stair Placement in Relation to Building

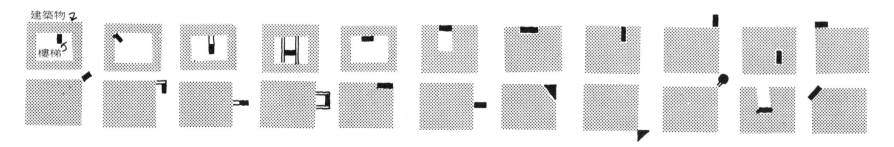

建築物

樓梯

7.16 樓梯之其他機能
Additional Stair Roles

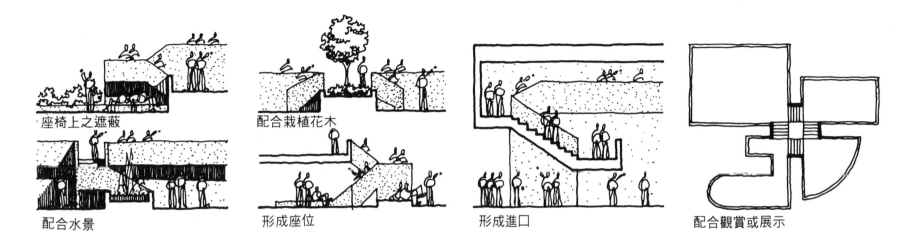

座椅上之遮蔽

配合栽植花木

配合水景

形成座位

形成進口

配合觀賞或展示

7.17 管道間
Shafts

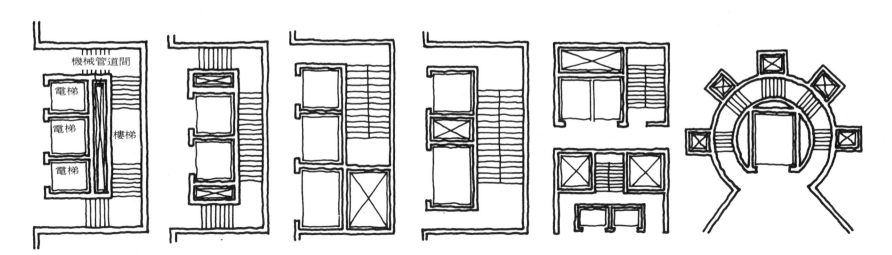

機械管道間

電梯

電梯

電梯

樓梯

7.18 天窗
Skylights

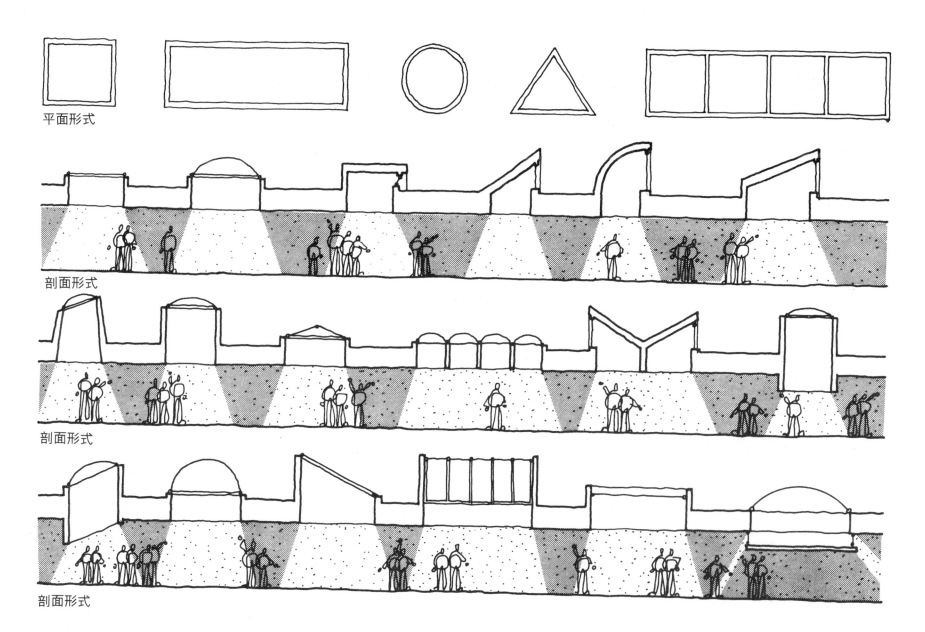

平面形式

剖面形式

剖面形式

剖面形式

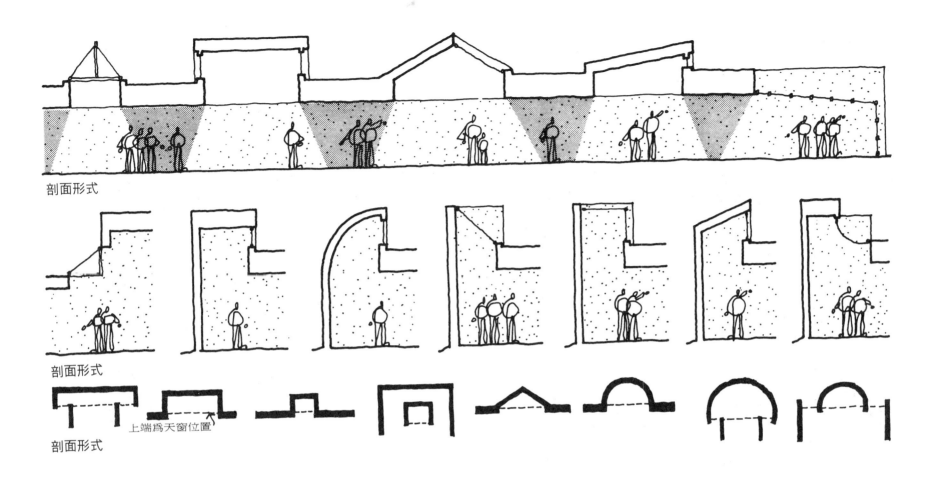

剖面形式

剖面形式

剖面形式

上端爲天窗位置

7.19 天窗之機能
Skylight Roles

室內栽植花木

配合桌檯

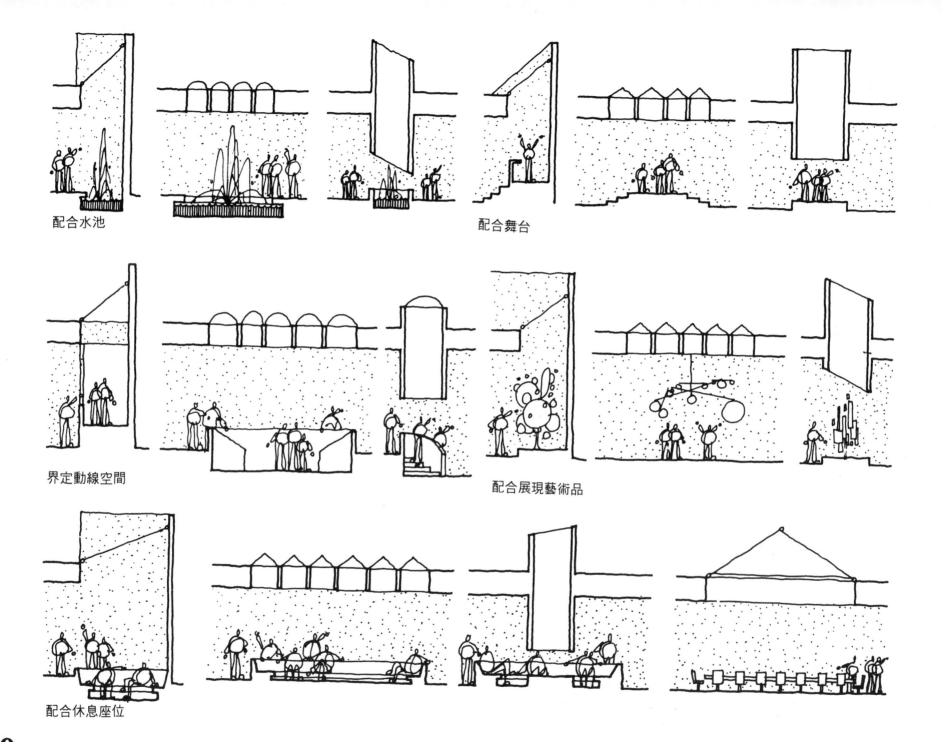

配合水池　　　　　　　　　　　　　　　　　　　　　配合舞台

界定動線空間　　　　　　　　　　　　　　　　　　　配合展現藝術品

配合休息座位

180

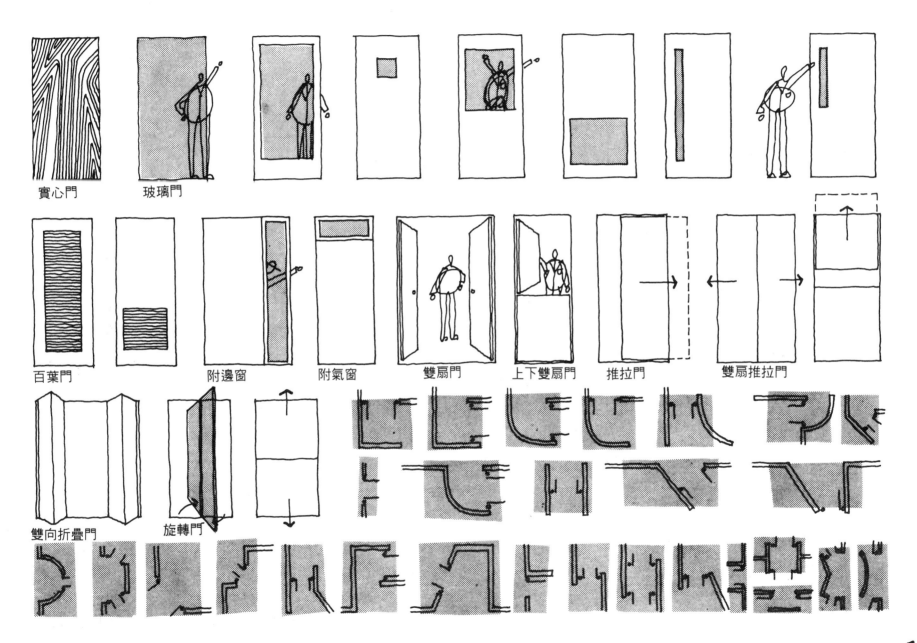

實心門　　玻璃門

百葉門　　　　附邊窗　　附氣窗　　雙扇門　　上下雙扇門　　推拉門　　雙扇推拉門

雙向折疊門　　旋轉門

7.21 窗戶形式
Window Forms

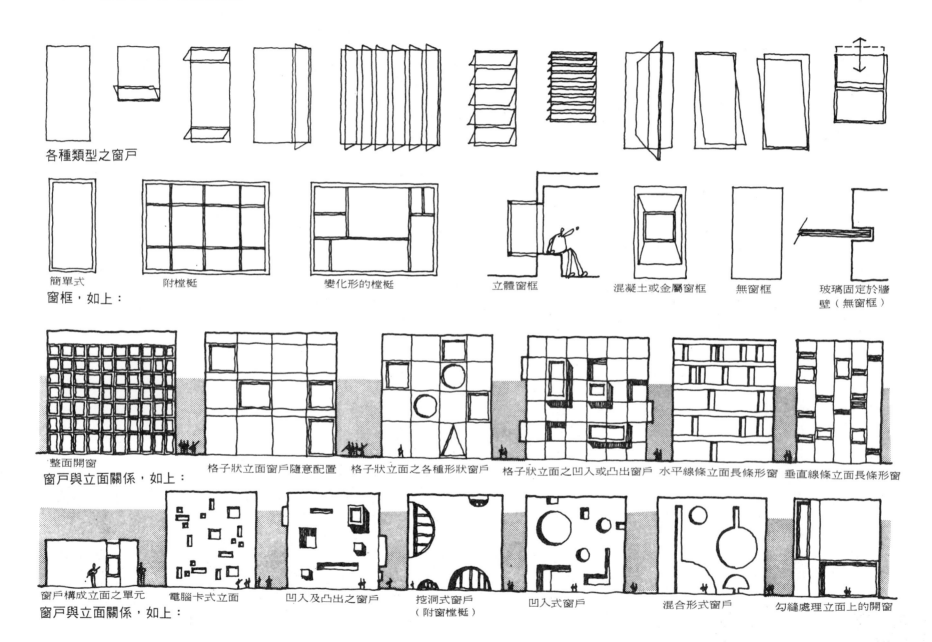

各種類型之窗戶

窗框，如上：

簡單式　　　　附樘梃　　　　變化形的樘梃　　　立體窗框　　混凝土或金屬窗框　　無窗框　　玻璃固定於牆壁（無窗框）

整面開窗　　　格子狀立面窗戶隨意配置　格子狀立面之各種形狀窗戶　格子狀立面之凹入或凸出窗戶　水平線條立面長條形窗　垂直線條立面長條形窗

窗戶與立面關係，如上：

窗戶構成立面之單元　電腦卡式立面　凹入及凸出之窗戶　挖洞式窗戶（附窗樘梃）　凹入式窗戶　混合形式窗戶　勾縫處理立面上的開窗

窗戶與立面關係，如上：

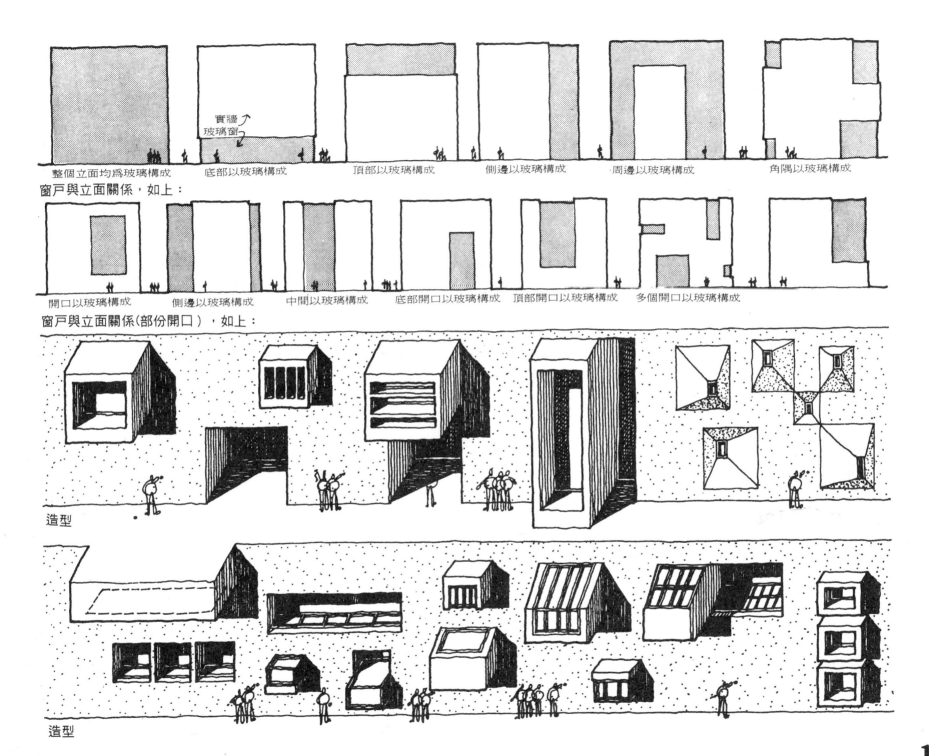

整個立面均為玻璃構成　　　底部以玻璃構成　　　頂部以玻璃構成　　　側邊以玻璃構成　　　周邊以玻璃構成　　　角隅以玻璃構成

實牆
玻璃窗

窗戶與立面關係，如上：

開口以玻璃構成　　　側邊以玻璃構成　　　中間以玻璃構成　　　底部開口以玻璃構成　　　頂部開口以玻璃構成　　　多個開口以玻璃構成

窗戶與立面關係(部份開口)，如上：

造型

造型

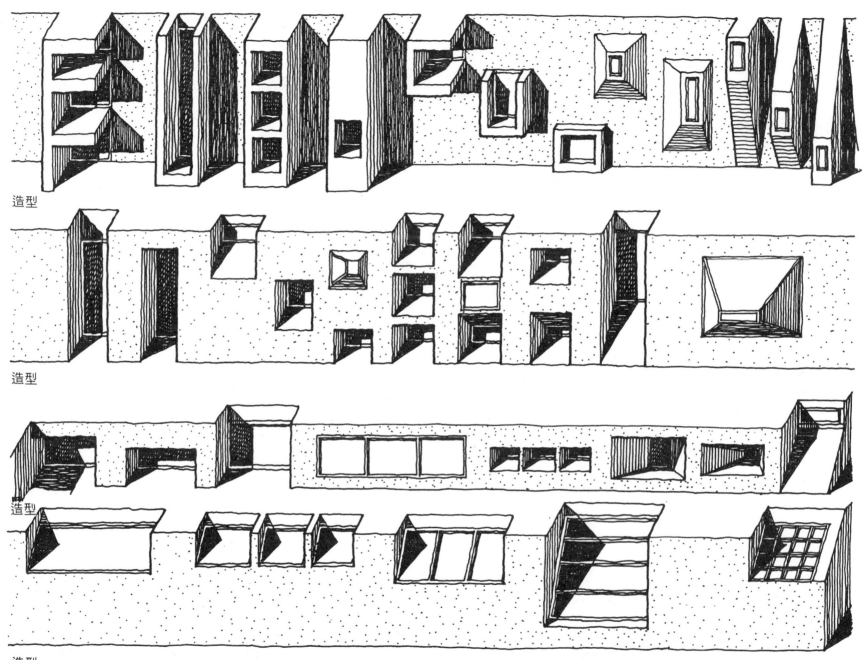

造型

造型

造型

造型

184

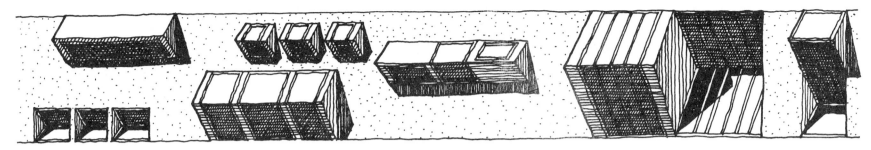

造型

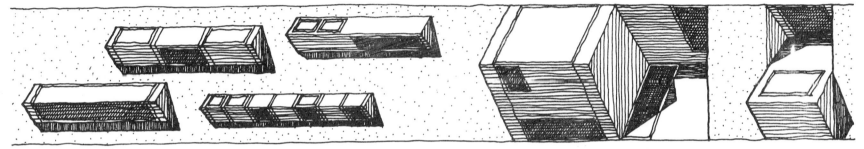

造型

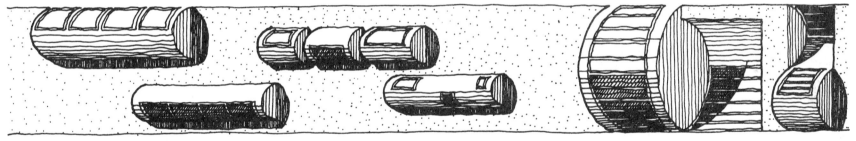

造型

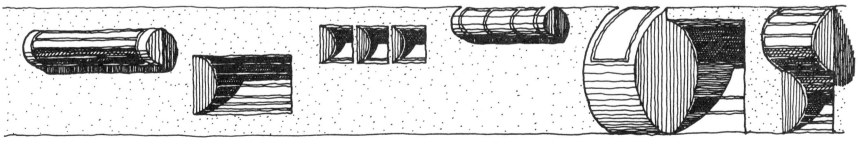

造型

185

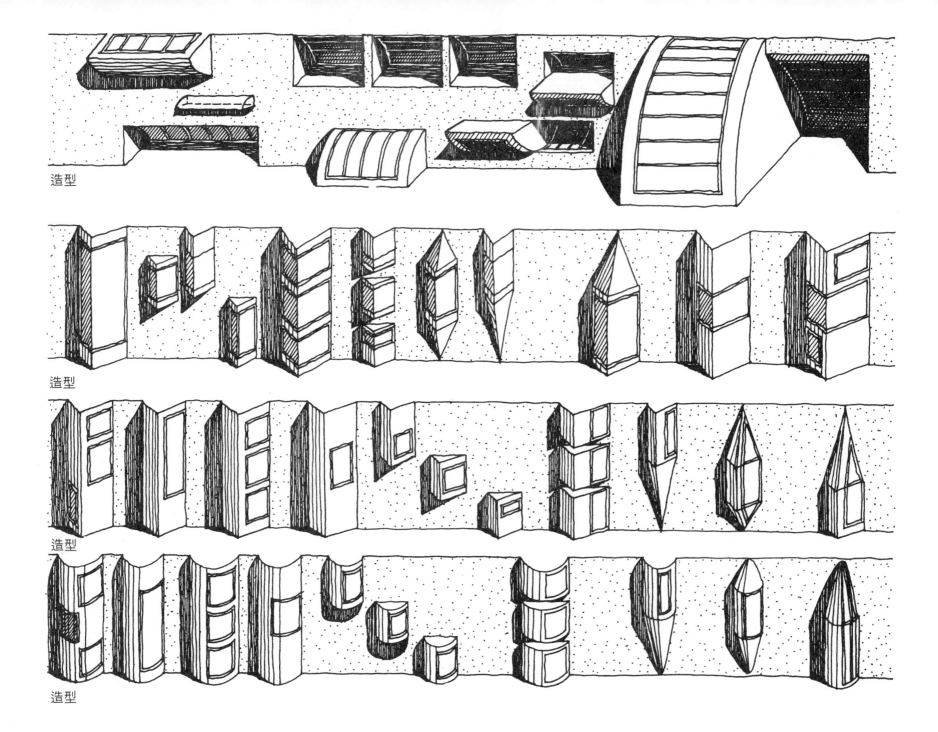

造型

造型

造型

造型

186

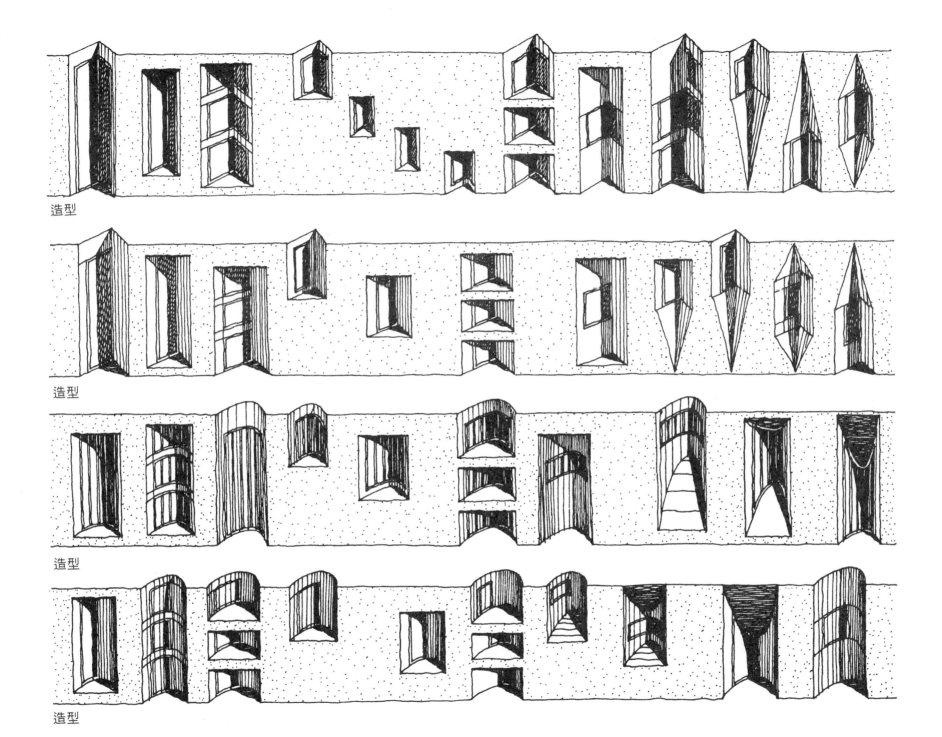

造型

造型

造型

造型

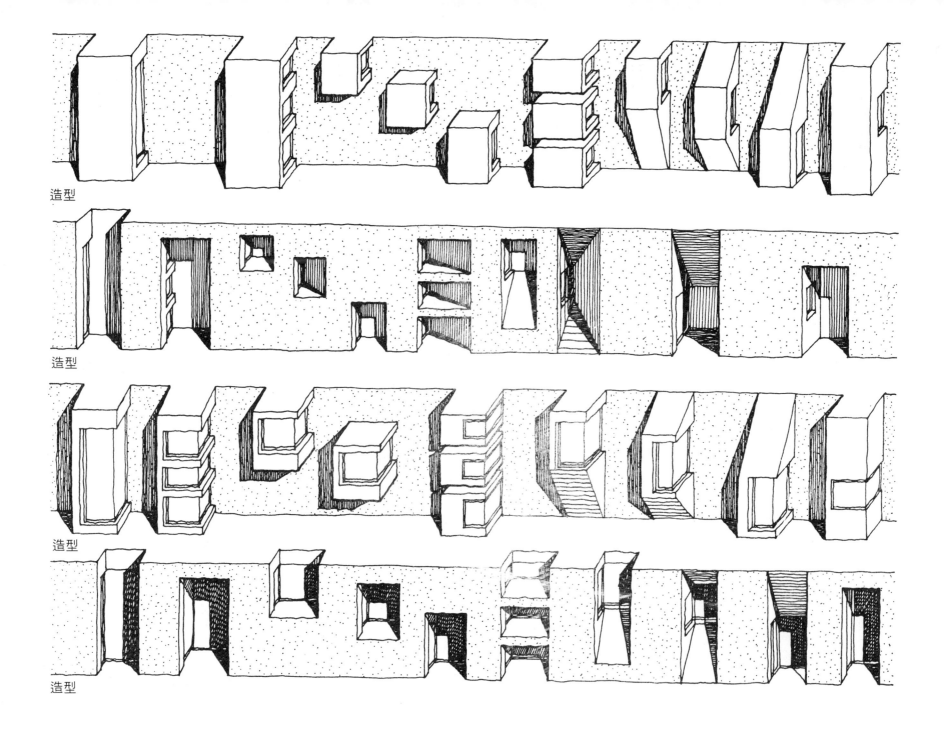

造型

造型

造型

造型

188

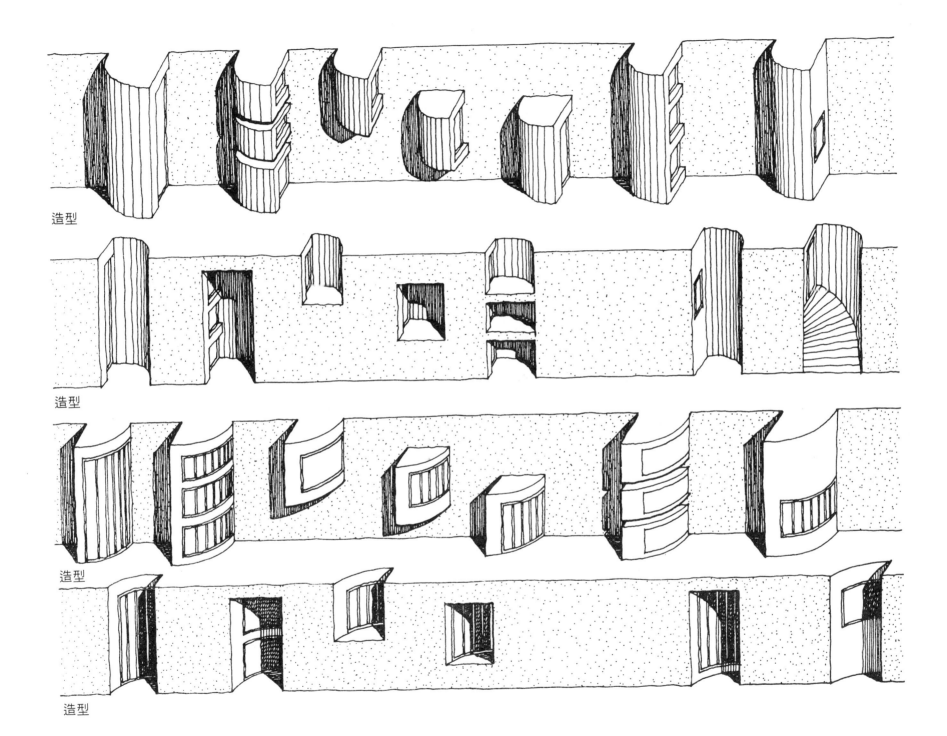

造型

造型

造型

造型

189

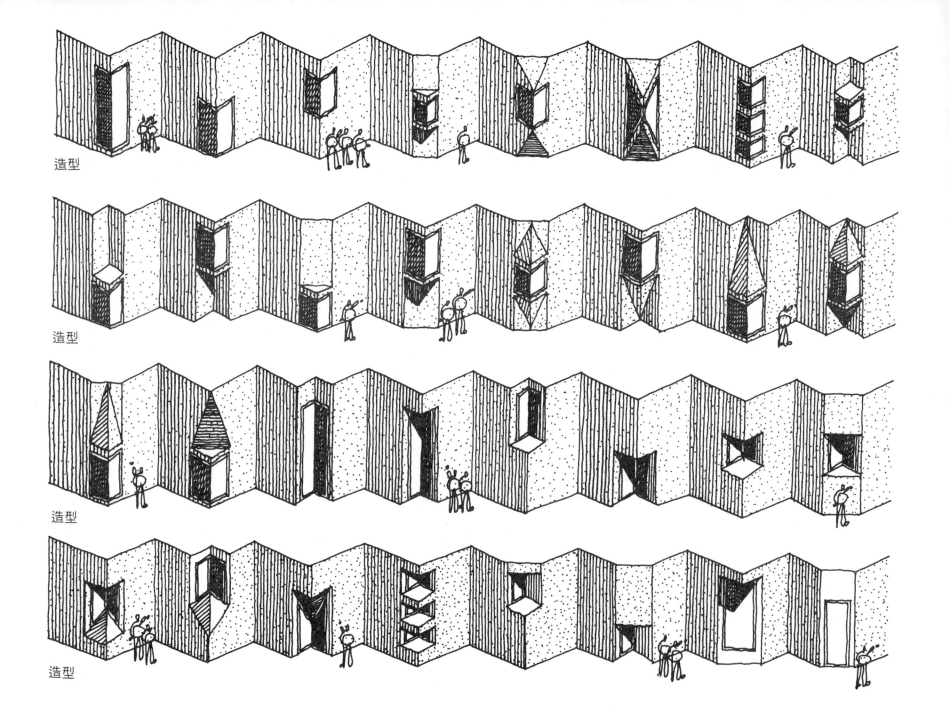

造型

造型

造型

造型

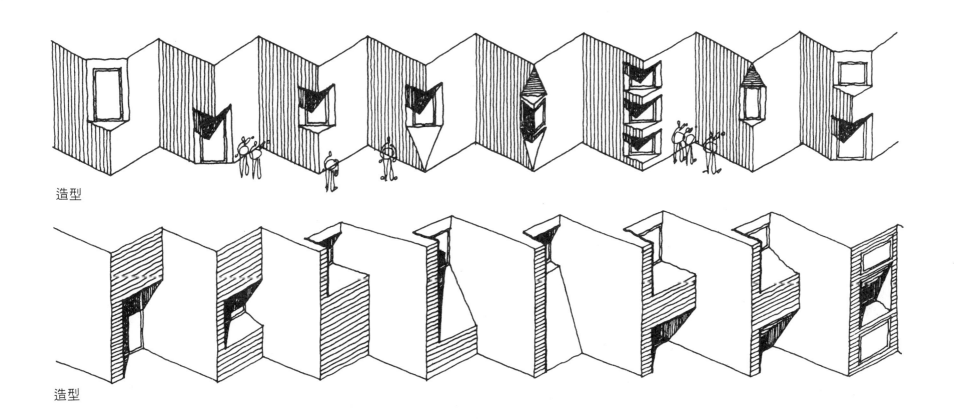

造型

造型

7.22 在平面及剖面上之開窗形式
Windows in Plan and Section

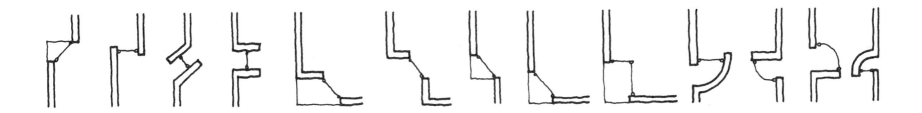

191

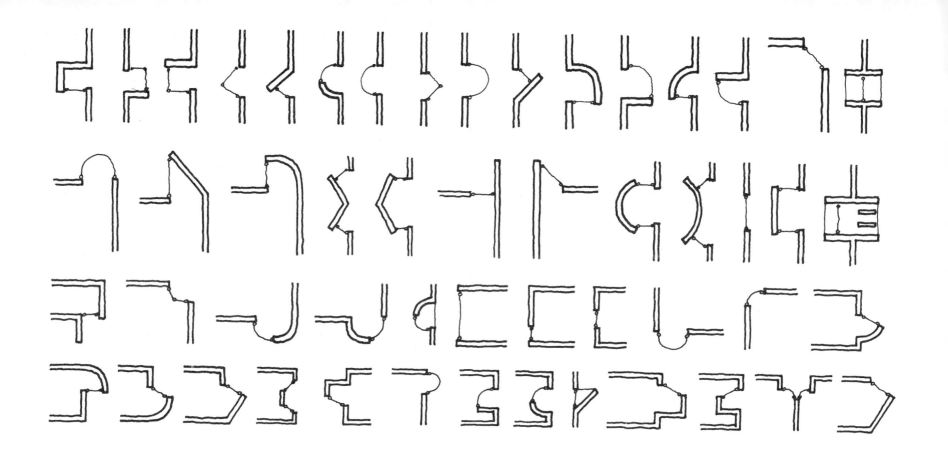

7.23 窗戶之其他機能
Additional Window Roles

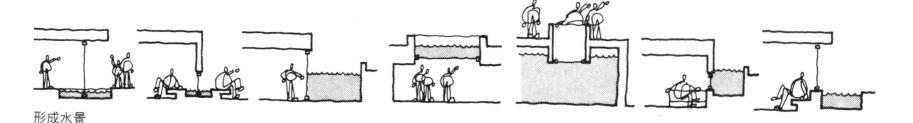

形成水景

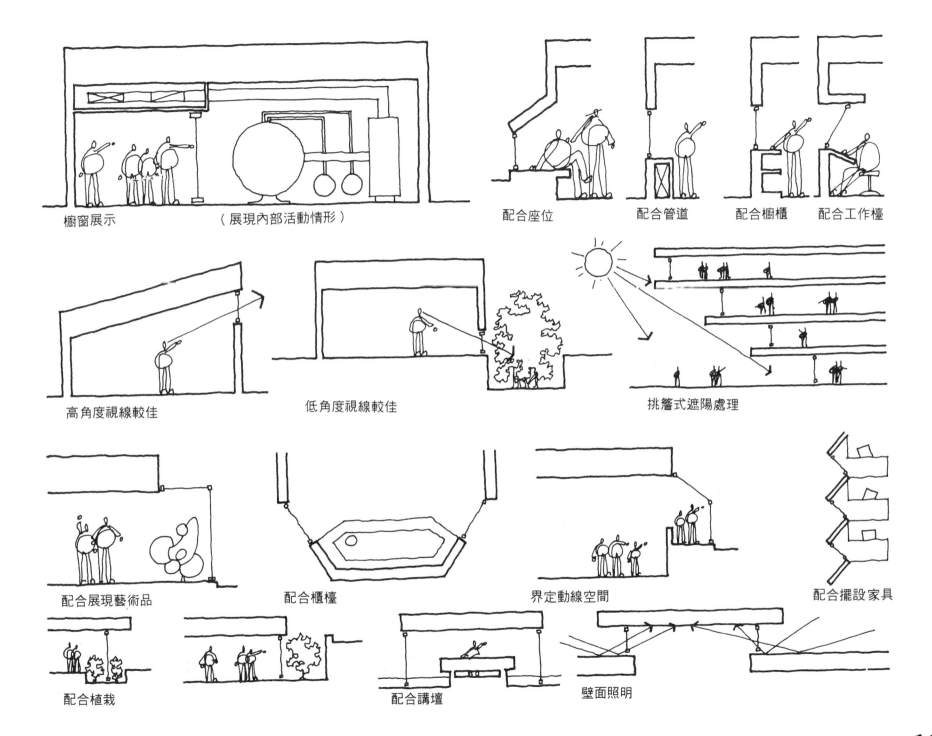

櫥窗展示　　　　　　（展現內部活動情形）　　　　　配合座位　　　配合管道　　　配合櫥櫃　配合工作檯

高角度視線較佳　　　　　　低角度視線較佳　　　　　　　挑簷式遮陽處理

配合展現藝術品　　　　配合櫃檯　　　　　界定動線空間　　　　　配合擺設家具

配合植栽　　　　　　　　　　　　　配合講壇　　　　壁面照明

193

建築語彙

原　著／EDWARD T. WHITE

譯　者／林明毅・林敏哲

發行人／吳秀蓁

出版者／六合出版社

發行部／台北市大安區新生南路一段 103 巷 33 號 1 樓

電　話／27521195・27527651

傳　真／27527265

郵　撥／０１０２４３７７　六合出版社　帳戶

登記證／局版北市業字第 1615 號

第一版／中華民國八十四年九月

定　價／新台幣 450 元整

ISBN　／　957-8823-49-5

E-mail／liuhopub@ms29.hinet.net